한국 현대 판화사

곽남신

홍익대학교 미술대학 서양화과와 동 대학원을 졸업하고
파리 국립 장식미술학교 판화과를 졸업했다.
회화, 판화, 설치 등 다양한 매체를 이용하여 작품활동을 하고 있으며
서울, 파리, 브르셀 등에서 14회의 개인전을 개최했다.
현재, 한국예술종합학교 미술원 교수.

재원미술총서 ⑭

한국 현대 판화사

글쓴이 / 곽남신

1판 1쇄 인쇄 2002년 2월 15일
1판 1쇄 발행 2002년 2월 20일

발행처 / 도서출판 **재원**
발행인 / 박덕흠

등록번호 / 제10-428호
등록일자 / 1990. 10. 24

서울 마포구 서교동 461-9 우편번호 121-841
전화 323-1411, 편집부 323-1410 팩스 323-1412

ISBN 89-5575-004-8 94600

한국 현대 판화사

곽남신 지음

도서출판
재원

차 례

서문 - 채우지 못한 이야기

서문 - 채우지 못한 이야기

　조선말부터 일제 패망까지 우리 근대 판화의 역사는 온전하게 비어있는 미지의 세계로 남아 있다. 실제 작품은 고사하고 정리된 사료도, 제대로 된 사진조차 몇 장 남아 있지 않은 상태다. 이것은 아마도 조선시대의 유일한 판법이었던 목판화가 주로 실용적인 용도로 쓰여겼고 19세기말 석판화 프레스가 들어온 이후에도 서적의 인쇄나 대중적인 쓰임새가 많았던 장식용 그림 인쇄에 판화의 용도를 두었기 때문이었다. 따라서 간혹 화가가 판화를 다루었다 하더라도 사가(史家)들은 그것을 중요하게 생각하지 않았고 사료의 정리에서 소외시켜 왔다. 또한 대중적인 인쇄물의 영역이라고 볼 수 있었던 민화풍의 석판화도 거의 가치를 인정받지 못하고 폐기되었으므로 조선 말기부터 해방에 이르는 기간 동안 판화의 역사는 단편 단편의 조각을 이어보는 추리의 역사가 될 수 밖에 없었다.

　그러나 우리 나라 현대 판화의 역사가 새로운 서구의 판화기법을 받아들이는 것으로 시작했다면 우리 나라 석판술의 전개과정을 들여다보는 의미에서 인쇄로서 석판술의 발전상을 정리해 보는 것도 근대와 현대의 틈새를 연결시키는 중요한 작업이 될 것이다. 사실 어린 시절 다락문에 붙어 있던 어눌한 화조도도 돌이켜보면 석판화로 인쇄된 그림들이었고, 우리 나라 현대 판화의 중요한 장을 열었던 이항성이 판화를 시작한 것도 출판사를 운영하며 남들보다 먼저 석판 인쇄술에 접할 수 있었기 때문이었다. 더구나 당시의 석판 인쇄는 지금의 옵셋 인쇄와는 달리 완전한 수작업에 의한 것이었기 때문에 동시

대 서구의 예술적인 석판화
와 거의 유사한 방법이었다.

석판화로 제작된 작품을
남긴 작가로서 우리가 확인
할 수 있는 최초의 화가는
소호 김응원(小湖 金應元
1855~1921)과 해강 김규진
(海岡 金圭鎭 1868~1933),
심전 안중식(心田 安中植
1861~1919) 등을 들 수 있

(도판 1) 이상춘, 「질소비료공장 I」, 조선일보 삽화, 1932

겠다. 세 화가가 다 산수나 사군자를 석판으로 옮긴 것으로 석판화를
통한 판화작품의 제작이라기보다 자신의 작품을 복수로 만들기 위한
목적으로 석판화를 제작했던 것으로 보이지만 그 중 해강 김규진은
좀더 다른 호기심이 있었던 듯하다. 평남 빈농 출신이었던 그는 청나
라에서 동양화를 수업하고 동경에서 사진술을 익혔는가 하면 최초의
화랑을 서울에서 개설하였고, 표구사를 경영하며 서화연구회를 이끌
어 가는 등 새로운 문물에 관심이 많은 인물이었다. 그가 황실 어용
사진사였으며 1895년 서울에 천연당 사진관을 개업하여 1905년까지
운영하였던 것을 보면 석판술 역시 그에게 새로운 이미지 제작법으
로 호기심을 자극하였으리라는 것은 추측하기 어렵지 않다.[1]

우리 나라에 유화 기법을 사용한 근대적 의미의 화가들이 일본 유
학을 통해 배출되기 시작한 1910년대 이후에도 화가들의 판화는 쉽

1) 황인, 《한국의 고·근대 판화전 팜플렛》, 1995, 서울판화미술제 특별전, 한국판화미술진흥회

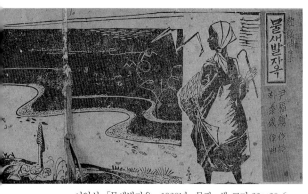

이인성, 「물새발자옥」, 1939년, 목판, 책 크기 23×30.6cm

게 발견되지 않는데 간혹 출판물의 삽화나 선전 도록에서 확인할 수 있는 몇몇 자료뿐이다. 초기의 사례는 1921년 월간《개벽》13호에 실린 첫 여류 화가 나혜석의 목판화 「개척자」를 들 수 있겠고 1932년 단 2회로 중단되고 말았지만 사회주의 소설가 이북명의 조선일보 연재소설《질소비료공장》삽화였던 이상춘의 목판화 사진이 중요한 사료로서 남아 있다. 이상춘이 당시 중국에서 노신(盧迅)과 젊은 판화가들이 펼치고 있던 목판화 운동을 알고 있었는지는 모르겠지만 그의 판화는 외관상 중국의 민중 목판화와 상당 부분 닮아 있다. 또 1919년 제18회 조선미술전 서양화부에 입선한 최지원(崔志元)의 「걸인의 꽃」, 같은 해에 출간된 박태준의 작곡집《물새발자옥(도판2)》의 표지화를 제작한 이인성(李仁星) 등의 자료가 단발적으로 남아 있다. 비교적 판화가로서의 실체를 확인해 볼 수 있는 초기의 작가는 최영림(1916~1985)과 배운성(1900~1978)이라고 할 수 있겠는데, 최영림은 지속적으로 활동하며 50년대 현대 판화의 태동에 중요한 역할을 하고 있다. 그러나 배운성은 우리 나라 최초의 유럽 유학생으로서 유럽에서의 활동상은 어느 정도 알려져 있었으나 월북한 탓으로 그의 전모가 알려지지 않다가 최근 그의 작품이 파리에서 대량으로 발굴되었다. 발굴된 자료에서 그의 판화가로서의 면모도 확실하게 드러나고 있는

데 당시 국내 목판과 비교해 볼 때 상당히 세련된 판각술을 구사했음을 알 수 있다.

　배운성과 최영림은 본문에서도 언급할 기회가 있겠지만 그 나머지의 빈 공백에 관한 자료들을 발굴하고 사적(史的)으로 정리한다는 것은 필자의 능력으로 어림도 없는 일이었고, 애초에 책이 계획될 때 이 부분을 맡아 줄 식견있는 필자와 공저로 진행한다는 약속 하에 책의 집필을 맡게 되었다. 그러나 1950년대 이후의 현대사 집필이 끝난 수 년 동안 앞 부분의 집필이 진행되지 못했고 결국 근대 부문을 생략한 채 책을 출판하게 되었다. 그만큼 이 부문의 사료발굴과 판화사로서의 줄거리 찾기가 쉽지 않다는 결론이고 이 분야에 정열을 가진 전문가가 필요하지 않을까 하는 생각이다. 하지만 앞에서 근대 판화의 단편들을 논평 없이 늘어놓은 이유는 근대 부문의 필자가 있는 것으로 가정하여 이 책을 집필했기 때문에 서문에서라도 그 단초를 제공하는 것이 그나마 온전한 책으로서의 역할을 할 수 있지 않을까 하는 바람에서이다. 앞으로 재능있는 후학들이 이 부분을 훌륭히 채워 줄 것을 기대한다.

　이 책이 만들어지기까지 많은 분들이 도와주셨지만, 특히 책의 도판 사용을 허락해 주신 많은 선·후배, 동료 작가들, 뼈대와 자료를 제공해 주신 서울대의 윤명로 교수님, 홍대의 서승원 교수님 그리고 불완전하고 잘 팔리지도 않을 책의 출판을 선뜻 허락해 주신 재원 출판사의 박덕흠 사장님께 머리 숙여 감사의 마음을 전한다.

<div style="text-align: right">

연곡리에서
곽남신

</div>

1. 해방 후 미술의 궤적

1880년대 우리 나라에 석판화 기계가 도입되었을 때 조선의 목판화는 주로 불교화, 책의 삽화, 지도, 사군자, 떡살, 다식판, 능화판, 시전판, 보판, 채화판 등 실용적인 용도로 사용되고 있었고, 대부분의 전적판화(典籍版畵: 불교, 유교관계 경전이나 서적에 삽입된 판화)는 화원의 화공이나 화승에 의해 그려진 것을 각공(刻工)이 조각하는 형식이었다.

즉, 현대적 의미의 판화가는 존재하지 않았다고 볼 수 있겠다. 그러나 석판화 기술의 도입이 곧 근대적 의미의 판화예술의 도입을 의미하는 것은 아니었고, 주로 서적의 인쇄나 그때까지 목판으로 찍혀지던 민속판화 즉 민화의 영향을 받은 장식용 그림들을 인쇄하는데 그 기술이 쓰여졌다. 조선말, 일제를 거치면서 간간이 화가들에 의해서도 석판술이 이용된 사례가 보이지만 극히 드문 일이었고, 본격적으로 서양의 판화기법들이 사용된 것은 1950년대에 와서였다.

그러나 자생적으로 판화기법을 개발하고 공방기술자, 판화가, 화가의 상관 관계 속에서 발전을 거듭해온 유럽의 판화예술과는 달리 당시 서양 판화술의 도입은 주로 화가들에게 새로운 표현방식을 개척하는 일이었고, 표현영역을 넓히는 일이었기 때문에 우리의 근·현대 판화는 서양기법의 유입으로 시작된 근대미술과 밀접한 관계 속에 있다고 볼 수 있겠다. 물론, 근·현대 판화의 전개과정이 서양화로 지칭되는 근·현대 회화의 발전과 완전히 그 궤적을 같이 하는 것은 아니지만, 전문 판화가가 거의 존재하지 않았던 우리 나라에서

는 화가들의 판화가 주종을 이루고 있기 때문에 같은 맥락에서 논의되는 것이 좋을 듯하고, 50년대 이후 지속적인 발전을 거듭해온 한국 현대판화를 논하기 위해서는 해방 후 우리 미술의 궤적을 먼저 염두에 두어야 할 것이다.

오광수는 76년에 출간된 그의 글 〈추상표현주의 이후의 한국미술〉에서 해방 후 30년간 미술을 대체로 3기로 나누고 있다.[2]

1기 : 1945~1956

2기 : 1957~1967

3기 : 1968~현재(1976년)

또한, 이일은 80년대에 쓰여진 그의 글 〈70년대 미술, 그리고 그 이후〉에서 전후 현대 미술의 전개과정을 다음과 같이 구분하고 있다.[3]

① 앵포르멜(추상표현주의)시기 : 1950년대 말~1965년경

② 환원과 확산의 시기 : 1968~1970년대 중반기

③ 제3기 추상(포스트 미니멀리즘)시기 : 1970년대 중반기~1980년대

④ 신 이미지즘(New-Imagism)시기 : 1970년대 말경~1980년대

대체로 오광수의 글이 쓰여진 70년대 중반기 이전의 견해는 동일한 것으로 보이며 단지 이일은 66~67년을 추상표현주의 이후의 침체기 또는 소강기로 보고 구분에서 제외했을 뿐이다. 이일의 나머지 견해도 큰 무리는 없어 보인다. 따라서, 두 분의 견해를 종합하여 다시 정리하면 아래와 같다.

2) 오광수, 《한국 현대미술의 단층》, 평민사, 1978, p. 41
3) 이일, 《현대미술의 구조—환원과 확산》, 이일 교수 회갑기념문집 간행위원회, 1992, p. 48

제1기 : 1945~1956년경

제2기 : 1950년대 말~1967까지

제3기 : 1968~1970년대 중반기

제4기 : 1970년대 중반~1980년초

제5기 : 1970년대 말~1980년대

여기에 덧붙여서 제6기라고 볼 수 있는 최근 10여년 간의 미술은 80년대 말경부터 90년대 초에 그 분위기가 형성되기 시작했다고 볼 수 있겠다. 이 시기는 올림픽을 계기로 화단이 국제적인 네트워크를 가지기 시작한 시기였고 포스트 모더니즘 문화에 대한 논의가 활발해지기 시작하면서 설치미술과 뉴미디어에 대한 관심이 고조되기 시작한 때이기 때문이다. 이렇게 보면 대체로 해방 후 현재까지 미술의 큰 그림은 그려진 셈이 되겠다.

제1기는 해방과 전쟁을 포함하는 시기로 불행한 시대라고 볼 수 있겠다. 해방 직후는 좌·우익으로 나뉘어 이니시어티브를 잡기 위한 투쟁이 계속된 시기이고 1948년 정부수립이 된 후에야 어느 정도 안정을 찾게 되었다. 정부 수립 다음 해에 창설된 국전은 민족진영 미술인들의 활동기반을 마련해 주었고, 서서히 미술활동이 재개되는 듯 하였으나 곧이은 전쟁으로 인해서 화단활동은 부산, 대구 등지로 국한되어 옹색한 활동을 할 수 밖에 없는 처지에 놓이게 되었다. 53년 수복 후에도 전쟁상황이나 다름없는 혼란상은 계속 이어졌고, 화단은 대한미협과 한국미협의 주도권 싸움으로 홍대와 서울대의 파벌 대립이 심각해졌다. 국전을 통한 파벌간의 이권다툼과 극심한 좌·우익 충돌 등 미군정하의 정치적 혼란상이 예술가가 창작에 열중할 만한 사회적 여건을 마련해주지 못한 시기였다. 이경성은 이 시기를

혼란기로 규정하고 있다.

제2기는 우리 현대미술의 전환기라고 볼 수 있는 시기로서 최초로 국제미술과 조우하는 미술운동을 전개한 시기였다. 이일은 이 시기를 앵포르멜 시기라고 명명했는데, 전반적으로 젊은 세대들의 새로운 추상미술운동이 기성의 권위를 압도한 시기였다고 볼 수 있겠다. 그러나 당시 30~40대의 중견작가들도 〈창작미협〉, 〈모던아트협회〉, 〈신조형파〉 등을 발족시키며 스스로의 미학 수립에 분주하던 때이기도 했다.

따라서, 2기의 기점을 20대의 젊은 작가들이 기성의 권위에 도전장을 보내며 〈현대미술가협회〉를 창립한 57년경으로 잡는 것이 일반적인 견해이다.

제3기는 68년 겨울에 열렸던 청년작가 연립전을 계기로 삼고 있는데, 〈오리진〉, 〈무(無)〉, 〈신전(新展)〉이란 세 단체의 연립전이었다. 이 전시는 추상표현주의 이후의 조형적 모색을 표방한 것으로 하드 엣지, 옵티컬한 경향의 등장과 앗상블라주, 오브제, 네오 리얼리즘, 팝 아트와 해프닝까지 이어지는 다양한 사조를 실험하고 있다. 이러한 경향은 70년 〈AG〉 그룹을 탄생시켰으며 70년대 미술의 서막을 열게 된다.

제4기는 한꺼번에 난립했던 여러 서구적 경향들이 정리되면서, 이른바 한국적 미니멀리즘이 정착하고 개념주의, 모노크롬 회화가 대세를 이루던 시기라고 볼 수 있겠다. 이 시기에 우리 미술은 국제적으로 활동 범위를 넓히게 되고, 화상의 역할이 증대되기 시작한 시기였다.

마지막 5기는 4기의 마지막과 조금 겹쳐져 있다. 그것은 4기의 탈

표현, 탈현상, 탈색채에 식상해 있던 젊은 작가들이 새롭게 이미지, 형상, 색채를 시도한 시기가 개념주의가 군림하던 시기와 맞물려 있기 때문이다. 구미(歐美)의 하이퍼 리얼리즘과 거의 시차없이 성행하던 새로운 구상미술은 급기야 포스트 모더니즘으로 대변되는 다원화의 시대를 열게 되었고, 또 80년대의 정치상황과 맞물려 민중미술이라는 사회참여적이고, 자생적 경향의 미술이 강하게 대두된 때이기도 했다.

현재 진행중인 제6기의 경향은 80년대에 태동되었던 포스트 모더니즘의 확산에 따른 다원화가 그 주된 특징이라고 볼 수 있겠다. 그동안 첨예하게 대립하던 모더니즘과 민중미술의 논쟁은 올림픽을 전후해서 갑자기 식어버렸고 90년대에 들어서면서 베니스에 한국관 설립, 광주비엔날레 개최 등 우리 미술의 국제화 노력을 통해 현재는 글로벌리즘에 입각한 비엔날레형 모드가 그 주류를 형성하고 있다. 표면적인 양상으로는 회화 분야의 위축, 설치미술과 뉴미디어 미술의 확산이 이 시기의 특징적인 모습이라고 볼 수 있겠다.

살펴보면, 현대판화의 활동상도 회화운동의 전개와 맞물려 있다. 한국 현대판화의 시발점으로 잡고 있는 〈한국판화협회〉가 창설된 것은 1958년이었고, 이것은 앵포르멜의 태동과 거의 그 때를 같이 하고 있다. 그러나 그때 그때의 미술적 이슈가 곧바로 판화에 반영된 것은 아니었다. 미술운동의 일선에 있던 작가들이 판화를 새로운 매체로 받아들여 표현영역의 확장을 꾀한 것은 사실이었지만 회화의 궤적과 완전한 동일 선을 그리기는 어렵고 판화 나름의 특수한 상황이 상당 부분 고려되어 논의되어야 할 것이다. 예를 들어 판화는 회화적 표현과 또 다른 판화적 표현의 특성이 있고 상당한 기술적 노하

우가 필요한 분야로서 어떠한 테크닉이 먼저 도입되었느냐, 장비와 재료는 어떤 수준이었느냐 하는 따위가 작품에 상당한 영향을 미칠 수 있다. 유럽의 판화가 발달하기 시작한 것도 중국의 종이 제조술이 유럽에 전해진 다음이었다. 또한 화가 뿐만 아니라 조각가, 공예가 등 인접분야의 예술에서 함께 다룰 수 있는 장르이며 판화만을 전문으로 하는 판화가도 존재하기 때문이다. 뿐만 아니라 판화는 복수성으로 인하여 대중적인 매체로서의 역할도 안고 나가야 할 특성을 지니고 있다.

따라서 우리 현대회화의 시대구분과 궤적을 참조하되 그러한 시대구분에 의해서 현대판화를 다뤄야 하는 필연성은 없어 보인다. 오히려 현 시점에 가까워져 올수록 주요 판화가들의 경향은 다양해지고 현대회화의 궤적에 대입시켜 설명하기 어려워진다. 더구나 50년대 서구의 판화 기법을 들여와 판화를 시작한 1세대들이 지금까지 왕성한 활동을 하고 있는 것을 생각하면 연대별 구분보다는 세대별 구분의 현대 판화사가 더 타당하지 않을까 하는 생각도 든다. 따라서 우리 현대 미술사에 근거한 판화사의 시대구분은 현실적으로 어렵고, 50년대부터 90년대까지를 10년 단위로 나누어서 기술하되 현대미술의 시대적 변화와 비교 논의하는 것이 가장 손쉬운 방법이 될 것 같다.

2. 현대 판화의 태동 - 1950년대

판화 1세대의 등장

1950년대는 대부분 앞서의 시대구분에서 1기에 해당하는 시기로서 혼란기에 속한다고 볼 수 있겠다. 그때까지 우리 근대미술의 경향은 당시 일본에서 유행하고 있던 '절충적 외광파 아카데미즘'이었고, 이러한 인상파 아류의 자연주의적 화풍은 1930년을 분수령으로 야수파적 경향(구본웅, 이중섭 등)과 김환기, 유영국을 중심으로 하는 추상파적 경향의 두 부류로 발전하게 된다.[4]

그러나, 해방과 전쟁의 혼란기를 거쳐 진정으로 현대적 의미의 미술운동이 시작된 것은—또는 본격적인 서구 미술의 사조가 수입되기 시작한 것은—1950년 후반의 추상운동이었다. 그것은 50년대 중반 이후 화단이 안정되기 시작하면서 적지 않은 중견화가들이 새로운 미술수업을 위해 파리로 진출한 것과 무관치 않다. 그때까지는 일본이라는 중간통로를 거쳐서만 접할 수 있었던 서구 미술의 실체를 직접 체험하게 되었다는 것을 의미하며, 이들 유학파에 의해서 젊은 학생들이 가장 큰 영향을 받았으리라는 것은 상상하기 어렵지 않다. 당시 대학교육을 받은 신세대 젊은이들은 대학을 졸업하자마자 50년대 초쯤 유럽에서 강력한 이슈로 부각되었던 앵포르멜, 그리고 미국의 액션페인팅이 혼재된 추상운동을 시작했으며, 외광파적 자연주의 화풍으로 아카데미즘을 형성하고 있었던 국전 보수세력에 일대 타격을

4) 이경성, 《한국 근대미술 연구》, 동화출판사, 1974, p. 95

가하게 되었다.

물론, 이러한 추상운동이 우리 내부에서 스스로 자생한 것이냐를 생각해볼 때 긍정적이지만 않은 것은 사실이나, 이러한 운동이 안일한 기성세대에 자극제가 되기에 충분했고, 우리 미술의 시야를 국제적으로 넓히는 데 일익을 했음을 부정할 수 없다. 〈한국판화가협회〉가 창설된 것도 이러한 열기 속에서 였으며, 이렇게 국제적인 추세에 눈뜨게 되면서 일군의 진보적인 미술가들은 판화라는 새로운 매체, 새로운 표현양식을 자신들의 레퍼토리로 삼기 시작했다고 볼 수 있겠다.

"우리 나라에 처음으로 현대판화가 도입된 것은 50년대 말 몇몇 판화에 뜻을 둔 작가들에 의해서 가장 원시적인 방법의 도입으로부터 시작되며 그러한 출발은 다분히 주한 외국 대사관의 문화교류의 일환으로 마련된 오리지널 판화전에 의해서 자극되어진 결과로 보고 있다."[5]

위의 인용구와 같이 당시 우리의 상황으로는 외국의 오리지널 회화 작품을 들여와 전시할 엄두를 내지 못했고, 책과 화집으로 외국의 상황을 접할 수 밖에 없었던 화가들은 서구 미술의 정보에 목말라 있었다. 그러던 차에 열린 외국 유명작가들의 오리지널 판화는 그들에게 신선한 자극을 주기에 충분한 이벤트였으며 판화 작품만이 가질 수 있는 장점인 운반의 용이함과 자국문화의 전파라는 외국공관의

5) 윤명로, 〈판화의 기초개념〉, 《공간》, 1975년 5월, p. 29

목적이 잘 융합되어 당시 상황으로선 꽤 빈번하게 행사가 이루어졌다.

〈한국판화협회〉가 창설된 58년 3월에는 〈국제판화전〉이 국립박물관에서 열렸고, 같은 해 6월에는 덕수궁 미술관에서 〈서독 현대 판화전〉이 한국판화협회 주최로 열렸다. 〈국제판화전〉은 당시 최순우가 록펠러 재단의 도움으로 54년 발족시키고 유강열, 정규 등이 연구원으로 있었던 〈한국조형문화연구소〉와 국립박물관이 공동주최했던 전시회였으나 국내에서 여러 사람이 소장하고 있었던 판화를 모아서 꾸민 전시회였다. 1959년에는 〈최근의 미국 판화전〉이 주한 미국 공보관에서 열렸으며, 이 공보관이 주최한 미국 판화전은 이후 60년대 후반에도 두 번에 걸쳐 개최(66, 68년)된다. 또 1960년에는 58년에 열렸던 〈서독 현대 판화전〉이 한 번 더 기획된다. 이러한 전시들이 당시 젊고 진보적인 화가들에게 판화에 대한 흥미를 유발시켰고, 그때까지 단색의 목판화를 대표적 판화기법으로 여겼던 화가들에게 판화의 여러 가지 표현방법을 일깨우는 기폭제가 되었다. 그러나 당시 판화를 하기에는 재료, 기법, 장비 등 모든 것이 불모지인 상태나 다름없었다. 동판, 석판, 스크린 판화 등은 말할 것도 없었고, 전통 목판의 체계적인 전승, 발전조차 일제를 거치면서 맥이 끊어져 있는 상태였다. 이것은 이상욱, 윤명로, 서승원의 다음 대담에도 잘 나타나 있다.[6]

"이 : 그때는 조각도라는 게 있어야지요. 그래서 각자가 만들어서

6) 이상욱·윤명로·서승원 대담, 〈현재 판화의 실정은 어떻습니까?〉, 《미술세계》, 1985. 9, p. 36

썼어요. 미군들이 쓰던 깡통따개 쇠가 아주 단단합니다. 그것을 갈아서 조각도를 만들어 썼지요. 둥근칼은 G펜이라는 철필을 뒤집어서 갈아 쓰곤 했습니다. 그때만 해도 우리 나라에서 쉽게 얻을 수 있는 피나무는 소반 만드는 데만 쓰는 줄 알았지요. 그러다가 외국 책을 보다가 그것이 소중한 판화 재료라는 것을 알게 돼서 그것을 얻어 썼어요.

서 : 그것이 50년대 일이지요.

이 : 그렇지요. 53년 무렵이라고 할 수 있지요. 이렇게 개별적으로 판화를 시작한 것이지만 판화라는 것도 있다는 정도지요. 그러니 일반사람들은 말할 것도 없고, 화가들도 저것은 그림이 아니라고 생각했을 정도지요."

이렇게 판화에 대한 인식과 여건이 열악한 상태에서 50년대 초에 서구적 기법의 판화를 왕성하게 시도했었던 이는 최영림, 정규, 유강열, 이상욱, 이항성, 김정자 등이었다. 물론, 여러 화가들이 단발적으로 판화를 시도하고 있으나, 그것이 지속적인 작업으로 나타난 것은 아니었다.

그 중 최영림이 일찍부터 판화를 시작하여 현대 판화의 태동에 선구적인 역할을 하고 있었지만 최영림보다 먼저 현대적 의미의 판화를 시작하고 크게 족적을 남긴 이는 배운성이라고 볼 수 있겠다. 그는 우리 미술사에 좀 특이한 존재로, 가난한 집안 환경 때문에 서울 장안의 갑부 백인기의 서생으로 살았다. 배운성이 유럽으로 건너간 것은 1922년 같은 또래인 백인기의 아들이 일본을 거쳐 독일로 유학을 갔을 때 몸종으로 동행했다가 그곳에서 화가의 길을 걷게 된 것으

로 보인다.[7]

어쨌든 그는 경제적인 어려움을 겪으면서도 우등생으로 베를린 국립 미술학교를 졸업하였으며, 독일과 유럽 여러 나라의 유수한 전시회에 출품하고 개인전을 개최하는 등 당시 한국인으로서는 유럽을 무대로 최고의 활동을 펼쳤던 화가였다. 또 그는 바르샤바에서 개최된 〈제2회 세계 목판화전(도판3)〉에 출품하여 명예상을 수상, 파리의 살롱전인 〈살롱 도톤느〉에 유화와 함께 판화 네 점을 출품하는 등 판화가로서의 활동도 괄목할 만한 것이었다. 그의 목판화는 주로 선묘만 남기고 여백을 깨끗이 제거하는 한국의 고판화 방식에 따른 것으로 선묘와 여백의 아름다움을 극대화시키고 있다. 배운성의 작품은 당시 유럽의 목판화와는 분명 구분되는 동양적인 모습을 띄고 있지만 당시 국내 목판과 비교해 볼 때 기술적으로 세련된 서구적 판각법(도판5)을 구사하고 있다고 보여진다. 유럽 대륙의 2차대전 발발로 인해 1940년 서울로 돌아온 그는 홍익대학교 미술과 교수, 제1회 국전 심사위원 등을 지내다가 6·25 전쟁 발발 직후 월북하게 된다.

배운성이 월북함으로써 50년대 현대 판화의 형성에 지속적인 영향력을 행사하지 못한 반면, 최영림은 배운성과는 반대로 6·25전쟁 중에 평양에서 남하한 인물로 50년대에도 지속적으로 목판화를 발표했다. 일본 유학시절 그에게 가장 큰 영향을 주었다는 무나카타 시코에게 목판을 사사받기 이전인 평양시절부터 이미 판화에 관심을 보였던 그는 당시로선 드물게 판화에 열성을 보이고 있었다. 〈대한민국 미술 전람회〉, 소위 국전이 창설된 것은 1949년의 일이지만 국전의

7) 김복기, 〈조선의 풍속을 노래한 유럽유학 1호〉, 《월간 아트》, 2001. 9. p.94

서양화부에서 판화가 받아들여진 것은 57년 제6회에 와서야 였고, 그 최초의 작품은 바로 최영림의 목판화 「나부(裸婦)」와 「낙(樂, 도판 4)」이었다.

최영림이 화가였던 것에 반해 유강열은 동경미술학교 공예도안과를 졸업하고 귀국하여 전쟁 후 다시 재개된 제2회 국전(1953)에서 아플리케 기법의 염색작품으로 공예 부문 최고상인 문교부장관상을 수상하고 공예가로 화려하게 데뷔한 인물이었다. 그는 판화에 지대한 관심을 가지고 있었고, 1957년에는 정규와 함께 〈스위스 국제 판화전〉에 목판화를 출품하는 등 우리 나라 현대 판화의 선구적 역할을 하게 된다. 정규 역시 일본 제국 미술학교를 졸업한 유학파로서 적극적으로 판화활동을 개시하지만 도자공예에 심취하여 후에 경희대 요업과 교수를 역임(1963~1971)하면서 판화 활동에서 멀어진다. 이 두 사람은 공예가로서 활동했지만 초기의 판화발전에 상당한 영향력을 행사한 사람들이었다. 그들은 서울수복 후 1954년에 발족된 〈한국 조형 연구소〉에 연구원으로 초빙받게 되는데, 이 연구소는 국립박물관 안에 최순우가 록펠러 재단의 지원으로 한국 공예의 중흥과 판화미술의 발전을 목표로 해서 설립한 것이었다. 최순우는 판화에 많은 관심을 가지고 있었던 사람이었고, 이것을 계기로 유강열과 정규는 록펠러 재단의 도움으로 58년 도미, 유강열은 뉴욕대학 및 프랫 콘템퍼러리 그래픽 센터에서 수학하게 되고, 정규는 로체스터 인스티튜트에서 수학하게 된다.

이때의 연구소에 대해서 최순우는 아래와 같이 회고하고 있다.[8]

8) 최순우, 〈인간 유강열〉, 《유강열 작품집》, p.6

"이 연구소는 그 첫 사업의 하나로 1955년 성북동 북단(北壇)장 뒤 뜰에 사기가마를 쌓고 이조 도예전통의 현대적 계승을 위한 상서로 운 첫 활동을 시작했는데, 그때 이 가마의 실무는 정규가 맡아서 여 주에서 온 원로 도공 이임준씨와 권모씨 등과 더불어 산더미 같은 장 작더미들을 소비하고 있었다. 유 형은(유강열) 염색과 판화공방(그때 는 덕수궁 석조전 地階)을 아울러서 이 성북동 가마의 발전에까지 마 음을 기울이고 있었다."

유강열은 58년 도미하기 전에 뉴욕의 월드 하우스 갤러리에서 열 리고 그 이후 7대 도시를 순회한 〈한국 현대미술전〉에 판화작품을 출 품하고 제5회 신시내티 〈국제 현대 색채 석판화 비엔날레〉에 이상욱, 김정자, 최덕휴, 이항성, 김흥수와 함께 출품하며 그 해에 창립된 〈한국판화협회〉 제1회전에도 출품한다.

10월 도미한 그는 체류 중 뉴욕 리버사이드 미술관에서 열린 〈미국 현대 판화가 100인전〉에 동양인으로서는 유일하게 초대출품하고 캘 리포니아 국제 판화전〉, 〈워싱턴 국제 판화전〉, 〈프랫 판화전〉, 〈버팔 로 판화전〉 등에 출품하여 판화가로서 활발한 활동을 벌인 후 59년 12월 귀국한다.

귀국 직후 60년에 유강열은 홍익대학교 미술대학에 적을 두고 학 교에서 지속적인 판화강의를 함으로써 우리 나라 판화발전에 커다란 역할을 한 반면, 정규는 귀국 후 판화가로서의 활동은 미미한 편이었 다. 1957에는 또 한 사람의 유학파로서 김정자가 오클라호마 대학원 에서 판화를 전공하고 돌아와 서울대학교 미술대학에서 처음으로 꼴 라그래피와 실크스크린 판법을 강의하기 시작하면서 젊은 세대에게

판화를 보급하기 시작했다.

이런 분위기 속에서 가장 판화인들을 고무시켰던 사건은 58년의 제5회 〈국제 현대 색채 석판화 비엔날레〉였다. 배운성의 특수한 경우를 제외하고 아마도 우리 현대미술의 첫 공식 국제전 참가로 기록되었을 이 비엔날레는 위에서 밝혔듯이 유강열, 이상욱, 김정자, 최덕휴, 당시 프랑스에 체류 중이었던 김흥수, 그리고 이항성이 참가하여 이항성의 「다정불심(도판6)」이 수상하게 된다. 신시네티 미술관에서 열린 이 전시회의 한국측 커미셔너로는 주미 대사관 문정관이었던 히에타라(A. S. Hietala)였고, 38개국 227명 450여 점의 작품이 전시된 대규모 국제전이었다. 이항성의 작품은 신시네티 미술관에 소장되었고, 60년 제6회전에도 역시 배륭이 가작상을 수상하게 된다.

58년은 또 여러 개의 판화 개인전이 열렸던 해이기도 하다. 이항성이 석판화전을 개최했고, 김정자가 유화, 수채화, 석판화, 스크린 판화, 도자기 등의 다양한 분야로 귀국 개인전을 개최했으며, 정규가 56년에 이어 두 번째 목판화전, 또 전상범 등의 판화 개인전이 이어졌다.

이렇게 점차 판화에 대한 열기가 고무되어 1958년에는 국제전 수상과 첫 석판화 개인전을 한꺼번에 일궈낸 이항성이 주도하여 〈한국판화협회〉가 창설된다. 창립회원은 유강열, 차혁, 최영림, 이상욱, 박성삼, 박수근, 최덕휴, 전상범, 임직순, 장리석, 변종하, 김정자, 이규호 등으로 이항성이 회장을 맡고 후에 신세계 화랑이 된 서울 동화백화점 화랑에서 창립전을 갖게 된다. 이것은 판화가 처음으로 존재가치를 집단적으로 표명한 일이었고, 판화의 발전과 확산에 주요한 획을 긋는 사건이라고 볼 수 있다. 이후, 창립회원 외에 김봉태,

김종학, 윤명로, 서승원, 송번수, 한용진, 김훈, 강환섭, 김상유, 배륭, 한묵 등 젊은 세대와 진보적 생각을 가진 화가들이 참여하였으며, 현재까지 우리 나라의 실질적인 판화계를 이끌고 있는 중심세력을 이루게 된다.

창립회원 중 이미 언급한 최영림, 정규, 유강열, 김정자 외에 지속적으로 판화작업을 해온 작가로는 이상욱을 들 수 있겠다. 그는 일본 가와바다 회화연구소를 수학했으나, 전쟁말기의 혼란으로 인하여 1년만에(42~43년) 학업을 중단하고, 부모님의 권유에 의하여 52년 단국대학 정법과를 부산 피난학교에서 졸업한 특이한 인물이다. 그러나, 그는 법과 공부 중에도 지속적으로 그림을 그렸으며, 후에 서법적인 제스처를 이용한 추상형식으로 회화와 판화작업에 매진했다. 하지만, 그는 회화보다 훨씬 많은 양의 판화작품을 남겼으며, 회화보다는 판화에서 재능을 발휘한 천성적인 판화가였다고 볼 수 있다.

반면 당시 판화계에 중요한 역할을 한 최영림, 유강열, 정규, 이상욱, 김정자 등이 정규교육을 받았거나, 유학을 경험한 해외파였던 것에 반해 이항성은 전혀 교육을 받지 않고 홀로 작업해 온 화단의 아웃사이더적인 인물이었다. 그의 본명은 이규성(李奎星)으로 충남 익산 출신이며, 정규교육을 받지 않았으나, 일찍부터 출판업과 고판화에 눈떠 주로 초등학교와 중·고등학교 미술책을 석판 옵셋 인쇄기법으로 출판하면서 석판기법을 접하게 된다. 당시 석판인쇄는 지금처럼 알루미늄이나 PS 마판을 사용하는 것이 아니고, 좀더 표현의 맛이 풍부한 아연판을 이용하는 인쇄였으며, 드물게 진짜 석판석을 이용하기도 했기 때문에 그는 자연스럽게 석판화 기법을 익히게 되었다. 아마도 화단에서 처음 본격적으로 석판화를 시작한 인물이 바

로 이항성이 아닌가 싶다.

그는 피난시절 부산에서 이봉상과 함께 초등학교 미술교과서를 제작한 일도 있었고, 광화문에서 미술교육 출판사를 경영하면서 《신미술(도판7)》이라는 미술전문 계간지를 국내 최초로 발행한 인물이기도 하다. 이항성은 한지 위에 한문 서체를 추상화하거나, 서법적인 형태로 그려진 구상적 형태를 믹스시키는 작업을 하고 있었으며, 점점 전통적인 형태를 이용한 추상작업으로 발전시켜 나갔다. 그의 광화문 사무실은 출판과 판화 관계 일로 늘 많은 미술계 인사들이 드나들었으며, 화단의 사랑방 역할을 하고 있었던 것으로 미루어 볼 때 당시 그는 상당히 중심적 인물이었으나, 60년대에 〈한국판화협회〉가 〈한국현대판화가협회〉로 분파된 이후로 그 중심이 〈한국현대판화가협회〉로 이동되었으며, 이항성과 〈한국판화협회〉는 소외 국면을 맞게 된다. 그는 판화협회가 둘로 나눠진 후에도 파리에 체류하면서 국제적 활동을 계속하였고, 홀로 〈한국판화협회〉를 이끌며 분투한 흔적이 곳곳에 보인다. 특히 그는 우리 나라 고판화 수장가로서도 유명하며 우리 판화의 전통을 찾는데 일익을 한 사람이었다. 그의 골동적 취미는 그의 성장기에서 오는 것으로 그의 작업과 그대로 연결되어 한국적이고, 토착적인 추상세계를 창출해냈다.

50년대 판화의 흐름

앞서 언급했듯이 당시 숫자적으로는 꽤 많은 작가들이 판화제작에 흥미를 가졌다고는 하나 선구적인 입장에서 판화제작에 매진한 인물은 최영림과 정규, 유강열, 이상욱, 이항성 그리고 김정자 등이었고,

그들의 판화를 살펴보면 대개 50년대 판화의 의의를 읽을 수 있을 것이다.

우선 기법면에서 보면 최영림, 정규는 목판, 유강열은 목판과 스크린 판화, 이상욱은 석판과 스크린 판화, 이항성이 석판기법이었다. 또 김정자는 석판, 목판, 스크린 판화 등 다양한 기법을 사용하고 있다.

외면상으로 보면 동판기법을 제외한 판화의 기본 판종이 망라되고 있는 듯 하나, 각 판종에도 많은 전문적 기법이 있는 것을 감안하면 초기에 사용된 기법들은 지극히 단순하고 초보적인 것들이었다. 또한 프린트의 질도 나쁜 재료와 장비들에 의해서 조악한 단계에 머물러 있다. 최영림, 정규 등은 주로 신문, 잡지에 삽화를 제작하는 경우가 많았기 때문에 작품의 크기도 작고 즉흥적인 제작이 많았다. 물론, 그것을 계기로 본격적인 작품이 제작되기는 했지만 작품의 양이 많지 않기 때문에 작품의 깊이나 판각의 감수성을 멀리 밀고가지 못한 듯하다.

이경성은 그들의 작품을 다음과 같이 평가하고 있다.

"정규의 목판화는 우화적인 주제를 다룬 시적인 표현이 어수룩한 각법으로 구수한 효과에 도달하고 있다. 최영림의 목판화는 그가 일본에 있을 때 영향을 받은 일본 판화가 무나카타 시코(棟方志功 도판 8 참조) 계통의 목판화를 제작하였던 것이다."[9]

또, 이구열은 최영림의 목판화 습득과정을 다음과 같이 기술하고

9) 이경성,《한국 현대 판화 - 어제와 오늘》, 호암미술관, 1993. 5. 26~7. 1. 팜플렛. p. 9

있다.

　"최영림은 평양박물관의 학예원이던 미술학교 출신의 일본인에게
지도받은 목판화로 1934년의 〈일본판화협회전(동경)〉에 입선한 적이
있었다. 그 뒤로 그는 계속 목판화에 흥미를 갖다가 1938년에 동경
으로 그림수업을 떠났던 기회에 당시 일본의 유망한 목판화가였던
무나카타에게 지도를 받게 되어 1940년의 〈일본판화협회전〉에 또 한
번 입선할 수 있었다. 그 뒤로 최영림의 흑백 및 다색 목판화 작업은
무나카타의 영향을 현저히 반영시켰다."[10]

　최영림에 대해서는 두 평론가가 한결같이 무나카타의 영향을 강조
하고 있는데 그의 영향은 그만큼 최영림의 예술세계에서 결정적인
것이었다.

　최영림의 스승 무나카타는 일본 근대미술에서 상당히 중요한 위치
를 차지하는 인물이었고, 75년 사망할 때까지 수많은 목판화를 남긴
화가였다. 그의 작가적 입장은 "서구적 유형으로서의 근대적 감각하
고는 상당한 거리가 있는 토착적 예술가라고 말할 수 있겠으며, 일본
의 민간전승을 온고지신(溫故知新)의 입장에서 현대적으로 확산시킨
공로자로 평가되고 있다."[11]

　최영림이 스승에게 얻은 것은 바로 이러한 작가적 태도였고, 그 역
시 우리의 민중적 토대에 주목하여 토속적인 설화나 민담, 전설 등을

10) 이구열, 《한국 현대판화 40년》, 국립현대미술관, 1993. 5. 26~7. 1, 팜플렛. p. 9
11) 유준상, 《환상의 성감, 은밀한 도취》, 한국 근대회화선집, 금성출판사, 1990. p. 80

작품에 도입하고 있다. 더구나 그의 작품은 무나카타의 약화된 형태적 특성이나 해학적인 선, 검은 면과 선들이 판각의 칼맛을 남긴 채 엷은 색의 배경 위에 얹어지는 조형적 짜임새마저도 닮아 있다. 그러나 무나카타가 섬세한 칼맛을 즐기며 달콤한 조형을 구가하고 있다면, 최영림의 판각은 좀더 투박하고 굵으며 구성적인 특성을 가지고 있으며 목판특유의 표현적인 맛(도판9)이 살아 있다. 그의 유화들이 70년대 이후에는 두터운 마띠에르로 이루어진 몽롱한 색의 변화가 본령으로 선은 형태의 외곽을 이루는 최소한의 드로잉적 요소만이 남아 있는데 반해, 당시 그의 목판에서 보여지는 선은 훨씬 더 깊은 감성을 표현하고 있다.

반면 정규는 많은 작품을 남기지 못했고, 초기 작품이 최영림에 비해 거칠고 표현적이었던 데 반해 후기의 것은 이경성의 지적대로 도식화되고 우화적인 형태들이 투박하게 자리잡고 있다. 그러나 그 투박함은 우리 나라 분청에서 느낄 수 있는 어수룩함으로, 그 부족함으로 인해 오히려 시적인 감흥을 유발하는 우리의 무심한 민족적 정서와 맞닿아 있다(도판10).

이 두 사람에 비해 유강열과 이항성, 이상욱은 상당히 모던한 작품세계를 펼쳐 나갔으며 획을 중시하는 제스처적인 표현을 중시한데서 그 공통점을 찾을 수 있다. 유강열과 이항성은 둘다 이러한 경향에서 출발했지만, 후기에 유강열은 단순한 면과 구성주의적 방향으로, 이항성은 전통적인 형태를 이용한 추상회화로 발전해간다. 그러나 이상욱은 초기에 구성적 경향이 강한 목판화로 출발했으나 평생을 획선의 표현력을 탐구하는데 역점을 둔 화가였다.

유강열의 50년~60년대 당시의 작품은 초기에는 최영림과 유사한

목판, 즉 담채로 색면을 깔고 굵은 목판의 선으로 형성된 풍경이나 동식물의 모습을 겹쳐 찍은 형상(도판11)이었으나, 50년대 말~60년대 초에는 거의 추상 표현적인 그래피즘에 가까워진다. 기법적으로는 목판이 주조였으나 석판과 동판, 지판 등 여러 판법을 실험(도판12)하고 있다. 오광수는 유강열의 이 시기 작품들에 대해 다음과 같이 말하고 있다.

"사실 이 시기를 기점으로 해서 그는 하나의 전환기를 준비한 것이 아닌가 생각된다. 이 무렵의 작품들은 목판이 위주가 되고 내용도 전통적인 한국 목판이 갖는 각법과 소재의 토착성을 추구하고 있기 때문이다. 거의 굵은 흑선과 부분적인 담채를 곁들이고 있는 이 시기의 목판들은 각법이 주는 서체적 획선의 반복과 한지의 특이한 재질감을 융화시켜간 것으로 그의 이 시기 관심의 소재를 밝히는데 좋은 자료가 될 것 같다.

이 목판의 내용은 동양화의 산수화나 화조화를 방불케하는 풍경과 화조들로 가장 많이 채워지고 있으며, 때로는 정말 문인화의 대담한 변주와 같은 문인화풍의 소재를 현대적 구도로 번안한 내용의 소재들도 눈에 띤다. 전반적으로 그가 이 시기에 보여준 작품의 내용은 전통적 판화의 현대적 인식을 자기 나름의 해석으로 일관한 것이 아닌가 생각된다. 자유분방한 선획 가운데 이미지를 서식시키는 작업에서 점차 선획의 구조적인 결구로 경도되는 60년대 초반의 작품들에선 새롭게 구성의 시대가 예감되고 있다. 따라서 50년대 말에서 60년대 초반에 걸친 목판들을 표현주의적인 발판의 작품이라고 한다면 선획의 구조적인 결구로 인해 나타나는 이후의 시대적 특징을 구

성주의 내지는 기하학적 조형의 시대라고 명명할 수 있을 것 같다."[12]

이항성은 한지 위에 한문 서체를 추상화하거나 서법적인 형태로 그려진 구상적 형태를 믹스시키던 초기의 작업에서 점점 전통적인 형태를 이용한 골동적인 추상회화로 넘어간다. 그의 작업은 획선을 중요시했다고는 하나 좀더 한국적인 그래피즘(도판13)이라 볼 수 있는데 유준상은 "이항성의 기호는 금세기 말 좀더 정확하게 말해서 2차대전 후 유럽을 풍미했고 미국에서 대두되었던 뜨거운 추상이라던가, 액션페인팅 등이 짙고 강렬한 개인의 체험과 자아의 보다 내적인 이미지와의 직접적인 대결과는 비교인식 될 수 없는 것으로 나는 생각했다"고 말하면서 그의 서체가 아르뚱, 술라쥬, 슈나이더, 폴록 등의 제스처와는 다를 것이라는 견해를 피력하고 있다. 그는 이항성의 작품을 전통적이고 인간적인 체험에서 나온 초월적인 것으로 평가하면서 "그이 만치 농후한 한국의 방언을 쓰는 화가도 드물다"라는 방근택의 견해에 동의한다.

"이항성의 언어는 오히려 우리들의 일상주변이었던 한국적 구조의 대들보 위라던가 추녀 밑 또는 장독 언저리에 있는 것인지도 모르며 한국적 집합의식 속에 꿈틀거리는 불길 속에 있는 것인지도 모른다."[13]

이렇게 그는 석판화라는 유럽의 첨단기술을 이용하는 기법 속에서도 자신 스스로의 소리에 귀를 기울여 가장 한국적인 작품을 만들어

12) 오광수, 《유강열 작품집》, p. 14
13) 유준상, 〈이항성론〉, 《공간》, 1974. 11·12월 합본호, p. 53

낸 것이 미국과 유럽에서 그를 인정받게 한 원동력이 되었을 것이다.

이상욱은 앞서 밝혔듯이 초기에 일본에 유학해서 가와바다(川端) 회화연구소에서 잠시 그림수업을 한 적이 있었다. 그의 미술수업은 그것이 전부였고 그는 법과 공부를 하는 중에도 지속적으로 화업을 계속해서 자신만의 세계를 개척해 나갔다. 특히 그의 관심은 판화에 있었으며 생의 마지막 순간까지도 판화작업을 계속해서 많은 작품을 남겼다. 특히 대신 중·고등학교, 휘문고등학교 교사, 홍익대학교, 성명여대 등에 강사로 출강하며 적지 않은 후진을 양성한 열성적인 교육자이기도 했다. 50년대 그의 판화는 아직 검은 필선으로 구획된 구성적 경향(도판14)을 가지고 있었으나, 60~70년으로 넘어오면서 일회성의 필치가 화면을 훑고 지나가는 제스처적 경향을 띠고 있으며, 후기 작품은 60년대 그의 앵포르멜적 유화작품에서 자주 나타나던 둥근 형태, 반원, 하트 등의 형태와 제스처적인 선(도판16)이 결합한 모습이다.

생전의 이상욱은 "나는 작품에서 까닭을 달기 위하여 형체를 만드는 따위의 일을 무척 싫어한다. 그저 담담한 마음에서 화필을 들어 짜임새를 찾아 헤매느라면 세차고 기운 있는 흔적을 맞이하게 된다"고 말한 바 있다.[14]

그는 70년대를 전후한 무렵에는 만상귀일(萬象歸一)이라는 동양적인 회귀사상에 심취하고 있었으며, 크고 둥글게 단순화된 형태를 통해 생(生)의 근원을 모색하던 것도 이 무렵이었다. 그러나, 그의 작업은 이항성이나 유강열과 비교해 볼 때 가장 서구적이며 50년대 말

14)《이상욱 유작전 화집》, 국립현대미술관, 1992. 4. 30~5. 24, p. 23

의 조루쥬 마튜, 한스 아르퉁, 프란스 클라인, 쏠라쥬 등의 오토마틱한 신체회화에 가까이 있다고 보여진다. 그는 목판과 석판 그리고 스크린 판화 등의 기법을 사용하고 있으나, 텁텁하고 소박한 목판보다는 색상이 화사하고 터치의 속도감을 표현할 수 있는 석판과 스크린 판화에서 그의 진가가 발휘되고 있다.

김정자는 당시로선 유일하게 미국 오클라호마대학, 대학원을 졸업한 정통 미국 유학파였고, 서울대에 강의를 개설해서 초기에 판화보급에 크게 일익을 한 작가였다. 그러나 그녀는 디자인과에 재직하게 되면서 지속적으로 판화작업을 해오지 못한 까닭에 현대판화의 논의에서 항상 외곽에 위치해 온 작가이기도 하다. 유강열, 정규 등이 미국 유학을 했다고는 하지만 1년의 단기코스였던 것을 생각하면 그녀의 학업은 당시로서는 예외적이었던 것이 분명하고 우리 나라 미술계의 동향과 밀접한 관계 속에서 작업해온 다른 작가들에 비하면 미술계의 성향과 관계없이 판화 내적인 메커니즘에 더욱 충실했던 작가가 아닌가 싶다.

그의 초기 작품들도 이러한 성향을 잘 나타내고 있고 판종의 기법에 따라 다양한 모습(도판15)을 띠고 있다. 이것은 창의적 표현을 위하여 다양한 성향을 훈련시키는 미국식 교육의 영향을 반영하는 것이라고 볼 수 있고, 실제로 그녀의 귀국전도 유화, 수채화, 석판화, 스크린 판화, 도자기 등의 다양한 분야에 걸친 것이었다. 당시 학업을 바로 마치고 온 젊은 김정자로서는 당연한 것이었을 것이고, 그때의 화단 분위기로서는 이질적인 것이었다고 볼 수 있다. 그러나 그 후의 작업은 지속적인 것이 되지 못했고, 70년대까지 꼴라그래피 기법을 이용한 황색 모노크롬의 암울한 풍경(도판18)을 간간이 발표

하고 있다.

그 외에 박수근이 그의 소박한 그림(도판17)과 일맥상통할 수 있는 목판작업을 꾸준히 하고 있었으며, 조각가 전상범이 판화에 흥미를 갖고 개인전을 열었고 박성삼, 이규호(도판19) 등 몇몇 화가들이 판화작업을 했으나 지속적인 것이 되지 못했다.

정리하자면, 당시의 판화가 다양한 모습은 아니었던 것 같다. 목판화도 기법적으로는 최영림, 형태적으로는 김환기류의 모더니즘을 닮아 있고, 유강열, 이항성, 이상욱은 당시의 강력한 이슈였던 추상표현주의의 영향이 상당 부문 스며들어 있다. 또한 모든 판종에 정교하거나 고급기법을 사용한 예는 볼 수 없어도 전혀 여건이 갖춰지지 않은 상태에서 판화에 대한 열정을 버리지 않고 후진을 키워내서 우리나라 현대판화의 뿌리를 이룬 선각자들을 높이 평가해야 할 것이다.

3. 국제전 시대의 개막 – 1960년대

60년대의 미술운동과 판화

50년대 말에 대두된 앵포르멜 추상의 열기와 그것의 극복을 위한 다양한 미술운동은 우리 현대 미술사에서 이미 통설로서 여러 평론가들에 의해 누차 언급되어졌던 부문이다. 때문에 새삼 60년대 판화를 언급하기 위해서 장황하게 당시의 상황을 열거할 필요는 없겠지만 당시 판화계를 이끌어가던 인물들이 대부분 이러한 운동의 최일선에 깊숙이 관여하고 있었던 화가들이었고, 새롭게 화단의 주류로 등장한 여러 단체의 인맥과 직, 간접적으로 얽혀 있었기 때문에 60년대 판화의 위상과 각자의 작품 성향을 이해하기 위해서 간단한 언급이 불가피하다 하겠다.

57년 〈현대미술가협회〉가 창설된 후 이 그룹운동은 앵포르멜로 응집된 힘의 시위를 보여줌으로써 강한 인상을 심어 주었다.

하인두, 김창열, 전상수, 장성순, 김서봉, 박서보, 정건모 등이 참가한 현대미협의 행보는 상당히 저돌적인 것이었고 정상화, 조용익이 새로 참가하는 60년 12월에는 이미 6회전을 개최할 만큼 열기에 차 있었다. 그러나 이들이 좀더 젊은 후배들의 호응을 얻어 완전히 화단을 장악하는 계기는 〈60년 미협〉의 창설이었다. 1960년 덕수궁 돌담 위에 강렬한 액션페인팅 계열의 작품을 전시해 충격을 주었던 이 협회의 멤버는 윤명로, 김봉태, 김대우, 김종학, 최관도, 이주영 등이었고 현대미협이 유럽의 앵포르멜 경향인 것에 반해 〈60년 미협〉의 주도적인 화풍은 미국의 액션페인팅 계열의 추상회화였다.

이 두 개의 단체, 즉 〈현대미술가협회〉와 〈60년 미협〉은 61년 12월 연립전을 열게 되고, 새로운 일체화 운동의 명분으로 멤버의 재정비, 통합을 단행하면서 〈악튀엘〉 창립을 가져온다. 정영열, 임상진, 이춘기, 손찬성, 석란희 등이 그 때와 그 후 여기에 참여하게 된다.

이러한 이합집산의 과정에서 이 운동에 참여했던 화가들은 점차 운동의 한계성을 느끼게 되었다. 왜냐하면 애초에 논리적인 당위성이 부족했던 이 운동이 이미 발전적인 돌파구를 찾지 못하고 정체상태에 머무르고 있었기 때문이었다. 게다가 당시로선 상당한 권위를 가졌던 조선일보사의 현대작가 초대전과 여러 굵직한 국·내외 전에서 이미 주류를 형성하고 있었고, 그들이 타겟으로 삼았던 국전에서 조차 이러한 경향의 추상미술이 나타나고 있었으므로 더 이상 투쟁해야 할 외적요인도 소멸되었기 때문이었다. 또 미국과 유럽에서 이미 이 운동은 역사의 막 뒤에 있었다. 결국 1963년에 제2회전을 치르고 난 악튀엘 멤버들은 뿔뿔이 흩어졌고 각자 개별적으로 자신들의 방향을 모색하게 된다.

우리 현대 미술사에서 이후 67년까지를 침체기 또는 모색기로 분류하는 것이 일반적인 기류인데, 소진된 추상운동 극복의 도화선이 된 사건으로는 68년 〈청년작가 연립전〉을 들고 있다. 이 연립전에 참여한 세 단체는 63년 출발한 〈무(無)〉 동인과 64년 출발한 〈오리진〉, 65년에 출발한 〈논꼴〉 멤버를 주축으로 한 〈신전(新展)〉이었다. 이 세 단체의 멤버들은 〈60년 미협〉보다 좀더 젊은 새로운 세대들로 〈무〉 동인을 제외하면 두 단체의 구성멤버들이 추구해 왔던 경향은 대체로 추상표현주의에 그 맥을 대고 있었다. 즉, 추상표현주의의 마지막 세대라고 볼 수 있겠다. 그러나 청년작가 연립전에서 〈오리진〉

은 하드엣지, 또는 옵티컬한 경향을 선보였고 〈무〉와 〈신전〉은 회화 이후의 여러 방향 즉 앗상블라주, 오브제, 팝 아트와 해프닝까지 다양한 사조를 선보이면서 우리 미술의 새로운 장을 열게 된다.

참고로 이 연립전에 참여했던 작가는 최명영, 서승원, 이승조, 강국진, 최붕현, 이태현, 정찬승, 정강자, 김구림 등이었다. 이 연립전을 계기로 고조되기 시작한 전환의 열기는 더욱 많은 화가들과 조각가들의 호응을 얻어 69년 〈한국아방가르드협회〉 약칭 〈AG〉 그룹을 탄생시키며 70년대 미술을 향해 진군하게 된다.

이렇게 60년대 미술의 추세를 기술하다 보면 앵포르멜 1세대 이후의 보다 젊은 세대들에게서 우리 나라 현대 판화의 주역들을 만나게 된다. 언뜻 떠오르는 작가로는 윤명로, 김봉태, 김종학이 〈60년 미협〉의 멤버였고, 석란희가 〈악튀엘〉, 서승원이 〈오리진〉, 강국진, 김구림은 〈신전〉의 멤버였다. 이러한 활동상을 통해 당시 판화작품의 뿌리를 알 수 있으며, 이들은 50년대 몇몇 선각자들과 우리 현대판화의 1세대를 형성하는 작가들이라고 볼 수 있다.

60년대는 현대판화의 뿌리를 내리는 시기라고 볼 수 있겠다. 빈번해진 외국작품들의 국내전과 전성우, 김봉태, 황규백, 배륭, 이성자, 이우환, 김창열 등의 유학파가 프랑스, 미국, 일본 등지에서 활약하며 판화의 국제화를 주도한다.

국내에서 판화의 열기와 이들의 활약에 힘입어 국제전 참여가 활발해졌으며, 이러한 분위기로 보아서 판화가 60년대 우리 미술의 국제화를 선도했다고 해도 지나친 논리는 아닐 것이다. 또, 68년 청년작가 연립전의 열기와 때를 같이 해 〈한국 현대판화가협회〉가 젊은 세대들의 주도하에 창립되어 이후의 판화발전에 막대한 영향력을 행

사하게 되었으며, 명동화랑이 최초로 판화집을 발간하고 공모전을
개최하여 화상으로서 판화를 취급하기 시작했다.

국제화를 주도하는 판화

60년대에 회화가 국제적인 조류인 앵포르멜과 액션페인팅을 받아들이면서 내부적 열기를 발산하기는 했지만 국제적 활동은 미미한 편이었다. 당시의 미술관이나 화랑 또는 미술인들이 국제적 매니지먼트에 대해서 전혀 무지했고, 외국과의 통로를 만들지 못하고 있을 때 판화는 몇몇 작가들의 국제전 수상으로 우리 판화의 위상을 바깥 세계에 알리고 있었으며, 운송과 전시조직의 용이함이라는 강점을 통해 적극적으로 교류확대에 나섬으로써 국제화를 선도하게 된다. 또한 외국 유화나 조각의 전시가 거의 전무했던 시대였고, 전시 기획비와 보험료를 감당할 수 없는 빈곤의 시대였기 때문에 외국작가들의 판화전은 우리가 원화를 접할 수 있는 거의 유일한 방법이었다. 60년대에 열린 외국작가들의 판화전만 나열하더라도 60년의 〈서독 현대 판화전(덕수궁 미술관)〉, 66, 68년의 〈미국 현대 판화전(신문회관, 주한 미국 공보관)〉, 63년의 〈퀴클러 판화전(국립 도서관)〉, 64년의 〈브라질 현대 판화전(공보관 화랑)〉 등이 있었고, 최초의 양화 전시회가 70년 〈현대 프랑스 명화전(덕수궁 국립 현대미술관)〉이었던 것을 생각하면 유독 판화 부문의 행사는 다채로웠다고 볼 수 있겠다. 더구나, 현대 프랑스 명화전 역시 본격적인 유화작품은 없었고, 판화가 포함된 드로잉전이었던 것을 생각하면 당시의 사정을 이해할 수 있을 것이다.

이항성, 유강열 등이 개인자격으로 국제전에 참여한 50년대와는 달리 60년대에 들어오면서부터는 〈한국미술협회〉 등의 공식적인 채널을 이용한 국제전이 주류를 이루고 있다. 우리 나라는 〈파리 비엔

날레〉에 1961년 제2회부터 작가를 참여시키고 있었는데, 주로 한국미술협회가 커미셔너를 두고 작가선정을 주도하였다. 그러나 이 방식의 작가선정은 소외된 작가들의 반발로 잡음이 그치지 않았고 결국 70년대 초에는 〈앙데팡당전〉을 통해 공모형식으로 작가를 선정하려고 시도하였으나, 이 또한 불발에 그치고 만다. 어쨌든 35세 미만의 이 청년비엔날레는 창설 때부터 전 세계적으로 비상한 관심을 모았는데, 63년 김봉태(도판 21)가 박서보, 윤명로, 최기원의 회화, 조각과 함께 판화로 출품하고 있다. 이후 65년 4회에 김종학, 69년 6회에 윤명로, 71년 7회에 송번수 등이 지속적으로 판화를 출품하여 세계무대에 우리 나라 판화의 위상을 알리고 있다. 또 역시 〈한국미술협회〉가 주도해서 참가한 상파울로 비엔날레에는 1963년 제7회에 유강열, 71년 11회에 김상유, 75년 13회에 한묵 등이 판화로 참가하고 있다. 이것은 오히려 현재 우리 화단이 회화와 판화를 완전히 분리취급하는 경향이 있는 것에 반해서 당시에는 회화, 판화를 동일한 카테고리로 생각했었던 것 같다.

당시에 판화만으로 순수한 비엔날레를 열어서 주목받고 있었던 〈동경 국제 판화비엔날레〉에는 5회부터 우리 나라가 참여하고 있다. 1966년에 열렸던 5회 비엔날레에는 유강열, 김종학, 윤명로가 출품하여 「역사(도판 20)」로 김종학이 가작상을 수상한 후, 1968년 6회에는 배륭, 서승원, 안동국 등이 출품하나 수상작을 내지는 못했다. 70년대에 들어서도 우리 나라는 한 회도 빠지지 않고 출품하여 몇몇 작가가 주요 상을 수상하게 된다(4장 참조).

비엔날레 외에 일본과 교류로서는 1961년 최초의 한일 교류전인 〈국제자유미전〉을 들 수 있는데, 56명의 한국 초대작가 속에는 몇몇

판화작가가 포함되어 있었다. 이 전시는 경복궁 미술관과 일본 도쿄 국립 경기장에서 열렸으며, 한국의 현대미술을 일본에 알리는 최초의 대규모 전시회였다. 또 하나의 큰 일본 전시로는 68년에 주일 한국 대사관과 한국 공보관, 도쿄 국립 근대 미술관이 공동 주최한 〈한국 현대 회화전〉이 있었다. 도쿄에서 열린 이 전시의 출품작들은 앵포르멜 이후 모색기를 거쳐 변모된 한국 미술을 보여주고 있는데, 유영국 외 16명의 회화작품과 유강열, 이성자, 김상유, 김종학, 윤명로의 판화작품이 출품되었다.

또 69년 제1회 이탈리아에서 〈깔피 목판화 트리엔날레〉가 열렸는데, 이 전시회는 수상작을 내지 않고 참가기념 메달 증정과 매매를 중심으로 하는 국제전이었다. 이 트리엔날레에도 이성자, 배륭, 김형대, 서승원, 윤명로, 이상욱, 유강열이 참여하여 참여작가 일부의 작품이 판매되는 성과를 올렸다. 같은 해 아르헨티나의 부에노스아이레스에서도 1회 〈국제 동판화 비엔날레〉가 열렸는데, 여기에는 강환섭, 김정자, 김종학, 배륭, 윤명로 등이 참여한다.

이렇게 60년대는 판화의 기술적 노하우가 제대로 쌓여지지 않은 상태에서도 많은 새로운 세대들이 판화작업에 참여하고 국제적인 활동을 펼치고 있으며, 국내에서도 판화는 점점 그 위상을 굳혀가고 있었다. 1957년 창립되어 현대미술의 새로운 경향을 주도하고 있었던 조선일보사의 〈현대작가 초대전〉이 1962년 제6회부터는 처음으로 판화부를 신설하고 강환섭, 배륭, 이상욱, 김상유 등을 초대하고 그 후로 김민자, 김정자, 김종학, 배륭, 유강열, 이성자, 전경자 등이 지속적으로 초대되었다.

국전에서도 최영림이 62년 제10회 국전에 국전 추천작가로 목판

「계절(도판9)」을 출품했으며 63~64년에는 이항성의 장남인 이승일이 서양화부에 판화로 입선하게 되는 등 국전에서도 판화는 보편적인 장르로 인정받게 된다. 또 1963년에는 최순우의 기획으로 〈국립박물관 판화 5인 초대전〉이 열리게 되는데, 규모는 크지 않았지만 국립기관이 주최한 최초의 판화전이라는데 그 의의가 있었다. 박물관 2층 복도에 전시된 이 전시회의 초대작가는 강환섭, 윤명로, 김종학 김봉태, 한용진이었다.

이러한 판화계의 열기에 반해 60년대에 많은 개인전이 열린 것은 아니었으나, 초기의 주역들이 꾸준히 개인전을 열고 있다. 62년에는 독학으로 동판화를 익힌 김상유의 동판화전이 중앙 공보관에서 열렸는데 이 판화전은 아마도 우리 나라 최초의 동판화전이 아닌가 싶다. 또 같은 해에 이항성이 개인전을 열었으며, 강환섭은 중앙 공보관에서 60년부터 65년까지 거의 매년 전시회를 열었다. 64년에는 윤명로, 배륭의 2인전, 65년에는 신문회관에서 전성우의 귀국 판화전, 전금수, 전경자 등의 판화전이 열렸다. 66년에는 배륭(파고다 화랑), 69년에는 김윤신과 김민자의 판화전 등이 기록되어 있다.

그러나 60년대 후반에 있었던 판화계의 가장 큰 이벤트는 역시 〈한국현대판화가협회〉의 창설이었다. 이 협회가 창설된 1968년은 앞서 기술했듯이 우리 나라 현대 미술사에서 중요한 획을 긋는 시기이며, 앵포르멜의 극복을 위한 다양한 모색이 시동을 건 해였다. 판화 또한 〈한국현대판화가협회〉의 창립으로 새로운 전기를 맞게 되며, 그 활동의 폭을 현저하게 넓혀가는 계기가 되었다.

〈한국 현대판화가협회〉의 창립과 명동화랑

앞서 기술했듯이 68년은 〈청년작가 연립전〉이 열리면서 앵포르멜 이후의 새로운 경향들이 봇물 터지듯이 쏟아져 나오던 해였고, 이러한 분위기 속에서 판화도 소극적인 입장을 벗어나 적극적으로 자기 주장을 시작할 필요성을 느끼고 있었다. 그러나 〈한국판화협회〉는 변혁의 일선에서 활발한 활동을 펼치던 젊은 작가들을 만족시킬 만한 진취적인 이벤트를 벌려오지 못한 상태였다. 이에 일군의 젊은 주역들이 뜻을 같이 하고 협회를 탈퇴한 후 개인적으로 활동하던 판화가들과 함께 〈한국현대판화가협회〉를 창립하면서 좀더 적극적인 활동을 준비하게 된다. 이렇게 새로운 각오로 모인 13인의 창립 발기인은 강환섭, 김민자, 김상유, 김정자, 김종학, 김훈, 배륭, 서승원, 유강열, 윤명로, 이상욱, 전성우, 최영림이었다.

핵심 회원들이 대거 탈퇴하여 〈한국현대판화가협회〉를 결성하자, 이항성이 이끌고 있던 〈한국판화협회〉는 치명적인 난맥상에 빠지게 되었으며, 위기의식을 느끼게 되어 신인 공모전을 만들고 전시회를 기획하는 등 새롭게 전열을 정비하는 듯 보인다. 69년에 이항성이 기획한 〈한국 현대판화 10년전〉도 그러한 분위기 속에서 만들어진 전시회로 보인다. 화랑 공간이 아닌 창일다방, 신성다방 두 군데의 대중공간에서 열린 전시회에는 박성삼, 이항성, 김영주, 정규, 유강열, 최영림, 배륭, 김순배, 최덕휴, 김정자, 문우식, 강환섭, 이상욱, 윤명로, 차혁, 김상유, 김종학, 전상범 등의 초기작품이 전시되었는데, 〈한국현대판화가협회〉의 멤버들도 대거 참여하고 있다. 당시의 전시 칼럼은 〈한국판화협회〉와 〈현대판화가협회〉의 활동을 비교하면

서 아래와 같이 전하고 있다.[15]

"작년에 들어와 창립을 본 현대판화가협회가 일반보급의 적극적인 방법의 하나로 보급용 판화전을 개최한 것 등은 퍽 고무적인 현상이었다. 이왕에 존속하였던 한국판화협회가 대규모의 공모전을 가져 갑자기 판화붐을 조성하려는 움직임이 두드러졌다. 현대판화가협회가 판화의 대중보급과 해외진출의 길을 모색하고 있으며, 한국판화협회가 한국 고전판화의 발굴과 신인양성의 터전을 마련하고 있다. … 중략 … 한국 판화 10년전은 그 동안 판화계가 걸어온 발자취를 돌아보게 하는 감회를 던져 주었다. 이들 작품은 대부분 초기 판화들로서 당시의 판화와 오늘의 발전상을 비교케 하는데도 적지 않은 도움을 주었다."

이 칼럼으로 미루어 보아 이 전시는 초기의 판화계를 되돌아보는 회고적 성격으로 꾸며진 전시회였고, 〈한국판화협회〉와 〈현대판화가협회〉의 멤버들이 함께 모인 이벤트였지만, 두 단체의 양분 대립양상이 간단치 않았음을 보여주고 있다.

그러나 인용문에서 보듯이 〈한국판화협회〉는 협회가 양분되던 68년에 신인발굴의 기치를 걸고 공모전을 시작했으며, 국내에서 판화로서 신인 공모전을 개최한 것은 초유의 일이었다. 제1회 신인 공모전의 금상은 송번수, 천병근이 차지했으며 이승일, 김택수, 김순기, 김현실 등이 은상을 수상했다. 이후에도 이 공모전은 1975년까지 존

15) 〈한국 현대판화 10년〉, 《공간》, 1969년 8월, p.88

속하며 신인발굴에 주력했던 것으로 보이며 김진석, 김태호, 백금남, 이인화 등의 차세대 판화가를 배출했다. 또한 신인 공모전과 함께 전국 학생 판화 공모전을 개최하여 어린 꿈나무들을 키우려고 시도하였으며, 73년에는 공모전 작품을 노인 키드센이라는 독일의 도시에서 전시하기도 했다. 그러나 젊은 작가들이 주축을 이루고 있었던 〈현대판화가협회〉가 곧 활발한 활동을 펼치면서 판화계를 주도해 나가게 된다.

1968년 10월 신세계 화랑에서 일본과의 교류전 형식으로 치뤄진 〈현대판화가협회〉의 창립전은 위의 칼럼에서 언급되었듯이 또 하나의 이벤트를 준비하고 있었는데, 그것은 전시 중 판화의 대중화를 시도한 세일코너를 운영한 것이었다. 출품작 외 별도진열을 통해서 판화 소품을 500원에서 2000원까지의 저렴한 가격으로 팔았지만 판매 실적은 미미했다고 한다. 그러나 이것은 중요한 사고의 전환을 의미하는 것으로 판화가 갖는 창의적인 표현력 외에 복수성을 중요한 판화의 특성으로 이해하기 시작했다는 것이다. 사실 그때까지 몇몇 작가들이 판화를 새로운 조형의 방법으로 인식하고 나름대로의 목적을 갖고 판화를 제작하고 있었으나, 판화의 대중화라든가 화랑 유통 시스템에는 전혀 무지했기 때문에 몇몇 관심있는 작가 외에는 오리지널 판화에 대한 개념이나 그것의 유통구조에 대한 생각이 보편화되지 못한 상태였다. 어찌 보면 판화가 갖는 매력은 그 독특한 표현력에도 있지만 일품예술이 갖지 못하는 예술의 민주화, 즉 많은 사람들이 낮은 가격에 화가의 오리지널 작품을 즐길 수 있다는 것도 아주 상업적인 구도로만 그것을 몰고가지 않는다면 판화의 중요한 덕목이 될 수 있겠다. 이러한 문제를 해결하기 위해서는 공방, 화랑, 작가가

연계한 과학적 보급 시스템이 무엇보다도 중요한 일이지만 이러한 시스템이 전무한 상태에서 일단의 판화인들이 스스로 대중적인 보급과 인식의 확산을 꾀했다는 것은 근대적 의미의 판화유통을 위한 최초의 시도였다고 평가될 수 있을 것이다.

이러한 판화보급의 중요성을 인식한 최초의 화상은 명동화랑의 김문호였다. 로얄호텔 자리에 첫 개점한 명동화랑은 자금난 때문에 몇 차례의 이동을 거듭하게 되지만, 그는 50대에 생을 마감할 때까지 자신의 의지를 굽히지 않고 현대미술운동에 앞장 선 당시로선 드물게 진보적인 화상이었다.

그때까지 우리 나라의 화랑은 그림을 받아다 팔아서 마진을 남기는 거간의 역할이 거의 전부였고, 화랑의 기획을 통해서 작가를 길러내고 현대미술을 보급하는 등 본격적인 화상의 역할을 시작한 사람은 김문호가 최초가 아닌가 싶다. 그는 가난한 조각가 권진규를 비롯한 주머니가 허전한 현대 미술가들의 후원자였고, 판화의 새로운 표현가치를 인정한 안목 있는 화상이었으며, 논쟁과 평론 부재 등 화단의 고질적인 문제점을 인식하고 본격적인 미술잡지인 《현대미술》을 창간한 출판인이기도 했다. 그러나 그가 정열을 가지고 펼친 모든 일들이 우리 나라에서 돈으로 환산되기에는 어려운 사업들이었고, 자금압박에 허덕이다가 50대의 젊은 나이에 세상을 떠나고 말았다.

김문호가 판화보급을 위하여 시작한 획기적인 사업은 판화모음집을 발간한 일이었는데, 외국에서는 흔한 일이었지만 우리 실정으로서는 상상하기 어려운 발상이었다. 물론 공방이 존재하지 않았기 때문에 각자가 에디션을 찍어서 화랑에서 장정을 했고, 《한국 현대 판화 1집(도판 22)》이라는 타이틀의 8절 크기 50부 한정판 형식이었다.

참여작가는 김상유, 김종학, 배륭, 윤명로 네 사람이었고 김상유가 동판, 나머지 세 사람은 스크린 판화의 기법을 이용하고 있다. 당시 설비와 재료가 미비한 상태에서 양질의 동판, 석판화를 작가 혼자서 다량 찍어낸다는 것은 어려운 일이었고, 어느 정도 쉽게 에디션을 낼 수 있는 스크린 판화가 주종을 이룰 수 밖에 없었다. 물론, 판매 실적은 지지부진해서 제작비에도 이르지 못하는 실패로 끝나고 말았지만, 찍어서 만든다는 표현의 방법에만 집착하고 있었던 판화인들에게 에디션과 구미 판화계의 보급 시스템을 제시해 주었다는 것은 중요한 전환점이었다. 1집이라는 타이틀이 말해주듯이 그는 이 작업을 계속할 의지였으나, 잡지《현대미술》창간호와 같이 단 한 번으로 그 운명을 다하고 말았다.

그는 또 71년에〈한국 현대판화 그랑쁘리전〉이라는 이름의 공모전을 사설 화랑으로서는 처음으로 개최했는데, 아세아 재단과 경향신문의 협조로 성사된 것이었다. 이것은 화랑 스스로가 작가를 양성해서 화랑의 자산으로 삼겠다는 서구적 의미의 화랑운영에 대한 포석이었지만, 이것 역시 73년 2회전으로 막을 내린다. 1회의 수상자는 금상 서승원, 은상 송번수였고, 동상은 김진석이 차지했다. 2회에 금상은 없었고, 은상 정인건, 동상 김진석, 심수구 두 사람이 차지했다.

미술대학 판화 과목의 개설과 스크린 판화

1945년 이화여대 예림원에서 미술과를 설치한 것으로 우리 나라 대학 미술교육을 시작한 이래 1946년 서울대학교 예술대학에 미술

과, 1950년에 홍익대학에 미술과를 창설하게 되지만 판화가 우리 나라 대학의 정규 과목으로 개설된 시기는 대개 63년경으로 서울대, 홍대, 이대 등에서 동시다발로 진행되었다. 당시 프랫 그래픽 센터에서 판화를 배우고 돌아온 유강열과 윤명로가 홍대와 서울대에서 판화교육을 실시하고 있었으며, 서승원이 70년대 초 홍대에서 판화를 가르치기 시작했다. 이대에도 유강열, 윤명로의 출강으로 수업이 이루어졌다. 따라서 이들은 많은 제자들을 길러내게 되었으며, 70~80년대 판화 인구의 팽창과 저변 확대에 큰 원동력이 되었다.

또, 이 무렵 초, 중, 고등학교에서도 판화교육이 미술과목에 포함되기 시작했으며, 이상욱 같은 이는 중·고등학교에서 제자들에게 판화를 중시한 미술교육을 통해 당시 그의 제자였던 서승원, 김상구, 홍재연 등이 판화가로 입신하는데 큰 역할을 하게 된다. 드문 경우였지만 이처럼 성장기의 판화교육은 판화의 저변을 확대하고 판화 예술이 뻗어나갈 수 있는 기틀을 잡는 중요한 계기가 되었다.

그러나 대학에서 단발적으로 판화를 가르치기 시작한 것은 50년대 말로서 오클라호마에서 돌아온 김정자에 의해서 시도되었고, 유강열도 60년대 초부터는 판화강좌를 시작했다. 하지만 그들이 가르치기 시작한 판법은 가장 접하기 쉬운 판법에 국한되었고, 김정자가 스크린 판화와 꼴라그래피, 유강열이 스크린 판화와 목판 정도를 교육했던 것 같다. 윤명로 역시 당시의 수업은 초보적인 기법에 머물렀던 것 같고, 설사 정통적으로 많은 현대적 기술을 습득한 전문 판화가가 있었다 하더라도 장비와 재료 등 여건의 부족으로 다양한 기법의 수업은 불가능했었을 것이다. 이렇게 아직 기술적인 면에서는 걸음마 단계였다고 볼 수 밖에 없었는데, 이항성이 출판사를 경영하면서 석

판화 기법을 터득한 것은 특이한 경우였고, 당시의 상황으로 가장 첨단적인 기법은 스크린 판화였다.

원래 천연 실크천을 이용하여 스크린을 만들기 때문에 실크스크린으로 알려진 이 기법은 지금은 나일론이나 폴리에스터 등 인조섬유를 이용함으로써 부정확한 이름이 되어버렸고, 그 화려한 색상으로 상업적인 목적에 많이 이용되는 판법이었다. 그러나 스크린 판화가 갖는 평평하고 순도 높은 색상과 현대적 감각, 또 사진매체를 자유스럽게 변용하고 차용할 수 있으며, 쉽게 터득할 수 있는 기법적 용이함 등이 당시 많은 화가들에게 매력적인 요소로 다가와 이 판법의 성행을 보게 되었다.

더구나 당시에 미국 미술의 스타였던 앤디 워홀과 팝 작가들이 작품에 자주 이용하던 스크린 판화의 기법도 이러한 유행에 일익을 했다고 볼 수 있겠다. 재료와 장비 면에서도 석판과 동판재료, 프레스 등은 구할 엄두조차 내지 못하는 품목이었지만, 스크린 판법은 거창한 프레스가 필요 없었으며, 간간이 미군 PX나 공보원 등을 통해 흘러나오는 재료를 구할 수 있는 유일한 판종이었다. 배륭, 강환섭 등이 지속적으로 판화를 계속할 수 있었던 것도 그들의 직장이었던 이 공보원 창고의 역할이 막대했다고 볼 수 있겠다.

따라서, 50년대 초 중반은 목판 일색이었지만, 50년대 말, 60년대에는 스크린 판법이 그 주종을 이룬 판법이었다. 물론, 이항성과 몇몇 원로작가들에 의한 석판작업의 예외는 있었으나, 큰 대세를 이루지는 못한 것이었다. 이 스크린 판화의 유행은 60년 내내 70년대 초까지 지속적이며 위의 기술과 같이 외부적인 상황보다 재료를 쉽게 구할 수 없었던 내부적인 상황에 더 기인하고 있는 듯하다. 그러나

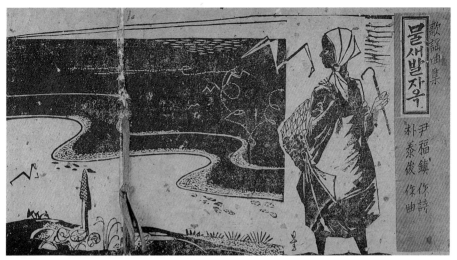

(도판 2) 이인성, 《물새발자옥》, 1939년, 목판, 책 크기 23×30.6cm

(도판 3) 배운성, 「세계도」, 폴란드 바르샤바 국제목판화전에 특등상 수상, 1929년, 목판화, 21×41cm

(도판 4) 최영림, 「樂」, 1957, 제6회 국전 출품작, 목판

(도판 5) 배운성, 「미쓰이 남작의 초상」, 파리국제전람회 출품, 1932년, 목판화, 16.5×14cm

(도판 6) 이항성, 「多情佛心」, 국제현대 색채석판화 비엔날레 수상작, 1958년, 73.5×53cm

(도판 7) 이항성이 발간한 미술전문 계간지《신미술》, 1957

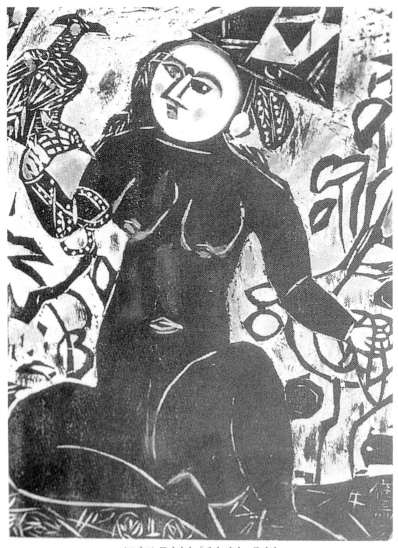

(도판 8) 무나카타, 「매와 여인」, 목판화

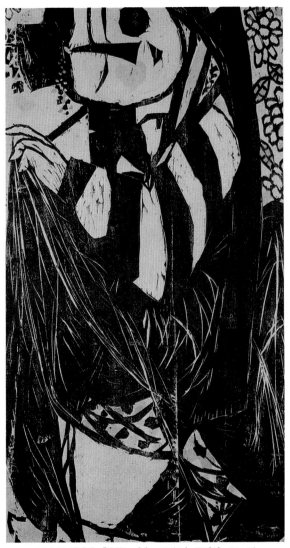

(도판 9) 최영림, 「季節—가을」, 1961년, 목판화, 83×46cm

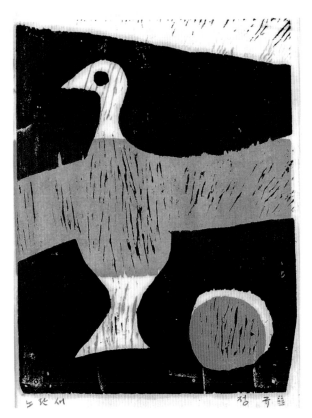

(도판 10)
정규, 「노란새(Yellow Bird)」,
목판화, 42×32cm

(도판 11) 유강열, 「꽃과 벌」, 1957년, 목판, 30.2×45.4cm

(도판 12) 유강열, 「作品 2」, 1972년, 목판·지판, 59×44cm

(도판 13) 이항성, 「上念」, 1972년, 석판, 47×40.5cm

(도판 14) 이상욱, 「겨울」, 1958년, 석판화, 88×56cm

(도판 15)
김정자, 「좌상(坐像)」,
1957년, 석판, 40×28.5cm

(도판 16) 이상욱, 「실제(Loss of title)」, 1983년, 스크린판화, 50×55.5cm

(도판 17) 박수근, 1950년대, 목판

(도판 18) 김정자, 「반영 Ⅱ」, 1970년, 꼴라그래피, 48×132cm

(도판 19) 이규호, 「작품 G」, 1959년, 석판화, 76×54cm

(도판 20) 김종학, 「역사」, 1966년, 목판화, 제5회 동경국제판화비엔날레 가작상, 74×50cm

(도판 21) 김봉태, 「작품 1963-9」, 1963, 석판화, 44×59cm

(도판 22) 명동 화랑이 발간한 《현국현대판화 1집》

이러한 상황은 오히려 앵포르멜을 극복하는 과정에서 그것의 평면성과 화려한 색상의 상업적 이미지, 사진매체라는 대중적 이미지 차용 등의 특성으로 인해 팝 아트, 미니멀 아트의 등장을 촉진하는 역할을 하기도 했다. 그것은 방근택의 다음과 같은 말에도 잘 나타나 있다.

"이 실크스크린의 유행은 70년대 초반기에 우리 화단에 팝 아트, 미니멀 아트 등의 수용이 순수회화에서 보다 우선 판화계에 먼저 나타난 것 같은 조짐이다."[16]

60년대의 판화 작가

60년대에는 전장(前章)에서 언급된 유강열, 이상욱, 이항성, 김정자 등이 꾸준한 활동을 펼치며 영향력을 행사하고 있으며, 〈현대판화가협회〉를 중심으로 한 젊은 작가들이 중심적인 위치에서 판화의 저변을 넓혀가고 있었다.

60년대의 국제전, 기획전 등에 자주 거론되는 작가로는 윤명로, 김봉태, 김종학, 서승원, 전성우, 배륭, 이성자, 강환섭, 김상유, 김민자 등이었고, 그 외 몇몇 작가가 판화로서 개인전을 가졌다는 기록은 있으나 지속적인 작업을 하지는 않은 것 같다. 김형대, 강국진, 김구림, 석란희, 박래현 등은 60년대 말에 판화작업을 시작했으나, 70~80년대에 주된 활동을 펼친 작가들이며 공모전을 통해 데뷔한 송번수, 이승일, 김진석 등도 70~80년대에 거론되어야 할 작가들이다.

또한 외국에서 수학하고 오거나 외국에 체류하면서 작품활동을 하

16) 윤명로, 〈한국 현대판화의 형성과 전개〉,《한국 현대판화 40년전》, 카탈로그, 재인용, p.19

는 작가들도 점점 증가 추세에 있었다. 전성우가 미국유학 중 〈샌프란시스코 현대미술관 Annual〉전 최우수상, 〈Young America 1960〉전(휘트니 미술관), 61, 63, 67년에 걸쳐 〈미국 현대작가 100인 초대전〉 등에 출품하며 활약하다가 귀국하여 〈현대판화가협회〉 창립에 동참했으며, 전경자와 배륭이 뉴욕 아트 스튜던트 리그에서 수학하고 돌아와 역시 〈현대판화가협회〉에 합류한다. 69년에는 박래현과 윤명로가 뉴욕 프랫 그래픽 센터에서 판화를 배우기 위해 도미했으며, 김봉태는 LA지역에서 판화가로서의 입지를 굳혀가고 있었다. 황규백과 한묵이 파리의 헤이터 공방을 거점으로 활동하다가 황규백은 미국으로 건너갔고, 이성자는 프랑스의 남부 마르세이유 근처에서, 김창열은 파리에서, 이우환은 동경에서 그들의 회화작업과 병행해서 판화작업을 하고 있었다.

그러나 국제전 참여나 중요한 기획전에는 〈현대판화가협회〉의 중심세력이 계속 중복해서 작품을 출품하고 있는데, 이것은 두 가지 의미로 볼 수 있겠다. 그 하나는 전시회의 양적 팽창과 국제적으로 활동할 범위는 점점 커지고 있었으나 아직 폭넓은 작가 층을 확보하지 못했기 때문이라고 볼 수 있고, 다른 하나는 〈현대판화가협회〉가 판화계의 대소사를 거의 관장하고 있었다는 의미도 될 수 있겠다. 어쨌든 판화가 외면적으로는 현저히 신장세에 있는 것처럼 보여도 내부적으로는 아직 빈약한 상태였다. 우선 작가들의 활동은 의욕적이었다고 볼 수 있겠으나, 일반의 판화에 대한 인식은 전혀 이루어지지 않았고 거의 인쇄물 정도로 인식하는 수준이었다.

"그러나 판화의 해외진출의 길은 그렇게 넓은 편은 아니었다. 판화의 불인정 풍조가 그대로 남아있는 현실에서 판화의 진출은 해외에

서의 인정이란 역수입의 방법에서 실현시키고 있는 실정이다. 이것은 판화에 대한 적극적인 보호육성책이 마련되지 못했으며 보급의 과학적인 방법이 모색되지 못한 채 모든 것이 일부 작가들의 의욕만으로 그친 것이기 때문이다."[17]

위의 지적과 같이 당시의 상황은 해외진출을 통해 작품성은 어느 정도 인정받았으나 아직 내부적으로는 속빈 강정이었으며 판화의 기본기와 저변이 확대되지 않은 상태에서의 해외진출은 그때그때 단발성의 성과일 뿐이었다. 제대로 된 기법과 재료, 장비, 유통의 ABC 등이 제대로 자리잡기 시작한 것은 외국의 정규학교에서 판화를 제대로 배운 세대들이 다수 귀국하기 시작한 80년 중반이나 되어서였고, 아직 십수 년의 세월을 더 기다려야 했다.

〈한국현대판화가협회〉 창립전의 작품평을 신아일보에 실은 김인환은 전시회에 출품한 작가들의 면면을 아래와 같이 소개하고 있다.[18]

"배륭, 김상유는 드라마에 민감하다. 이들의 드라마 심층에는 평범하게 보아 흘러 넘길 눈앞의 온갖 형체와 사건들이 조형적 배려와 발상형식을 타고 그것을 지적으로 요약한다. 김종학은 미시적인 형상을 대상으로 융통성 있게 공간의 분리를 꾀했고, 서승원에 이르러서는 예각과 율동으로 화면의 긴장감을 더한다. 윤명로는 경향적이라고 할 수 있는 작가로서 그의 화면은 언제나 도발적이며 하나의 문제

17) 〈한국 현대판화 10년전〉, 《공간》, 1969년 8월, p. 88
18) 윤명로, 〈한국 현대판화의 형성과 전개〉, 《한국 현대판화 40년전》, 카탈로그, 재인용, p. 22

의식 같은 것을 노출하려는 민감함이 엿보인다. 김훈, 유강열, 이상욱 등은 형태의 파악에 정착하여 단조롭고 도식화의 결함을 지닌 듯하나 정감있는 표현이다. 강환섭은 미시적인 형태에 델리게이드한 세선의 응집으로 미묘한 뉘앙스를 유발시키고, 전성우는 고유색 강도가 짙은 색면형을 극적으로 병렬, 전개시키고 공간설정이 대담하고 개방적이다. 김정자는 이른바 기하학적 추상이라 하는 것과 표현적 추상의 양면을 동시에 시도해 보았는데, 전자는 청순한 색면구성이 후자는 자연에 밀착된 감성같은 것이 두드러지며, 김민자에 있어서는 탄력있는 형식의 전환, 즉 같은 것을 반복하고 변화시켜보는 독특한 모색과정이 흥미롭다."

　위의 글은 추상적 성격의 전시리뷰이기 때문에 각자의 정확한 작품평이 될 수 있다고 생각하지는 않지만, 당시 활동하던 작가 개개인의 작품경향을 이해하는 일단의 단서를 제공한다. 김인환이 평한 전시 풍경은 상당히 의욕적인 모습이고, 앵포르멜 이후에 현대미술의 여러 어법이 혼재되어 있던 당시의 상황을 판화계도 그대로 반영하고 있는 듯하다.

　김상유는 영어선생을 하다가 독학으로 판화를 익힌 사람이고, 따라서 크게 시류에 민감하지는 않았던 것 같다. 당시 그는 드물게 홀로 익힌 동판화 작업을 하고 있었는데 아기자기한 민속적 이미지가 오래된 유물에 각인된 것처럼 보여지는, 사각형태를 병렬해 놓은 작업(도판 23)을 하고 있었다. 그는 라인에칭이라던가 아콰틴트 같은 정통적 동판의 방법을 거의 쓰지 않고 방식제로 그림을 그리고 면 부식을 거듭하는 방법만을 사용해서 독특한 표현에 도달하고 있다. 그

는 한 동안 이러한 방식으로 작업하다가 점점 일상의 모습들을 나이 브한 표현으로 약화시킨 작업(도판24)으로 변모해갔다.

반면, 배륭의 당시 작품들은 인물의 옆모습, 글자, 색선 등의 요소 가 연상작용을 통해 이야기가 느껴지는 구성으로 짜여져 있다. 기법 은 선명한 색조의 스크린 판화로서 팝적인 이미지(도판25)를 강하게 드러내고 있는데, 후기 작품은 좌선하고 있는 듯한 인간의 실루엣을 네모꼴 칸막이 형태속에 반복적으로 배치하거나 거대한 건축물처럼 느껴지는 구조물(도판26) 속에 위치시킴으로써 명상의 세계를 표현 하고 있다.

김상유와 배륭 두 사람을 묶어 '드라마에 민감하다'고 표현할 수 있었던 것은 두 사람의 이러한 내러티브한 경향 때문이었을 것이다. 그러나 두 사람의 작품경향은 전혀 다른 것이라고 볼 수 있다.

김종학의 당시 작품을 보면 70년대에 실험적 설치작업을 하고 있 었던 새로운 의식의 작가답게 목판으로 이루어진 그의 작품도 상당 히 감각적이고 실험적이다. 가는 선으로 화면 안에 큰 형태를 만들거 나 기저선을 긋고 작고 감각적인 요소들이 그것을 변주하고 있는 모 습인데 그의 회화, 설치 작품과 연결해서 생각할 때 상당히 개념적인 요소가 강하다.

김종학의 「작품 106(도판27)」은 제목에 아무런 암시가 없지만, 자 동차 앞 유리를 와이퍼와 함께 약화한 것이 아닌가 하는 생각이 드는 데 그의 독특한 목판 스타일을 잘 드러내고 있다.

서승원은 당시 학교를 갓 졸업한 젊은 나이였지만, 일찍부터 판화 에 관심을 갖고, 판화계의 중심에서 현재까지 활동을 쉬지 않고 있는 작가이다. 그는 〈오리진〉 멤버로서 청년작가 연립전에 참가하는 등

앵포르멜 극복의 선봉에 서 있었으며, 그때의 화풍은 〈오리진〉의 주도적 경향이었던 하드엣지 계열의 기하학적 추상(도판 28)이었다. 판화 역시 네모꼴 도형을 이용한 목판화가 그의 주된 관심사였는데, 차가운 직선으로 이루어진 그의 회화와는 달리 구불구불한 선의 반복으로 이루어진 기하학은 목판의 특성과 인간적 체취를 드러내고 있다. 그는 최근에 도형은 존재하되 좀더 풀어헤쳐진 터치와 공존하는 모습(도판 29)으로 그의 화풍이 변모되었는데, 판화 역시 그 변화와 맥을 같이 하고 있다.

반면, 윤명로는 〈60년 미협〉의 멤버로서 앵포르멜 주축세력의 젊은 세대에 속해 있다. 그는 현재도 우리 나라 판화계의 가장 중요한 위치를 차지하고 있는 사람 중의 하나이고, 초기부터 〈현대판화가협회〉를 이끌어오면서 우리 나라 판화 발전에 혼신의 힘을 다한 사람이다. 당시 그의 화풍은 액션페인팅 계열의 추상회화(도판 30)였고, 빠른 붓터치가 포름을 형성하며 움직임이 느껴지는 화면을 만들고 있다. 당시의 작품은 강렬한 색의 스크린 판화가 주종이었는데, 회화 작품의 변모와 맥을 같이 해서 「균열」, 「얼레짓(도판 31)」, 최근의 「익명의 땅」까지 주로 석판화 작업을 많이 하고 있다. 김인환의 평문처럼 그의 작업이 도발적이라면 강한 움직임으로 액션페인팅의 경향을 띠고 있던 당시의 작품에서 일관되게 보여지는 특징적인 모습이다.

비교적 초기의 강환섭은 기법적으로 최영림과 같이 엷은 색 배경 위에 검은 면과 선이 얹어지는 형태의 작업패턴이었는데, 이러한 형식의 판화는 50~60년대 중반까지 릴리프 기법을 이용하는 여러 작가들에게 나타나는 유행적인 상황으로서 강환섭의 「회상(도판 32)」은 기공이 많기 때문에 거친 텍스처를 낼 수 있는 지판을 사용해서 이

러한 형식의 판화를 시도하고 있다. 또 김인환은 '미시적인 형태에 델리게이트한 세선의 응집으로 미묘한 뉘앙스를 유발시킨다'고 지적했는데, 73년경의 에칭인 「생명(도판33)」을 보면 그의 지적과 당시의 화풍을 이해할 수 있다. 그림에서 화면을 채우는 손맛이 살아있는 구불구불한 원의 형태는 동심원, 짧은 세선, 실타레처럼 계속 그어서 다발을 이룬 선들로 변주되고 있다.

　그는 70년 초반부터 동판기법으로 이러한 작업들을 해오고 있었는데, 다색 동판이라고 해도 아직 기법적으로는 단순한 것이었고, 한 판에 몇 가지 색을 나누어 입히는 부분 잉킹의 방법을 쓰고 있다. 그는 60~70년대에 판화가로서 왕성한 작품활동을 했으나, 80년대에 들면서부터 지속적인 활동을 보여주지 못하고 있다.

　또 김인환은 전성우에 대해 '고유색 강도가 짙은 색면형을 극적으로 병렬 전개시키고 공간설정이 대담하고 개방적이다'라고 지적하고 있는데, 당시의 「만다라」가 기하학적인 경향을 띠고 있기 때문이었다. 전성우는 초기 유학시절에는 서정적 추상 표현적 경향(도판34)을 가지고 있었는데, 「만다라」라는 주제로 작품을 시작한 후에도 처음에는 자유스러운 터치와 형태를 겹쳐 표현하는 추상적 경향을 띠고 있었던 것으로 보인다. 그러나 그는 "1966년에는 약간 구보로서 방향을 모색하더니 1967년에는 직선을 가미한 지적인 표현이 눈에 띠기 시작하였다. 방향성을 지닌 이 직선감각의 작품은 이전의 만다라식 공간 관념을 배경에 지닌 채 좀더 구체적이고 도식적인 회화이념을 구현시키고 있다."(도판35).

　그는 68년 서울대학교 미술대학의 교수로 영입되면서 의욕적인 작품활동을 펼쳐갔으나 71년 그의 선친이 작고하면서 보성고등학교 교

장직을 맡게 되었다. 이후 그는 화가로서의 꿈을 거의 접어두고 교육자의 길을 걷게 되었다.

김민자는 당시의 여류 미술가로서는 상당히 의욕적인 활동을 벼고 있으나, 근래까지 그 에너지를 이어오지 못한 작가로 보인다. 김민자에 대한 김인환의 지적은 '탄력 있는 형식의 전환, 즉 같은 것을 반복하고 변화시켜보는 독특한 모색과정이 흥미롭다'고 쓰고 있는데 당시의 몇몇 자료에 나타난 판화 성향은 여러 현대미술의 기법을 실험해 보고 있는 양상으로 각 작품간의 연결고리는 약해 보인다. 그러나 그녀의 주된 관심사는 스크린 판화의 기법을 이용한 사진과 회화적 표현(도판36)의 컴바인에 있었던 것 같다.

이 창립전에 출품하지 않았던 작가로서 60년대에 자주 거론되는 작가는 김봉태와 이성자를 들 수 있겠다.

김봉태는 근래까지 화단의 중심적인 위치에서 작품활동(도판37)을 하고 있는 작가로서 70년대 미국 체류시의 동판화 시리즈와 그 이후의 짧은 터치로 이루어진 색면구성적 작품군이 그의 작가적 위상을 결정짓는 작품들이지만, 초기의 작품은 빠른 붓질로 이루어진 '앵포르멜'적 작품이었다.

그의 초기 작품을 보면 합판 위에 마대를 붙여서 그것을 바탕으로 찍은 후에 빠른 붓질로 이루어진 자유스러운 형태를 검은 색으로 덮어 찍은 모습이었다. 후기 작품과의 연결은 마대 천의 씨줄과 날줄로 짜여진 텍스처에서 발견할 수 있는데, 그의 작품에서 현재까지 일관되게 이어오고 있는 것은 이러한 텍스처에 대한 관심이다.

또, 50년대 말에 굵은 선으로 표현된 형태들을 다양하고 밝은 원색으로 찍어내던 이성자는 60년대 들어 무수한 칼집으로 이루어진 선

묘의 형태들을 겹쳐 찍으며 목판으로 인각된 도형을 드러내는 작업(도판 38)을 계속하고 있었다. 그녀는 전쟁 중 프랑스로 건너가 파리 그랑쇼미에르와 헤이터 공방에서 회화와 동판화 수업을 하였으며, 남불에 정착해 지금까지도 그곳에서 작품활동을 계속하고 있는 좀 특이한 화가로서 65년 귀국 후 여러 전시를 통해 갑자기 화단에 자신의 존재를 드러낸 사람이었다.

그녀는 60년대 중, 후반부터 채집된 나무의 자연스러운 형태(도판 39)를 그대로 이용해서 작품을 만들고 있는데, 이것은 나무가 그림을 새겨내고 그것을 겹쳐 찍어 그림을 만드는 보조재에서 스스로의 존재를 드러내기 시작한 획기적인 전환이라고 할 만하다. 그녀는 다음과 같이 말하고 있다.

"있는 그대로의 나무를 보여주려고 합니다. 숲을 산책하며 적절한 나무를 줍고 거기에 직접 새기는 작업을 합니다. 감옥 같은 사각형을 벗어나려는 것이지요. 이런 방법은 내게 자유를 느끼게 하고 나무도 저와 함께 자유로워 집니다."[20]

그 밖에 한묵, 황규백, 김창열, 이우환 등의 해외 체류 작가들이 거론될 수 있겠으나, 이들의 한국에서의 활동은 70년대 이후로 볼 수 있기 때문에 70년대의 해외 체류 작가들로서 묶어서 논의할 것이다.

20) 《이성자 판화전집》, 1957~1992, p. 7

4. 판화 저변의 확산 – 1970년대

모노크롬 회화와 탈 모더니즘의 기류

1970년대는 우리 경제가 빈사상태를 벗어나 서서히 발전의 기틀을 마련하고 있던 시기였다. 그러나 정치적인 상황은 경제상황과는 달리 밝지 못했으며 삼선개헌, 유신 등을 통해 통치권의 독재가 심화되고 동베를린 간첩사건 같은 대대적인 반체제 지식인 탄압을 통해서 정부는 정권유지에 급급하고 있었다. 또한, 정권의 기조는 우선 잘 살고 보자는 경제 제일주의였으므로 정신문화는 황폐해졌고, 뜻있는 지식인들은 암울한 시대를 보내고 있었다. 하지만, 이러한 상황 속에서도 미술은 우리 삶의 문제에 고리를 걸기보다는 서구 사조를 통한 미술 내적인 문제에 더 집착하고 있었다.

69년 결성된 〈AG〉 그룹은 70년대 초 3회에 걸친 기획전 〈확장과 환원의 역학〉, 〈현실과 실현〉, 〈탈 관념의 세계〉를 개최하면서 68년 청년작가 연립전에서 시동을 건 미술이념의 확장을 체계화시키고 있다. 이일, 오광수 등 평론가까지 가세한 이 그룹은 《AG(도판40)》 논단을 발간하면서 70년대 미술이론의 기틀을 마련해 주었으며 당시의 화단에 만만치 않은 영향력을 행사하게 된다. 이후 이 그룹은 74년 〈서울 비엔날레〉를 개최한 후 해체되었지만, 이 운동의 여파로 〈신체제〉, 〈ST〉, 〈에스쁘리〉 등 여러 실험적 그룹이 양산되면서 탈 회화, 탈 조각의 기류로 발전하게 된다. 또한 〈신전〉의 멤버로서 약간 다른 줄기에 서 있던 정찬승, 김구림, 강국진, 정강자 등은 당시 우리 나라 정서로는 받아들이기 어려웠던 해프닝, 퍼포먼스 등을 보

여주었다. 이들은 연극 장르와 연대를 맺고 〈4집단〉이라는 그룹을 형성하게 되는데, 여기에 속한 일부 작가들은 히피사조의 영향으로 데카당한 방향으로 흐르게 된다. 청바지, 통기타로 대변되던 당시의 청년문화는 정치권과 기성세대에 대항하는 한 방법으로 당시 미국의 반전, 반문화적 집단운동이었던 히피사조에 상당 부문 동조적이었으며, 일부 히피사회의 극단적 퇴폐풍조까지도 함께 수입되고 있었다. 따라서, 통치권에서는 이것을 반항적인 청년문화를 탄압할 호재로 삼게 되었으며 두발, 옷차림 등의 평범한 유행직 상황끼지를 호되게 단속하였다. 물론, 〈4집단〉도 당국의 표적이 되었으며, 곧 해체할 수밖에 없는 운명에 놓이게 되었다.

그러나, 70년대 미술의 가장 중요한 이슈는 중반 이후 전개된 '한국적 모노크롬 회화운동'이었다. 많은 평론가들이 이 모노크롬 회화를 처음으로 국제적 미술조류에 완전히 종속되지 않는 자생적 한국 미술이라고 평가하고 있다. 대체로 1975년 일본 도쿄화랑에서 열린 〈한국 5인의 작가─다섯 가지 흰색전〉을 그 기점으로 잡고 있는데, 이일은 그의 글 범자연주의(汎自然主義)와 미니멀리즘에서 서구의 미니멀리즘과 우리 나라 모노크롬 회화의 차이점을 다음과 같이 비교하고 있다.[21]

"이를테면 미니멀 아트적인 경향의 미술에 있어 우리 나라는 그것을 구미 현대미술의 맥락 속에서 포착하지 않고 한국 고유의 근원적인 정신의 발로로서 받아들이고 있다. 말하자면 미국의 미니멀 아트

21) 이일, 《한국미술, 그 오늘의 얼굴》, 공간사, 1982, p.185

가 어디까지나 논리적 조형, 사고의 체계화의 결과라고 한다면 우리나라의 그것은 직관, 그것도 일종의 '자연직관'이라고 할 수 있는 체험의 소산이다. 그리고, 구체적으로는 '무기교'의 또 '무작위성'이라고 하는 한국 특유의 민족성의 표현인 것이다."

비슷한 시기에 '만남의 현상학'이라는 독특한 논리를 통해 일본 화단의 중심에서 활동하던 이우환은 국내 화단에 이론적 소스를 제공해 주었으며, 모노크롬 회화에 관심을 표명하고 있었던 나까하라 유스케와 일본의 미국 평론가 조셉 러브 등도 이러한 경향의 미술에 이론적 지원을 아끼지 않았다. 이들을 징검다리 삼아 일본에서의 그룹전, 교류전, 개인전 등이 심심치 않게 열리게 되었으며, 일본 화단과의 밀월관계가 이루어지게 된다. 70년대에 〈동경 국제 판화비엔날레〉에서 한국 작가가 지속적으로 수상할 수 있었던 것도 이러한 긴밀한 교류의 결과였다고도 볼 수 있겠다.

그러나 지나치게 표현을 억제하고 금욕적이었던 모노크롬 회화의 성향은 구상성과 표현성에 대한 욕구를 가진 젊은 세대들의 반작용에 직면하게 되었다. 70년대 말에 대두된 이 경향을 '하이퍼 리얼리즘'이라고 부르고 있는데, 이러한 경향은 팝 아트 이후 서구에서 유행하고 있던 사조였다. 그러나 이것 역시 앞서의 모노크롬 회화와 미니멀 아트의 경우처럼 서구의 방법과 완전히 일치하지는 않았다. 당시의 작품들이 어떤 사물이나 풍경을 객관적인 관점에서 묘사하기는 했지만, 서구의 '하이퍼 리얼리즘' 혹은 '포토 리얼리즘'처럼 상업적으로 대량생산된 이미지를 차갑고 기계적인 시선으로 복제하는 사조의 중심적인 방법과는 사뭇 다른 시각에서 묘사된 것들이었다. 오히

려 자연주의가 좀더 세밀화된 것, 초현실주의적 시각, 이미지를 개념 화시키기 위한 여러 다양한 경향을 담고 있었다.

이것은 곧바로 신표현주의 등 서구 사조와 변화를 같이 한 새로운 구상미술과 연결되었기 때문에 김복영 같은 이는 '하이퍼 리얼리즘' 이라는 용어를 쓰지 않고 비슷한 시기에 형성된 '민중미술'과 분리하 여 '새로운 감수성'이라는 항목으로 묶고 있다.

'민중미술'의 등장은 오랜 정치적 혼란기와 지식인 탄압이 계속되 면서 당연히 예견되던 현상이었다. 사회 참여적이고 투쟁적인 이러 한 경향의 미술은 정치적 상황과 사회현실에 실망한 많은 젊은이들 을 끌어들였으며, 70년대 말에 싹트기 시작해서 80년대에는 화단의 중요한 이슈의 하나로 부각되었다.

한편 판화도 꾸준히 저변을 넓혀가고 있었다. 초기에 판화를 개척 한 세대에 의해 대학교육을 받은 많은 작가들이 판화에 흥미를 갖기 시작했으며, 모노크롬 회화, 새로운 구상, 민중미술 등 모든 성향의 미술에서 판화는 더 이상 낯선 장르가 아니었다.

또한, 70년대는 동판 프레스가 개발되어 동판 분야의 기법 개발이 괄목할 정도로 진전되었으며 상대적으로 을지로에 폐기처분된 구식 인쇄용 프레스에 의존할 수 밖에 없었던 석판 분야의 위축을 가져온 다. 그러나, 그 이전에 비해서 상당한 기법의 진전이 있었던 시기였 기 때문에 독특한 판화의 표현력을 깨달은 일부 작가들은 장비를 갖 추고 판화작업에만 집중함으로써 독립적인 판화가가 생겨나기 시작 했다는 것도 70년대의 특기할 만한 사항으로 지적되어야 할 것 같 다.

해외에 진출해 있거나 해외에서 판화를 습득한 작가들의 귀국을

통해 기술적 영역과 조형적, 매재적 발전에 영향을 미친 것도 70년 대의 특징 중의 하나였다. 한묵과 황규백이 73년과 74년 국내전시를 열면서 헤이터 기법으로 알려진 한판 다색법, 다색 메조틴트 기법과 새로운 작품세계를 보여주었으며 이우환, 이성자, 김봉태, 곽덕준 등 은 지속적으로 해외에 체류하면서 한국 판화계에 영향력을 행사했다. 박래경, 김구림, 한운성 등이 외국에서 판화수업을 받고 귀국 후 새로운 작품세계를 보여주었으며 김구림은 공방의 설립을 통해, 한 운성은 대학에서의 후진양성을 통해 활발한 활동을 전개하고 있다.

민전과 저널리즘

70년대의 저변확대에 큰 역할을 한 것은 확대된 미술 저널리즘과 민전의 창설이었다. 1962년 창간된《공간》은 건축 전문지에서 종합예 술지로 방향을 바꾸고 순수미술 분야에 지면을 대폭 할애하기 시작했 으며,《월간미술》의 전신인《계간미술》,《미술과 생활》등이 창간되었 다. 또,《선미술》,《화랑》등 화랑에서 발행하는 잡지들도 간단한 판 형이었으나 여기에 가세한다. 이렇게 확대된 저널리즘을 통하여 판화 장르도 그 이해도를 높혀가고 있었으며, 새로 창설된 민전들에서도 판화 부문이 자리를 잡기 시작했다. 각 신문사가 주관한 민전으로는 1970년에 한국일보 주최 〈한국미술대상전〉이 가장 먼저 창설되었으 며, 판화 부문을 공식적으로 받아들여 공모 분야 우수상에 송번수, 서울시장상에 김현실 등의 수상자를 내었고, 1977년 동아일보사가 '새로운 형상성'을 추구하는 작가의 발굴과 육성을 목적으로 창설한 〈동아미술제〉에서는 판화, 드로잉, 수채화를 묶어서 3부로 할애했다.

이 미술제에서는 80년 한운성이 최초로 부문별 최고상인 동아미술상 (도판41)을 수상했다. 한운성은 풀브라이트 장학생으로 도미, 타일러 대학에서 판화를 전공하고 70년대 후반 귀국한 새로운 세대의 판화가로서, 77년《판화세계》라는 우리 나라 최초의 판화기법 책을 출간하여 판화기술의 정보에 목말라하던 젊은 세대들에게 상당한 영향력을 미치게 된다.

또한, 72년〈한국미술협회〉는 국제적인 추세에 발맞추어 무심사 전시제도인〈앙데팡당〉을 창설하고 그 동안 미협의 중심세력이 독식했다는 비판을 들어온 파리 비엔날레 등 유수한 국제전의 출품자들을 전시기간 중 선정하기로 하였다. 이우환의 1인 심사로 이루어진 출품자 선정은 비록 우여곡절 끝에 무산되기는 했지만, 이 전시방식은 다양화된 미술의 제 양식을 편견없이 보여줄 수 있다는 장점 때문에 화단에 상당한 반향을 이끌어낼 수 있었다. 이에 힘입어 판화에도 이 제도를 도입해 이듬해 한국미협이 주관하는〈판화 앙데팡당〉을 창설하지만 1회로 막을 내리게 된다.

또한 앞서 언급했듯이 71년 명동화랑이 시도한〈한국 현대판화 그랑쁘리전〉은 비록 규모는 작았지만, 사설 화랑으로서 민전을 개최한 선구적 역할을 하게 되었다. 이 화랑은 73년〈일본 현대판화전〉을 개최하여 사이토, 오노사토, 세키네, 다카마스 지로의 작품 등을 소개함으로써 일본과의 교류에도 한몫을 하게 된다.

76년《계간미술》은 창간과 함께 책의 판촉을 위해 획기적인 사업을 계획했는데, 책의 정기구독자에게 오리지널 판화를 한 점씩 끼워준 것이었다. 창간호에 윤명로를 비롯하여 김구림, 최영림, 오세영, 이성자, 송번수, 한운성 등이 차례로 여기에 참여하였는데, 이것은《판화

세계》라는 일본 잡지의 방식을 도입한 것이었다. 그러나 양산할 만한 공방과 기술적 노하우가 부족한 때여서 회를 거듭하면서 옵셋의 방법이 상당 부분 도입되어 오리지널 판화로서의 가치를 인정받기 어려웠다.

서울 국제 판화비엔날레

우리의 70년대 미술이 전반기의 탈 장르, 탈 조형의 기류, 후반기의 모노크롬 회화로 특징지어지면서 국제적 동향과 활발한 교감을 가지고 발전해나갔다면, 판화 역시 활발한 국제전의 진출과 더불어 우리 스스로 〈서울 국제 판화비엔날레〉라는 국제전을 창설하여 무대를 국제화했다는데 특징적인 상황이 있다고 볼 수 있겠다. 이 국제전의 출범은 우리 나라 미술계에 전무후무한 일이었고, 더구나 현대판화의 역사가 일천한 한국 판화계에선 대단한 사건이 아닐 수 없다. 동아일보사 창간 50주년 기념으로 1970년에 시작한 이 비엔날레는 처음에는 〈동아 국제 판화비엔날레〉라는 이름이었는데, 다른 장르의 미술을 통틀어서 우리 나라에서 개최된 최초의 국제전이었다. 오광수는 이 비엔날레가 우리 나라 판화 발전에 중요한 획을 그었다는 것은 의심의 여지없이 인정하면서도 그 당위성에 대해서는 다음과 같이 회의론을 펴고 있다.

"국제 판화전이 열린다는 것은 그만큼 국내 판화의 전반적 수준이 국제전을 열만한 잠재력을 지녀야 한다는 것이다. 그런데, 1970년대 초 우리의 판화 수준이 그만한 역량을 갖추고 있었던가는 다소 의심

(도판 23) 김상유, 「Work No-31」, 에칭, 40×51cm

(도판 24) 김상유, 「了然山房(A House of the Mountain Calm)」, 1985년, 목판, 40×30cm

(도판 25) 배륭, 「무제」, 1969년, 스크린판화, 28×28cm

(도판 26) 배륭, 「명상」, 1990년, 스크린판화, 75×30cm

(도판 27) 김종학, 「작품 106」, 1966년, 목판, 53×87cm

(도판 28)
서승원, 「同時性 74-8」, 1974년,
목판, 19×14cm

(도판 29) 서승원, 「同時性 92-315」, 1992년, 석판화, 35×65cm

(도판 30)
윤명로, 「문신 NO. 35」, 1966년,
스크린판화, 52×48cm

(도판 31) 윤명로, 「얼레짓－겨울에서 봄으로」, 1990년, 석판화, 65×93cm

(도판 32) 강환섭, 「회상」, 1963년, 지판, 50×32cm (도판 33) 강환섭, 「생명」, 에칭, 52×21.2cm

(도판 34) 전성우, 「眞器」, 1961년, 석판화, 40.7×30cm

(도판 35) 전성우, 「빛의 만다라」, 1970년, 스크린판화, 97×71cm

(도판 36) 김민자, 「그림자 놀이」, 1997년, 에칭, 60×40cm

(도판 37) 김봉태, 「Nonorientable 90-4」, 스크린판화, 63×92cm

(도판 38) 이성자, 「CINQ, VAGUES SUCCESSIVES」, 1959년, 목판, 14.5×17.5cm

(도판 39) 이성자, 「LA FORÊT ENCHANTÉE」 1970년, 목판, 90×64cm

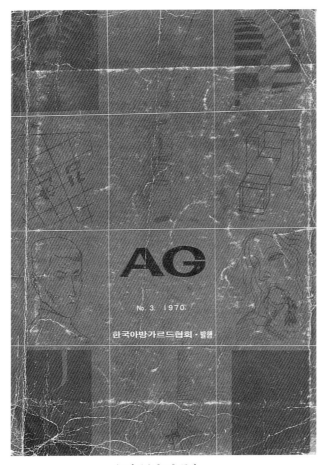

(도판 40) 《AG》 표지

(도판 41) 한운성, 동아미술대상, 회화 3부 「門-Ⅰ」, 1980년, 에칭 · 아콰틴트, 70×50cm

의 여지가 없지 않다. 판화에 대한 전반적인 열기가 상승되고 있긴 했으나, 아직 절대적인 판화 인구의 미급, 판화예술에 대한 문화적 인식의 빈곤이 여전히 깔려 있었기 때문이다. 국제 판화전이 열렸다는 것은 어떤 점으로 보면 1960년대 이후 뜨겁게 달아오른 국제전에의 맹목적 열의가 만들어낸 부산물이라고 해도 지나치지 않다. 문화 수준이 낮은 국가들에서의 국제 판화전 개최도 고무적인 현상으로 작용되었던 것 같다."[22]

덕수궁 국립 박물관에서 개최된 제1회 〈동아 국제 판화비엔날레〉는 초대형식의 지명 공모전이었고, 24개국 197점의 작품과 국내작가 13명의 33점이 출품되어 국제 판화전으로 손색없는 규모를 갖췄다 하겠다.

심사위원도 일본의 요시아키 도노, 미국의 캐롤 섬머즈, 최순우, 이경성, 이일, 유준상 등으로 국제적 진용을 갖추어서 진행되었다. 대상은 어느 정도 지역별 안배를 고려한 듯 첸팅쉬(중국), 에두아르 파올로치(영국), 요시다 가쓰오(일본), 그리고 한국의 김상유가 차지했다. 이렇게 하나의 최고상을 뽑지 않고 지역별로 4명의 대상을 선정하는 방식은 이후로도 이 국제전의 특징으로 남게 되었다. 이 전시의 한국측 초대작가는 김봉태, 김정자, 김상유, 배륭, 서승원, 유강열, 윤명로, 이상욱, 이우환, 전성우, 송번수, 이항성, 김민자로서 당시의 활동적이고 현대성을 지닌 판화가의 대부분이 망라되었다. 그 중 한국측 수상작인 김상유의 「출구없는 방(도판42)」은 검은 바

22) 오광수, 《한국 현대 미술사》, 열화당, 1995, p. 235

탕 가운데 조그만 직사각형의 공간이 있고 그 속에 사람이 누워있는 모습을 배치한 스크린 판화기법의 작품이었는데, 3개의 연작으로 되어있는 작품이었다. 이것은 그가 1970년대를 전후해서 발표한 일련의 상황 비평적, 문명적 색채가 짙은 작품이었다.

1회의 성공적인 개최에 이어 72년에는 제2회전이 열리게 되며 30개국에서 작품 463점이 출품된다. 외형적으로 더욱 팽창한 이 전시의 한국측 대상은 송번수의 「판토마임-Ⅰ(도판43)」로 사진전사법에 의한 스크린 판화기법의 작품이었다. 그는 제1회 한국판화협회 공모전의 대상 수상자였고, 섬유미술을 전공한 공예가였지만, 스케일 큰 스크린 판화와 목판으로 70년대에 중요한 판화가의 한 사람으로 부상하게 된다.

국제전, 교류전, 그룹전

우리 나라 초유의 국제전인 〈동아 국제 판화비엔날레〉가 동아일보사 측의 사정으로 2회전을 치르고 일단 중지되었으나, 이 비엔날레는 70년대 판화의 국제화에 커다란 역할을 하였으며, 앞서 언급했듯이 우리 스스로 무대를 국제화했다는데 큰 의의를 둘 수 있겠다. 이러한 국제화의 노력에 힘입어 그 해에 베니스 국제 판화비엔날레, 아세아 현대 판화가전(밀라노) 등에 우리 작가들이 참여하게 된다. 이러한 전시는 대개 유강열, 서승원, 윤명로, 배륭, 이상욱, 이성자, 김차섭, 김형대 등이 중복 참여하고 있는데 김차섭, 김형대 등이 새롭게 등장해 활발한 활동을 펴고 있다. 김태호, 이승일, 한운성, 오세영, 장화진, 최인수가 출품한 79년 제6회 영국 국제 판화비엔날레

에서는 오세영이 옥스퍼드 갤러리 상을 수상했고, 같은 해 유고슬라비아에서 개최된 유서 깊은 국제 판화전인 류블리아나 국제 판화비엔날레에 황규백이 스코에미술관상을 수상하는 등 타 분야에 비해 국제전에서 월등한 성과를 올리고 있다.

또한, 기왕에 참여해오던 파리 비엔날레에서는 71년 7회에 송번수가, 상파울로 비엔날레에서는 71년 11회에 김상유, 75년 13회에는 한묵이 판화로 참가했으며, 도쿄 판화비엔날레에는 70년대 들어 김차섭, 하종현, 이우환, 김구림(도판 45-1), 정찬승, 이강소, 서승원, 진옥선, 심문섭, 곽덕준 등이 지속적으로 참여하여 72년 8회에 곽덕준이 문부대신상, 78년 11회에 진옥선이 외무부대신상, 이우환이 도쿄 국립 근대미술관장상을 수상하는 수확을 거두게 된다.

이러한 국제전에 참여한 작가들의 면면을 살펴보면 70년대 후반쯤 되어서는 50~60년대에 지속적으로 반복되던 이름들이 대거 새로운 인물들로 대체되어 작가의 폭이 넓어졌음을 알 수 있다. 한운성, 오세영, 황규백, 한묵, 이우환, 김차섭, 김형대, 김구림, 곽덕준, 이승일, 송번수, 김태호, 장화진, 진옥선 등이 당시 새롭게 거론되는 이름들인데 그들은 60년대에 활동을 시작한 사람도 있으나, 70년대에 활발하게 활동을 전개한 작가들이라고 볼 수 있겠다. 위의 기술처럼 그들이 이룬 국제무대에서의 성과는 당시의 판화 인구와 장비, 재료, 기술적 여건으로 볼 때 대단한 것이었음이 틀림없고, 제11회 동경 국제 판화비엔날레를 참관하고 돌아온 오광수는 당시의 상황을 아래와 같이 전하고 있다.

"한국은 외무대신상의 진옥선 외에 각 미술관이 선정한 8개의 미술

관상에 이우환이 교토 국립 근대미술관상을 수상하였다. 한 국제전에 두 사람의 수상자를 내었다는 것도 극히 예외적인 사례일 뿐 아니라, 심문섭을 포함한 세 작가가 끝까지 수상물망에 올라 있었다는 사실은 주최측에서도 놀라움을 감추지 못한 일이었음을 현지에서 들었다."[23]

이러한 국제전 참여 외에 다른 한편에서 국제화의 무대를 만들고 있었던 것은 〈현대판화가협회〉가 추진하던 교류전이었다. 〈현대판화가협회〉는 73년 〈로스엔젤레스판화협회〉와 처음으로 교류를 시작하였으며, 로스엔젤레스 파사데나 미술관에서 합동전시회를 갖는 것을 필두로 77년 한·중 교류를 성사시켜 대만 역사박물관에서 전시를 가졌으며, 78년에는 덕수궁 국립 현대미술관에서 영국 작가 85명과 한국 작가 36명의 합동전을 열었다. 초대된 작가들 속에는 헨리 무어(Henry Moore), 데이비드 호크니(David Hockney), 데이비드 해밀턴(David Hamilton) 등 유명작가가 포함되어 있어, 질적으로나 규모면에서 높은 수준의 전시회를 보여줌으로써 국내 판화계에 신선한 자극을 준 이벤트로 기록되었다. 이러한 행사들이 〈동아 국제판화비엔날레〉와 함께 구미 각국에 우리의 존재를 알리는 데 큰 역할을 하였으며, 우리 작가들이 외국의 국제행사에 초대될 수 있는 기틀을 마련해 주었다. 사실 회화, 조각 등 타 장르의 미술이 아직 국지성을 벗어나지 못하고 일본으로의 진출 또는 미협을 통해 의뢰가 들어오는 수동적인 국제전 참여가 거의 전부였을 때, 이러한 다중적인

23) 오광수, 〈조형 그 본래적인 것에의 반성〉, 《공간》, 1979년 9월, p.69

국제교류는 당시 미술 분야의 국제화를 판화가 선도하고 있다는 인상을 준다.

75년 리뷰에서 오광수는 당시 화단이 지나치게 일본 편중적이고 편협된 정보에 의지하고 있었던 점을 지적하며 〈현대판화가협회〉의 구미 각국과 직접적인 교류를 아래와 같이 고무적으로 평가하고 있다.

"세계로 향해 열려져 있는 적극적인 정보의 시대에 있어서도 한국이란 지역적 특성이 갖는 폐쇄적 잔재는 도처에서 발견되어지며 그것이 미술 분야에 있어서 유독 두드러지고 있음을 엿볼 수 있다. 이러한 상황은 밖으로 향한 민감한 촉수를 갖는 반면, 폭넓은 포용력이 빈약한 특수한 사정을 만들 때가 많다. 기형적인 정보수입에 흐르고 있는 경향은 바로 이 특수한 사정에서 빚어진 것이라 할 수 있다. 교류전은 이러한 기형적 정보수입에 대한 올바른 이해의 지름길을 열어주는 계기로서 보아야 하며 그런 점에서 아무리 강조되어도 지나치지 않다는 것이다."[24]

그 밖에 판화협회의 주도로 열린 국제전은 중국, 미국, 한국이 참여한 76년 〈현대국제판화전〉이 있었고, 79년에는 〈한국미술 500년전〉과 함께 샌프란시스코에서 〈한국 현대판화 10인전〉을 개최한다.

70년대의 또 한 가지 두드러진 현상은 〈한국판화가협회〉외의 그룹들이 결성되기 시작해 저변을 넓혀가고 있었다는 점이다. 서울 외에

24) 오광수, 〈현대 판화 교류전〉, 《공간》, 1975년 5호. p. 37

는 판화 작가가 거의 전무했던 지방에서도 점점 판화에 관심을 갖는 작가들이 생겨나고 그룹들이 생기기 시작했지만, 당시 결성된 가장 중요한 그룹은 〈홍익 판화회〉였다. 74년 당시 판화에 관심있던 홍익대학교 3, 4학년의 학생들이 모임을 결성하고, 〈판화 10인전(도판 45)〉이라는 이름으로 미국 문화원에서 전시회를 개최한 후 곧 〈홍익 판화회〉를 결성한다. 첫 번째 전시에 참여했던 작가들은 강호은, 고영훈, 곽남신, 김선, 김용익, 김장섭, 장석원, 이인화, 이상남, 이일이었는데, 3회부터는 학생의 참여를 배제하고 홍대를 졸업한 판화인들이 대거 참여하여 2000년 현재까지 28회에 걸친 회원전을 개최하였다. 〈홍익 판화회〉는 창립전에 참여했던 곽남신, 김선, 이인화, 이일(평론가 이일과는 동명이인임) 등을 비롯하여 70~90년대에 걸쳐 많은 차세대 판화 작가를 배출하게 되며, 홍익대학교에 판화과가 생기면서 홍익대학교를 졸업한 판화인의 인맥을 거의 포용하는 큰 조직으로 발전하게 된다. 3회 이후는 서승원이 이 모임의 리더로 참여하여 〈홍익 판화가협회〉로 개칭한 후 현재에 이르기까지 협회의 중심에서 활약하고 있다.

을지로 인쇄골목과 판화 장비의 개발

70년대에 우리의 판화는 활발한 신장세를 보였지만, 아직 기술적으로는 그리 멀리 갔다고 볼 수 없는 단계에 있었다. 그것은 판화의 기술적 노하우가 부족한 탓도 있었지만 재료와 도구 그리고 프레스 등 기계장비의 부족과 그에 따른 교육의 부실함에 그 중요한 원인이 있었다.

"50년대 이후 교과개편에 따라 초, 중, 고등학교의 미술교과서에
는 예외 없이 판화라는 단원을 두고 있으면서도 상급 전문교육기관
에서는 그것을 받아서 전개해야 할 시간도 없고, 그나마 몇몇 대학에
있다고 하는 판화시간마저도 기재나 시설의 아무 뒷받침없이 상징적
으로만 있어 왔다는 사실 등등이 우리 나라 현대판화의 낙후성을 말
해주는 그 수많은 이유 중 몇몇에 불과하다. 여기에 덧붙여서 더욱이
시급한 것은 판화에 따르는 전문기재나 재료의 구입난도 예외는 아
니다. 재료의 시급한 국산화나 아니면 수입완화가 뒤따르지 않는 한
우리 나라 판화계의 폭은 여전히 좁고 엷은 상태에 머무를지도 모른
다."[25]

　윤명로의 이와 같은 말이 70년대 당시의 판화교육과 재료, 장비문
제의 심각성을 그대로 보여주고 있다.

　그 당시 판화인들에게 가장 큰 재료시장은 을지로 인쇄골목이었
다. 60년대까지도 돌을 사용하는 인쇄소를 볼 수 있었던 그곳에서
대부분의 석판재료를 구할 수 있었으며, 인쇄용 마판도 구할 수 있었
다.(아직도 돌 대신 사용하는 알루미늄 마판은 인쇄용을 이용하고 있
는 실정이다) 그곳에서 구할 수 있는 해먹, 리토펜슬, 아라비아고무,
리토크레용, 징구다 라는 일본식 표기로 되어있는 보호잉크, 롤러 등
모든 인쇄재료의 파생물이 훌륭한 판화재료가 되었다. 또, 그곳에서
수입품 스크린 잉크와 옵셋용 잉크를 구할 수 있었고, 구식인쇄에 사
용하던 수동식 석판 프레스를 구할 수 있었다. 당시 사용되던 석판

25) 윤명로, 〈판화의 기초개념〉, 《공간》, 1975년 5월, p. 29

프레스의 대부분은 이 을지로 골목에서 인쇄방법이 바뀌면서 폐기한 것들이었다. 그러나 동판용 재료는 인쇄방법이 볼록판법이어서 오목 판법인 판화의 재료와 맞지 않았다. 따라서 동판재료와 툴(Tool)은 이곳에서 구하기 힘들었고, 외국에서 귀국하는 사람들에게 부탁하거나 어쩌다 화방에서 수입된 재료를 사는 것이 고작이었고, 판화전용 잉크는 전무한 상태였다.

판화인들은 인쇄용 옵셋잉크와 인쇄바니쉬, 유화물감 등을 적당히 섞어서 목판, 석판, 동판 등 세 가지 판종에 모두 사용하였으며, 다행히도 스크린 인쇄용 잉크는 질은 좋지 않았으나 국내에서도 생산되고 있었고, 수입품도 을지로에서 구할 수 있었다.

따라서 대용품을 잘 찾아서 쓰는 것도 당시 판화가들의 능력이었다. 리토펜슬은 구리스펜이라고 통용되던 유리용 유성 크레용을 대신 사용하기도 했고, 동판용 니들, 버니셔 등은 치과용 재료들을 구입해 갈고 구부려서 대용품으로 사용하였다. 이렇게 해서도 구할 수 없는 도구와 재료들은 친지나 안면있는 사람들이 외국을 나간다하면 염치 불구하고 부탁하는 경우가 많았지만, 판화에 지식이 전무한 사람이 외국에서 판화전문 재료상을 찾기도 어렵고 찾았다 하더라도 아마추어 실습용이나 엉뚱한 것을 사오기가 일쑤였다.

제일 아쉬운 것은 판화용 종이였는데, 수입에 의존할 수밖에 없는 상태였다. 그러나 수요가 얼마 없는 상태에서 나서서 수입해주는 수입상도 없었기 때문에 종이 몇 장을 구하면 여백이 겨우 남을 정도로 판에 맞춰 절단해서 쓰고 자투리까지 버리지 않고 모아두는 정도였다.(그 종이를 갈아서 다시 수제종이를 만들었다)

제일 중요한 것은 프레스로서 석판 프레스는 그래도 을지로에서

간간이 나오는 것이 있었지만 동판 프레스는 당시로서는 몹시 구하기 어려운 품목이었다. 그러나, 70년대 초 다행히도 조악한 상태였으나 국산 프레스가 개발되어 판화인들에게 큰 힘이 되었다. 최초로 국산 프레스를 개발한 사람은 권유안(權裕顔)이라는 사람으로 60년대 말에 청원이라는 프레스 제조회사를 만들었다. 그는 원래 홍익대학교 미술대학을 졸업한 후 청계천에서 방앗간 기계를 주문 제작하던 사람이었다. 그는 강국진과 친한 친구 사이였는데, 강국진은 국수기계와 프레스가 비슷한 메커니즘을 가진 것을 창안해 그의 도움으로 국수기계를 개조해서 쓰고 있었다. 그러한 과정을 지켜본 권유안은 자신도 미대를 나왔기 때문에 프레스의 필요성을 절감하고 있었고, 누가 하더라도 시작해야 할 일이라는 생각을 갖고 있었다. 그는 강국진의 소개로 윤명로, 배륭, 서승원, 송번수, 김구림, 강환섭 등을 만나 조언을 듣고 동판 프레스를 제작하기 시작했다.

사실 프레스는 고도의 정밀성을 요구하는 기계는 아니었고, 원리도 간단했기 때문에, 쇠의 질이나 디자인, 정밀성 등이 외국의 프레스에 질적으로 미치지 못하는 것이었으나, 쓸만한 프레스를 제작할 수 있었고, 각 학교에도 납품하고 많은 사람에게 동판 프레스의 고갈을 해결해 주었다. 또 그는 강국진의 조언으로 판화 툴 제작도 시도하였는데, 쇠의 내구성 문제를 해결하지 못하고 실패했다. 그 후 공장의 운영이 원활치 못해 중단했다가 그 공장의 공장장이 다시 프레스 제작을 시도해서 명맥을 이어오던 중 80년대에 좀더 개선된 프레스들이 생산되면서 문을 닫게 되었다. 판화 툴의 국산화는 80년대 말쯤에야 어느 정도 해결되는데 그것은 몇몇 대학에 판화과가 생기고 유학생들이 대거 귀국함으로서 판화인구가 폭발적으로 증가한데

힘입은 것이다.

석판화 프레스 역시 80년대 중반쯤 되어서야 국산화가 이루어지는데 70년대에 동판작품은 현저히 증가한 반면 석판화가 위축되고 있는 것도 이러한 장비개발의 선후관계에 그 이유가 있다고 하겠다. 이렇게 프레스와 툴은 거의 문제가 해결되었지만, 나머지 재료의 대부분은 아직도 수입에 의존하고 있기 때문에 가격이 비싸고 쉽게 구할 수도 없는데다가 특수한 재료는 개인적으로 외국에서 구입해올 수밖에 없는 실정이다. 따라서 우리 나라의 판화가 제대로 베이스를 갖춰 바로 서기 위해서는 물감, 종이, 제판재료 등 중요한 품목의 국산화가 시급하다 하겠다.

70년대의 판화 작가

50~60년대에 언급한 작가들과 60년대 판화가 활성화되면서 흥미를 가지고 합류한 작가들, 또 그들에게 판화를 배운 세대들이 합세하면서 판화 작가의 층도 한층 넓어졌다. 또한 외국에서 판화를 습득하고 돌아온 몇몇 작가들의 영향과 장비의 개발로 인해 기법의 폭도 확대되었으며, 작품의 성향도 다양하게 전개되기 시작했다. 그러나, 이러한 외부적 요소의 발전에 비해서 작품의 내용과 질이 그에 걸맞게 발전적인 것이었나 생각해 볼 필요도 있다 하겠다. 오히려 판화기법이 확대됨으로 인해 당연히 선행되어야 할 작품의 내용보다 신기한 기법에 의존하는 경향도 없지 않았다.

오광수는 75년 로스앤젤레스와의 교류전을 보고 미국 작가들의 작품과 우리 작가들을 비교해서 미국 작가들이 낙천적, 팝적, 사회적

색채가 강한 미국적 감수성을 보여주고 있는 반면, 대조적으로 우리의 작가들은 색채가 어둡고 내성적이며 퍽 사색적인 특징을 갖는다고 이야기하면서 다음과 같이 쓰고 있다.

"한국인 작가들은 지나치게 조형성을 내세우고 있어 스스로 기술의 제약에 갇혀지는 결과를 만들고 있다는 점이다. 이것이 미국인과 한국인의 근본적인 체질, 감성의 격차라고도 할 수 있겠지만 한편 현대미술에 대한 체험의 차를 말해주는 것이라고도 볼 수 있다. 그들은 몸 전체로서 부딪쳐가는 짙은 체험의 폭을 갖고 있음에 비해 우리들은 체험의 폭이 좁다는 이야기다. 한국 작가들의 작품이 전반적으로 단조롭다는 인상도 체험의 폭이 좁음에서 오는 요인이라고 할 수 있다."[26]

이렇게 당시 우리 판화는 외면적으로 꽤나 화려한 10년이었지만, 내용적으로나 기술, 판화저변 등 모든 면에서 아직 채워져야 할 부분이 많았다. 하지만, 판화 작가와 전시회는 꾸준히 증가하고 있었으며, 적지 않은 작가들이 새롭게 판화계에 등장하고 있다.

우선 기록상에 나타난 개인전 개최 작가들을 살펴보면 70년 이성자, 이항성, 이상욱이 개인전을 열었으며, 71년 석란희, 전경자, 김봉태 72년 송번수, 서승원은 일본 무라마스 화랑에서 개인전을 열었고, 73년 한묵 74년 박래현, 황규백, 송번수 75년 한운성, 정상화, 권영숙, 차명희, 송번수, 이승일, 김구림, 강국진, 박길웅 − 송번수

26) 오광수, 〈현대 판화 교류전〉,《공간》, 1975년 5월, p. 38

의 2인전이 있었고, 76년 오세영, 조준영, 여홍구, 김태호, 서승원, 이자경, 김봉태, 이강소, 이항성 77년 윤범, 김순기, 이강소, 정재규, 김선, 곽덕준 78년 황규백, 정완규, 김정수, 강국진, 송번수, 이인화였고, 그 중 이인화는 일본 유학 중 오사카의 미야자키 화랑에서 연 전시회였다. 1979년에는 김정수, 장영숙, 오세영, 이상욱이 개인전을 열었고, 그 중 오세영은 수상기념행사로 영국문화원에서 열린 듯하다. 또, 이상욱은 L.A의 시노갤러리에서 개최한 해외전이었다.

앞서 언급한 큰 규모의 전시회나 국제전 출품자들과 개인전을 연 작가들을 종합해서 70년대의 작가들을 세대나 성향에 의하여 몇 가지 그룹으로 나눠볼 수 있겠다.

우선 초기에 현대판화를 개척한 작가로서 꾸준히 작품활동을 하고 있거나, 60년대에 작품활동을 시작했지만 약간의 시차를 두고 판화작업에 합류한 그룹을 묶을 수 있겠다. 이 그룹의 작가로는 유강열, 강환섭, 이항성, 윤명로, 이상욱, 석란희, 전성우, 김상유, 박래현, 권영숙, 김구림, 강국진, 오세영, 이승일, 송번수, 김형대 등을 들 수 있겠다.

두 번째는 70년대에 얼굴을 내민 작가로서 당시에 많은 활동을 했거나 현재까지 지속적으로 작품활동을 하는 작가로는 한운성, 김태호, 장화진, 김선, 진옥선, 장영숙 등이었다. 〈홍익 판화회〉의 창립에 관여했던 이인화, 이일, 곽남신 등도 70년대 후반에 작품활동을 시작했으나, 이인화는 일본으로, 이일은 미국으로, 곽남신은 프랑스로 떠나게 되어 80년대 후반부터 왕성한 작품활동을 하게 된다. 또, 자신의 장르에서 활발한 활동을 하면서 산발적으로 판화전시에 참여하거나 개인전을 연 작가는 심문섭, 정찬승, 이우환, 정상화, 박길

웅, 이강소, 김순기, 정재규 등이 있다.

한편 지속적으로 해외에 머물면서 왕성한 작품활동을 하는 경우는 한묵, 황규백, 김봉태, 곽덕준, 이성자 등이었고, 배륭, 김차섭, 이자경 등이 70년초에 미국과 프랑스로 건너가서 장기간에 걸쳐 머무르고 있다.

판화에만 전념하는 판화가의 숫자도 늘기 시작해서 강환섭, 김상유를 필두로 권영숙, 오세영, 이승일, 김선, 장영숙, 이인화, 황규백 등이 판화에만 전념하는 작가로 볼 수 있겠다.

또, 언급된 작가들을 성향별로 몇 가지 그룹으로 나눠볼 수 있겠는데, 모든 작가가 이러한 획일적인 구분에 완전히 부합되는 것은 아니다. 하지만 이러한 구분은 당시 판화의 흐름을 일목요연하게 파악하는데 전혀 불필요한 일은 아닐 것이며 그룹별로 몇몇 중요 작가들의 작품경향을 언급할 것이지만 해외에서 장기적으로 체류하면서 작품활동을 하고 있는 작가들은 다음 단원인 해외 체류 작가들에서 따로 논의할 것이다.

먼저 당시의 주도적인 경향이었던 개념적, 모노크롬적인 성향의 작가군을 들 수 있겠는데, 여기에 속하는 작가로는 윤명로, 서승원, 김구림, 장화진, 이우환, 김차섭, 진옥선, 김선, 장영숙이 있고, 정상화, 이강소, 김진석 등이 약간의 판화작업을 했다. 이미 60년대에 언급되었던 윤명로와 서승원은 여전히 활발한 활동을 하고 있었는데, 윤명로는 「균열」이라는 모노크롬 계열의 판화로 그의 화풍이 변모되었고, 서승원은 60년대의 연장선에 있었다. 김구림은 스케일이 큰 이벤트적인 작품과 개념적인 캔버스 작업을 병행하고 있었는데, 그의 판화도 캔버스 작업과 유사한 것으로 드로잉적 감수성이 돋보

이는 작업을 하고 있었다. 또 그는 70년대에 황규백과 함께 메조틴트기법의 판화를 선보이면서 판화계의 중요한 위치에 서게 된다. 한편, 1980년에는 국내 최초로 공방을 개설해서 이후의 판화발전에 큰 역힐을 하기도 했나. 상화진, 진옥선, 김선, 장영숙은 당시 학교를 갓 졸업한 신세대로서 70년대 말부터 활동을 시작한 작가들이다. 장화진은 영국 국제 판화비엔날레 등 여러 그룹전에 출품하기 시작하면서, 선, 면, 반점 등을 이용한 드로잉적 작품(도판46)을 선보이고 있고, 진옥선은 젊은 작가로서 모노크롬 회화의 꽤 비중있는 작가로 활동하고 있었다. 그녀의 판화작품도 회화의 연장으로 선으로 이루어진 상자 모양의 입방체가 화면을 가득 메우는 올오버(all over)적인 작품(도판44)이었는데, 동경 국제 판화비엔날레에서 수상함으로서 부각된 작가이다. 반면, 김선은 시사적인 신문이나 광고 등의 이미지를 선적인 드로잉과 연결시켜 개념화시키는 경향(도판47)이었고, 장영숙은 보일 듯 말 듯한 텍스처만 느껴지는 텅빈 화면에 구불구불한 선 몇 가닥이 인각되어 있는 서정적인 작품들을 발표하고 있었다.

두 번째로 묶을 수 있는 그룹은 기하학적이거나 옵티컬한 경향과 조형을 중시한 구성적인 경향의 작가들이다. 여기에 속하는 작가들은 유강열, 전성우, 김형대, 이승일, 김태호, 한묵, 김봉태, 이성자, 이자경 등인데 60년대에 거론되었던 작가들과 해외 체류 작가들을 제외하면 김형대, 이승일, 김태호 등이 언급되어야 할 작가들이다. 동년배에 비해 좀 늦게 두각을 나타내기 시작한 김형대는 도식화된 파도문양과 기하학적 도형을 이용한 작품(도판49)을 시도하였고, 이러한 형식은 현재까지의 작품에 지속적으로 나타나는 소재이다. 그

러나, 초기의 직설적인 구성에 비해서 후기로 갈수록 작품의 짜임새나 색의 구사가 독특한 세계를 이루고 있으며, 보통의 판화 프로세스와는 반대로 진한 색으로부터 밝은 색으로 찍어오면서 밑에서 배어나오는 중첩된 색면의 효과가 매혹적이다. 또, 이승일은 목판의 나뭇결과 공판의 그라데이션을 결합한 독특한 작품(도판50)들을 발표해왔는데, 강한 색상을 통한 이질적 요소의 결합이 신비로운 효과를 보여주고 있으며, 후기에 자주 나타나는 둥그런 화면 형태들은 그의 60년대 초기의 목판에서 이미 특징적인 요소로 나타나고 있다. 김태호는 당시 실크스크린의 화려한 색상을 극대화한 옵티컬, 색면 구성적인 작품들을 발표하고 있었는데, 최근에 그의 경향은 올오버의 모노크롬 회화와 판화로 완전히 방향을 선회하였다. 그의 작품은 당시로선 아주 세련된 외관을 가지고 있었는데, 율동이 느껴지는 선묘에 의해서 색면을 구성(도판52)하거나 그 위에 화면 가득 반복되는 파이프 같은 음영을 배치함으로써 옵티컬한 경향도 띠고 있었다. 그 또한 80년대에 공방을 설립함으로써 판화보급에 큰 역할을 한 작가였다.

세 번째 그룹으로는 팝(Pop)적인 경향을 띠고 있거나, 새로운 구상의 형식을 띠고 있는 작가들이다. 그 당시의 작품성향으로 배륭, 송번수, 한운성, 곽덕준 등이 이러한 경향으로 분류될 수 있겠다. 이미 언급한 배륭과 재일교포인 곽덕준을 제외하면 송번수와 한운성이 언급될 수 있겠다.

송번수(도판51)는 여러 공모전에서 수상하면서 이름이 부각된 작가로서 홍익대학교에서 섬유예술을 전공했으나, 유강열 선생의 영향으로 판화를 시작했다. 그는 스케일 큰 대작들을 왕성하게 제작 발표하여 공예가로서보다 판화가로서 더 많이 알려졌으며, 초기의 사회

고발적인 스크린 판화, 중반기의 선 굵은 목판화로 제작된 장미, 또 그 줄기를 릴리프로 만든 한지 부조작품으로 이어오면서 현재까지 지속적인 작업을 하고 있다. 그의 작품들은 강렬한 색상과 큰 스케일로 인해 강한 에너지를 발산하고 있다.

그런 반면, 한운성(도판54)은 일상에서 발견되는 낡은 창이나 판자, 부목 등을 조형적으로 형상화시키거나 신호등, 코카콜라 등의 팝적인 소재들도 사실 묘사적 드로잉을 통해 작품화시키고 있었는데, 동판 아콰틴트의 매혹적인 텍스처와 화면구성의 그래픽적 재능을 유감없이 발휘하고 있다. 그는 당시 국내 판화계가 기술과 재료 부족의 한계를 드러내고 있을 때 에칭, 아콰틴트, 석판의 기법적 모범을 보여주었다.

네 번째 그룹으로는 자유스러운 추상표현적 경향을 들 수 있겠다. 여기에 속하는 작가로는 강환섭, 이항성, 강국진, 김정수, 이상욱, 석란희, 조준영, 박길웅, 권영숙, 정완규 등을 꼽을 수 있겠다. 이 중 60년대의 작가로서 언급된 강환섭, 이항성, 이상욱과 박길웅, 정완규 등 지속적으로 작품활동을 이어오지 못한 작가들을 제외하면 강국진, 김정수, 석란희, 조준영, 권영숙 등이 남는다. 강국진은 김구림, 정찬승과 더불어 해프닝, 이벤트 등을 기획하며 청년작가 연립전 이후 탈 조형, 탈 장르의 최첨단에서 작업하던 작가이지만 판화에도 정열을 가지고 많은 판화작업을 했다. 특히 판화장비와 도구가 부족할 때 스스로 기계를 개조하여 프레스를 만들고 대체할 수 있는 재료를 찾아다니는 등 초기의 기술적 문제 해결에 크게 일조한 인물이었다. 강국진의 판화 경향은 내리그은 선으로 이루어진 추상적 형태(도판53)들을 여러 색으로 겹쳐 찍는 경향으로 어눌한 손맛의 표현

(도판 42) 김상유, 「출구없는 방」, 제1회 동아국제판화비엔날레 대상 수상, 1970년, 목판화, 172×85×(3)cm

(도판 43) 송번수, 「PANTOMIME-1」, 1972년, 스크린판화, 111×80cm
제2회 동아국제판화비엔날레 대상작

(도판 44) 진옥선, 「ANSWER 86-PH」, 1986년, 스크린판화, 36×47.5cm

(도판 45) 〈판화 10인전〉, 팜플렛, 1974년, 홍익판화회 창립전

(도판 45-1) 김구림, 「정물」, 1979년, 메조틴트, 46×36cm

(도판 46) 장화진, 「The Untitled」, 1981년, 석판, 38×71cm

(도판 47) 김선, 「무제」, 1979년, 아콰틴트, 25×40cm

(도판 48) 장영숙, 「Water」, Technique Mixed, 1980년
제1회 공간국제소형판화비엔날레 대상

(도판 49) 김형대, 「후광」, 1981년, 목판, 51.7×49.7cm

(도판 50) 이승일, 「꿈 86-5」, 1986년, 목판 · 실크스크린, 62.5×62cm

(도판 51) 송번수, 「가시나무(L'Epine)」, 1985년, Paper Casting, 48×72cm

(도판 52) 김태호, 「형상 81-F」, 1981년, 스크린판화, 56×40cm

(도판 53)
강국진, 「Rythme 81-8」,
에칭, 65×50cm

(도판 54) 한운성, 「쌍 매듭」, 1988년, 에칭 · 아콰틴트, 50×100cm

(도판 56) 석란희, 「Nature」, 1977년, 목판, 65×96cm

(도판 57) 권영숙, 「알피유 산」, 1966년, 인그레이빙, 21×24cm

(도판 58) 오세영, 「숲 속의 이야기」, 1988년, 목판화, 88×49cm

(도판 59) 박래현, 「작품 14」, 1973년, 동판화, 60.5×43.5cm

(도판 60)
한묵, 「회전」, 1974년,
에칭, 한판다색법

(도판 61)
황규백, 「Sécheress」, 1969년,
에칭, 한판다색법, 57×45cm

(도판 62) 황규백, 「거북이와 토끼」, 1983년, 메조틴트, 46×40cm

(도판 63) 김창열, 「물방울」, 1972년, 동판화, 75×56cm

(도판 64) 이자경, 「작품」, 1985년, 스크린판화, 53×74cm

(도판 65) 김차섭, 「무한간의 삼각」, 1976년, 에칭, 40.5×40.2cm

(도판 66)
곽덕준, 「사건적 관계 837」, 1983년,
스크린판화, 제1회 중화민국
국제판화전 교육부장관상수상작,
80×55cm

(도판 67) 이우환, 「선에서」, 1977년, 석판, 40×54cm

(도판 68) 81년 부룩클린 미술관에서 열렸던 《Korean Drawing Now》 표지

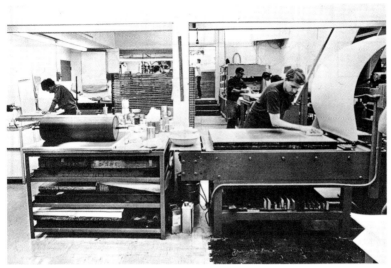

(도판 69) 로스엔젤레스의 제미나이 공방에서 프린터들이 에디션을 제작하는 모습

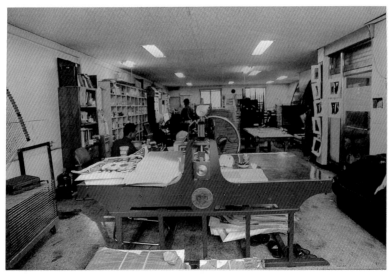

(도판 70) 90년대 설립된 판화공방 내부

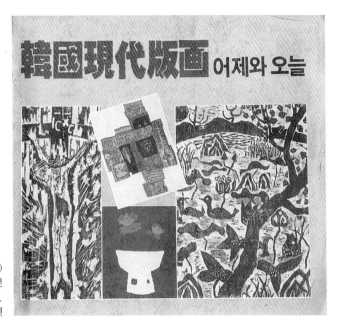

(도판 71)
85년 호암미술관에서 열렸던
〈한국현대판화─어제와 오늘〉,
팜플렛

(도판 72)
제1회 〈공간 국제 판화전〉은
도록 대신 공간 80년 11월호에
입상작을 포함한 전작품의
사진을 실었다.

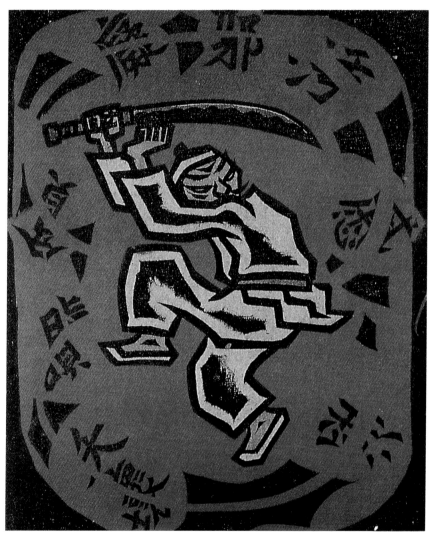

(도판 73) 오윤, 「칼노래」, 1985년, 목판, 30×25cm

(도판 74) 이철수, 「비 오고 물 흐르고」, 1995년, 목판, 50×71cm

(도판 75) 홍성담, 「투쟁속보」, 1988년, 목판, 35×25cm

(도판 76) 시민미술학교, 「만원버스」, 1985년, 고무판, 60×75cm

(도판 77) 민정기, 「일터를 찾아서」, 1983년, 아콰틴트 · 드라이포인트, 35×25cm

(도판 78) 김상구, 「작품 No. 270」, 1984년, 목판화, 52×91cm

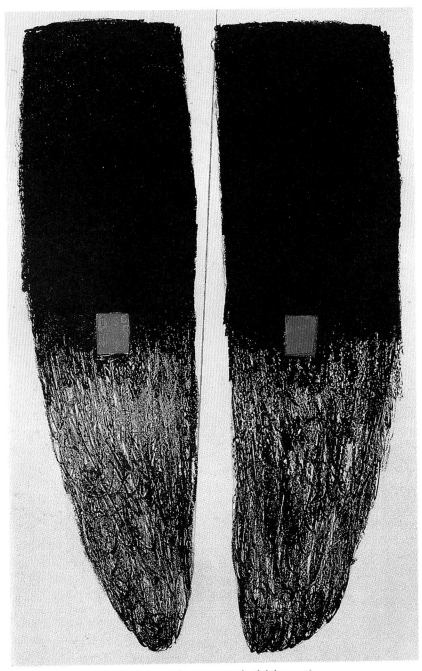

(도판 79) 홍재연, 「영-244」, 1987년, 석판화, 87×56cm

(도판 80) 이인화, 「Primitivism 8291」, 1982년, 에칭 · 아콰틴트, 46.5×61cm

(도판 81) 하동철, 「후꾸오까에서 온 편지」, 에칭+우표, 1989년

(도판 82) 지석철, 「반작용・체험—이미지」, 1987년, 스크린판화, 48×72cm

이 그의 특징이었다.

또, 김정수는 당시로선 스케일 큰 목판제작에 주력하고 있었는데, 가는 선각으로 이루어진 추상적인 형태를 여러 색으로 겹쳐 찍어 거의 모노크롬에 가까운 효과를 창출하고 있다.

석란희는 앵포르멜에 참여했던 작가로서 식물 등 자연의 추상화된 이미지(도판56)를 역동적인 선각을 통해서 표현하는 목판작품을 주로 했다. 그의 작품은 알아볼 수 있는 형태가 있다하더라도 근본적으로 추상적이며 자동기술적이고 동세가 느껴지는 선획에 의한 것들이었다. 조준영 역시 석란희와 유사한 계통의 분방한 선획에 의한 작품에 몰두해 있었는데, 좀더 서체적이고 굵은 표현적인 선에 특징이 있었다. 반면 권영숙은 판화적인 표현에 가장 충실한 작가(도판57)로서 그녀는 파리 체류 후에 뷰랭의 기계적 선으로 표현된 산이나 추상화된 풍경 등을 발표하고 있는데, 아마도 뷰랭이라는 전통적 동판 툴을 사용하는 유일무일한 판화작가인 것 같다. 뷰랭으로 깨끗한 선을 표현하는 것은 꽤 오랜 숙련을 요하는 일이고 판화의 전통이 오래된 유럽에서도 지금은 드문 일이다. 파리 보자르의 판화교실이 매우 보수적이고 정통기법의 사용을 고수하고 있는데, 그녀의 작품경향은 그녀가 수학했던 보자르(Beaux-Arts)의 영향이 아닌가 싶다.

다섯 번째는 한국적이고 토속적인 이미지를 이용해서 판화작업을 하는 부류로서 김상유, 오세영, 박래현 등을 들 수 있겠다. 오세영(도판58)은 앞서 언급한 영국 국제 판화비엔날레에서 수상함으로서 부상된 작가로 한국의 민화적 소재를 그래픽적인 표현으로 담아내고 있다. 음각과 양각을 동시에 이용한 그의 목판작품은 한국의 전통적 느낌을 잘 담아내고 있다. 또, 박래현은 한국화 작가로서 판화작업을

해온 드문 경우의 판화가인데, 네모진 단위요소를 병렬한 배치(도판 59)와 한국적 이미지, 문양의 사용 등이 김상유의 초기작품과 유사한 면이 있다. 그러나 그녀의 작품은 단위요소들이 배경 없이 이미지의 모양대로 노려내어져서 동판의 오브제적인 면이 강조되어 있다.

해외 체류 작가들

1914년 원산 출신인 한묵은 가와바다 미술학교를 졸업하고 전쟁때 이중섭과 함께 월남해서 활동한 작가이다. 그후 그는 파리로 건너가 그곳에 정착하고 작품활동을 하며 가끔 한국을 방문하여 국내 전시를 열고 있다. 60년대 후반 파리로 건너간 그는 황규백과 함께 윌리암 헤이터가 운영하던 아뜨리에17 파리 공방에서 판화기법을 배우며 판화작업에 몰두하게 된다. (당시 아뜨리에17은 뉴욕과 파리의 두 군데에서 운영되고 있었다)

이 공방은 세칭 '한판 다색법'이라고 알려진 새로운 동판화의 방법을 가르치고 있었는데, 동판으로 다색판을 만들 경우 여러 판의 분리된 색판을 겹쳐 찍어야 하는 기존의 방법과는 완전히 다른 방법으로, 한판으로 다색을 찍는 독특한 방법이었다. 동판의 깊은 면 부식과 인그레이빙 선, 그리고 아콰틴트로 판을 제작한 후 여러 종류의 롤러와 물감의 점도차를 이용해 다색판화를 만들어 가는 헤이터의 방법은 면과 선 그리고 화려한 색상을 추상적으로 표현하는데 아주 적합한 기법이었다. 큰 면과 획의 텁텁한 추상화에 매진하던 한묵이 나선형의 움직임이 있는 기하학적 표현(도판60)으로 자신의 작업을 바꾸게 된 것은 이러한 헤이터 공방에서의 작업이 큰 역할을 한 것처럼 보인

다. 아무튼 나선형의 움직임이 있는 선명한 색채의 동판화는 당시 우리 판화계에 큰 반향을 일으켰고, 앞서 오광수가 지적했듯이 당시의 판화가 어둡고 빈약한 색채와 단조로운 경향이었던 것에 반해 한묵의 작품은 기법적으로나 조형적으로 동판화의 전혀 다른 면모를 보여준 것이었다. 그러나 헤이터의 기법이 다른 작가들의 작품에 응용되기 시작한 것은 80년대 후반이 되어서였고, 프랑스와 뉴욕에서 기법을 배운 작가들이 귀국해서 활동을 시작한 다음이었다.

60년대 신상회 멤버로 활약하던 황규백은 파리로 건너가 한묵과 아뜨리에17에서 같이 판화기법을 익히게 되지만, 다시 뉴욕으로 가서 그곳에 정착하면서 작품활동을 하게 된다. 그의 파리시절 초기 판화는 당시 한국에서 유행하던 아카데믹한 추상의 방법을 딥 에칭, 즉 깊게 부식하는 판법과 경도차가 다른 롤러를 이용해서 재현해 놓은 것이었고, 한판 다색의 기법을 정직하게 응용한 것이었다. 황규백의 「Sécheress(도판61)」 이러한 기법의 제작방식을 보여주고 있는데, 거칠거칠한 단색의 질감을 배경으로 선적인 기호와 동그라미, 점 등이 추상표현적, 서정적 화면을 구성하고 있다. 그러나, 그는 뉴욕으로 건너가 다색 메조틴트 방법으로 작업 스타일을 완전히 바꾸어 큰 성공을 거두게 된다. 메조틴트 고유의 효과를 극대화시킨 그는 정교한 묘사를 통해 동화적 세계를 표현(도판62)하고 있는데, 70년대 초부터 유럽의 여러 국제전에서 수상하게 되며, 84년 제14회 사라예보 동계올림픽의 포스터를 제작하는 등 뉴욕과 유럽에서 확고한 명성을 쌓았다. 그가 우리 나라에서 73년 메조틴트 기법의 작품으로 귀국전을 가졌을 때만해도 거의 우리 나라에 이 기법이 소개되지 않을 때여서 신기한 판법 중의 하나였으며, 김구림이 70년대 후반 메조틴트

기법의 작품을 발표하기 전까지는 국내에서 볼 수 없었던 판법이었다.

　그 밖에 파리에 장기 체류하는 작가로는 김창열과 이자경을 들 수 있겠는데, 김창열은 그의 트레이드 마크가 된 물방울 시리즈(도판 63)의 작품을 발표하면서 성가를 얻은 작가이다. 그의 판화 역시 회화와 같은 소재의 물방울 작품을 다수 발표하였으나, 판화작가로서의 지속성은 없는 편이다. 반면, 이자경은 거의 판화에만 매진하는 작가로서 스크린 판화의 기법으로 강렬한 색채가 교차한 옵티컬한 경향의 작품(도판64)을 꾸준히 이어오고 있다. 이성자 역시 60년대 이후 남프랑스에 머물면서 작품활동을 하고 있다. 그러나 판화가 주류를 이뤘던 초기와는 달리 후기에는 주로 회화작품에 주력하고 있다. 또, 김봉태는 계속 L.A지역에 머물면서 작품활동을 하고 있었다. 그의 작품은 자유스러운 터치를 구가하던 초기의 작품에서 기하학적인 선과 면의 구조물과 그것의 그림자로 이루어진 깔끔한 그래픽적 표현으로 변모되었는데, 그 지역에서 상당한 평가를 얻고 있었다.

　평면, 입체, 판화를 넘나들며 왕성하게 작품활동을 하다가 미국으로 건너가 뉴욕에서 체류 중이던 김차섭도 당시에는 꽤 많은 판화작업을 한 판화가였다. 70년대 초에 그는 시사적인 이미지를 이용한 스크린 판화기법의 작품을 계속해 왔는데, 에칭으로 세밀하게 묘사한 자갈밭의 이미지를 부분적으로 변형시킨 일련의 개념적인 작업(도판65)을 발표하여 판화가로서의 강한 이미지를 심어준 작가였다. 배륭 역시 70~80년대에 걸쳐 미국에 체류하면서 작품활동을 계속했으나, 92년 샌프란시스코에서 타계했다.

　이렇게 유럽과 미국에 머물면서 나름대로의 작품세계를 쌓아가던

작가들은 새로운 경향과 새로운 기법의 작품을 발표함으로써 우리 나라 판화계를 풍성하게 하였을 뿐만 아니라 자연스럽게 국제화와 외국 미술의 동향에 촉각을 곤두세우고 있었던 우리 작가들을 그쪽의 미술 관계자들과 엮어주는 중계자로서의 역할도 하게 되었다. 실제로 김창열은 파리 비엔날레 등 파리에서 열리는 큰 국제전에 한국 미술의 대변인적인 역할을 하였으며, 황규백은 동구권에 한국 판화를 알리고 전혀 교류가 없었던 동구권과의 교류를 확대하는데 큰 공헌을 했다. 또 김봉태도 L.A지역과의 교류에 가장 중심적인 중계자였다.

일본에 장기적으로 체류하면서 이러한 역할을 하고 있던 작가는 이우환과 곽덕준이었다. 이우환의 역할은 앞서 언급한 유럽과 미국의 작가들보다 훨씬 더 적극적인 것이었고, 당시 일본 미술과의 활발한 교류는 씨(氏)의 노력이 큰 부분을 차지했다고 볼 수 있겠다. 서울대학교 미술대학을 중퇴하고 일본으로 건너간 이우환은 일본대학 문학부 철학과를 졸업하고 〈사물에서 존재로〉라는 논문이 예술평론상에 가작 당선되면서 일본 화단의 중심에 서기 시작했는데, '만남의 현상학'이라는 독특한 논리와 자신의 사색적인 작품을 병행하면서 일본과 한국의 젊은 세대에 지대한 영향을 미친 작가이다. 당시 일본의 '모노파(모노는 일본말로 물질이라는 말로 우리 나라의 모노크롬 회화와는 구분되는 개념이다)'의 리더로서 일본 화단과 구미 화단에서 중요한 작가로 인정받은 그는 70년대 우리 화단에 중요한 이론적 소스를 제공하는 역할을 하기도 했다. 그의 판화도 이러한 그의 작품 세계와 일맥상통한 것으로 의도를 배제한 무심한 칼질, 붓질 등으로 이루어진 독창적인 판화(도판67)들을 발표했다. 그의 판화는 무엇을

표현하기 위한 것이라기보다 그저 무심한 행위의 흔적들이다. 또한 교토 지역을 중심으로 활동하던 재일교포 곽덕준은 임팩트 아트 페스티벌을 조직하는 등 활발한 조직력을 과시하면서 우리 나리 작가들을 교토 지역에 소개하는 데 많은 역할을 했으며, 다양한 형태의 작업과 많은 판화작업(도판66)을 병행하는 작가이다.

　당시의 가장 포스트모던적인 작가라고 볼 수 있는 곽덕준은 작업 형태의 폭이 넓고 시사적 이미지를 주로 이용하는 작가인데 자신의 메시지를 강하게 드러내는 작업을 하고 있다. 그는 제8회 도쿄 판화 비엔날레에 문부대신상, 1983년 1회 〈중화민국 국제판화전〉 교육부 장관상, 서울 국제 판화비엔날레 우수상을 수상하는 등 국내에서는 판화가로 더 잘 알려진 작가이다. 또 한 사람의 재일교포인 문승근도 70년대에 사진과 붓터치, 반점 등을 결합한 스크린 판화기법의 작품을 다수 발표하며 성가를 높여가고 있었으나, 82년 35세의 나이로 사망함으로서 자신의 세계를 이어가지 못했다.

5. 도약하는 판화 - 1980년대

이미지의 회복과 민중미술, 드로잉의 대두

80년대 우리 미술의 특징적인 양상은 모노크롬 회화와 그 주변에 있던 개념적 미술경향의 퇴조, 이미지와 표현의 회복, 드로잉에 대한 새로운 자각과 인식, 정치상황과 맞물린 민중미술의 대두였다.

80년대는 우리의 현대사에 있어서 격변의 시대라고 볼 수 있겠다. 유신에 뒤이은 박대통령의 시해사건, 신군부의 등장, 광주 민주화 투쟁, 그 이후의 위압적인 정치상황이 민주화의 열망과 대립하면서 80년대를 암울하게 이어갔다. 이러한 정치상황과 억압된 민중의 삶에 주목한 일단의 작가들이 79년 〈현실과 발언〉을 결성하여 활동을 시작하지만 곧바로 정치권의 탄압이 이어진다. 10월 미술회관에서 열릴 예정이었던 창립전이 무산된 후 이듬해 동산방에서 다시 창립전을 개최하지만 정치권의 탄압은 그치지 않았고, 오히려 이러한 탄압은 젊은 작가들을 결속시키고 민중미술을 확산시키는 결과를 맞게된다. 85년 〈민족미술협의회〉가 결성될 때까지 〈광주자유미술협의회〉, 〈임술년〉, 〈두렁〉, 〈시대정신〉, 〈서울 미술 공동체〉 등 여러 소집단이 각각의 활동을 펼쳤고 계속되는 압수, 구속사태가 이러한 운동을 더욱 극단적으로 몰아간 듯한 인상이다. 〈현실과 발언〉에 후속해서 생겨난 좀더 젊은 여러 그룹들은 〈현실과 발언〉이 미술 안에서 그러한 문제를 해결해 보려고 한데 반해 오히려 미술의 민주화 실천을 위한 여러 문화운동들을 펼쳐 나갔다. 예를 들어 시민미술학교, 민속교실, 판화교실, 대중판화연구소 등을 운영하며 대중을 위한 문화운

동의 형식을 띄게 되었고, 판화를 실천을 위한 장르로서 중요시했다. 또한 깃발그림, 걸게그림, 이야기그림, 그림놀이 등의 새로운 형식을 개발해나갔고 만화의 형식도 이용하는 등 이제까지 있어왔던 미술운동을 서구 모더니즘 양식의 아류, 또는 부르주아적 미술양식으로 치부해 버렸다.

"기존의 미술은 보수적이고 전통적인 것이든, 전위적이고 실험적인 것이든 유한층의 속물적인 취향에 아첨하고 있거나, 또한 밖으로부터의 예술공간을 차단하여 고답적인 관념의 유희를 고집함으로써 진정한 자기와 이웃의 현실을 소외 격리시켜왔고, 심지어는 개인의 내면적 진실조차 제대로 발견하지 못해왔습니다."[27]

현실과 발언의 위와 같은 선언문에서 보여지듯이 민중미술은 모더니즘 미술이 간과해왔던 삶과 소통의 문제, 정치적 현실을 동시에 겨냥했지만, 지나치게 정치적 현실과의 투쟁쪽으로 방향을 잡다보니 극단적으로 좌경화된 경향도 보이게 되었다. 그러나, 80년대 말쯤해서는 일부 작가들의 제도권 진입, 정치적 현실의 완화 등으로 강세를 보였던 이 운동은 서서히 힘을 잃어가게 되었다.

이러한 미술운동이 비록 미술의 형식과 표현이라는 내적 문제와의 적절한 조우를 하지 못하고 목소리에 비해서 예술작품으로서 필요충분조건을 갖추지 못했다는 비난을 받고 있기는 하나, 현대미술에 있어서 소통의 문제, 미술제도 등을 새롭게 생각해 볼 수 있는 발판을

27) 오광수, 《한국 현대미술사》, 열화당, 1995, p. 246, 재인용.

마련했고 목판화에 대한 새로운 가능성과 80년대 이미지의 회복, 미술판의 다양화에 그 공헌이 있다 하겠다.

사실 80년대 미술계의 주류가 민중미술이라고 볼 수는 없었다. 민중미술은 그들의 노선으로 인한 정치권의 탄압으로 제도권 미술에서는 거의 힘을 쓸 수 없는 상황이었다. 극사실주의로 묶을 수 있는 일군의 작가들이 이미지 회복을 선도했고, 곧이어 신표현주의, 신형상이라고 불리우던 작가들이 등장했으며 오브제 설치미술이 크게 목소리를 내기 시작했다. 이때부터 이들을 묶어 포스트 모던이다, 다원주의다 하는 서구 미술의 아이템들이 그들의 타이틀로 쓰여지게 되었다. 초기 민중미술에 참여했던 다수의 작가들도 그들의 노선이 과격해지자 독자적인 작품세계를 만들며 포스트 모던한 경향에 합류하기도 했다.

또한, 80년대 초기에 가장 주목할 만한 이슈는 드로잉에 대한 새로운 자각과 인식이었다. 이것은 모더니즘에서 억압되어왔던 표현의 회복과 그것을 위한 근본적인 문제로 '그린다'는 것을 다시금 생각해보자는 회화에 대한 검증이었다고 볼 수 있겠다.

"이 문제는 다시 말하여 드로잉이 현대미술에 있어 어떠한 새로운 의미를 지니고 있는가 하는 문제와 직결된다. 뿐만 아니라 이 문제의 규명은 더 나아가 현대회화 내지는 현대미술 자체에 접근하는 하나의 열쇠를 던져주는 것이 될 것으로 믿어진다. 왜냐하면 현대미술 전반에 부과된 주요과제의 하나가 미술 또는 미술행위의 근원적 재검증에 있다고 했을 때 드로잉 역시 '선을 긋는다'는 행위와 그 선의 의미를 재검증함으로서 현대미술의 문제 제기에 적극 참여하고 있기

때문이다. 요컨대 우리는 드로잉의 현대적 의미가 무엇인가를 규명해야 할 시점에 와 있는 셈이다."[28]

그러나, 이러한 관심이 우리 화단의 독자적인 것은 아니었던 것 같고, 1973년 휘트니 미술관의 〈미국의 드로잉전〉, 1976년의 〈오늘의 드로잉(뉴욕 근대미술관)〉, 1977년 〈카셀 도큐멘타〉의 드로잉에 대한 대대적인 부각 등 구미 각국에서 고조되던 관심이 반영된 것이었다고 볼 수 있겠다. 실제로 우리 나라에서도 드로잉에 대한 전시회가 빈번하게 열리기 시작했고, 원래 그래픽적인 선묘로 시작되었던 판화를 드로잉과 같이 묶는 기획이 많아졌다. 또, 드로잉과 판화에 필수적인 종이에 대한 관심도 고조되었고, 종이 조형전도 심심치 않게 열리게 되었다. 드로잉과 판화를 함께 묶었던 대표적인 전시로는 80년 국립현대미술관이 기획했던 〈한국 판화 드로잉 대전〉이 있었고, 81년에 뉴욕 부룩클린 미술관의 큐레이터 짐 바로가 직접 내한해 작가를 선정한 〈Korean Drawing Now(도판68)〉가 그러한 부류의 전시회였다. 판화와 드로잉을 구분해서 초대한 〈한국 판화 드로잉 대전〉의 판화부에는 60~70년대에 활동한 대부분의 작가들이 거의 망라되어 초대되었으며 백금남, 이완호, 김상구, 홍재연, 하동철 등 새롭게 부각되는 작가들이 끼어 있었다. 반면 〈Korean Drawing Now〉는 그러한 구분 없이 초대되었고, 초대작가 중 지속적으로 판화작업을 하고 있던 작가는 김봉태, 김구림, 김선, 김태호, 김차섭, 곽남신, 이일, 이강소, 이선원, 이자경, 서승원, 장화진, 황규백 등이었

28) 이일, 〈드로잉에 대하여〉,《한국 판화 드로잉 대전 팜플렛》, 국립현대미술관, 1980, p. 41.

으나, 이들 대부분이 드로잉 작업을 보여주고 있다.

또, 1983년 미국 샌프란시스코에 본부를 두고 있는 〈세계 판화회(World Print Council)〉와 우리 나라 〈공간〉 그룹이 공동 주최한 〈서울-샌프란시스코 판화 드로잉전〉도 같은 맥락에 있는 전시회였다. 서울과 샌프란시스코의 교류전 형식으로 개최된 이 전시의 판화 분야에는 김상구와 신지식 등의 새로운 이름들을 포함해서 김봉태, 김태호, 김형대, 서승원, 윤명로, 이강소, 이상욱, 장영숙, 장화진, 하동철, 한운성 등이 출품하고 있다.

이러한 현상에 힘입어 판화인구는 점점 증가하고 있었고, 1986년 제5회 대한민국 미술대전에 판화부가 신설되었으며, 판화공방과 판화 전문화랑이 만들어지는 등 판화는 확산일로에 있게 되어 작가의 층도 한결 두터워졌다. 80년 초에는 해외여행 자유화로 인하여 많은 작가들이 유학길을 떠나게 되어 80년대 말과 90년대의 판화계를 풍성하게 하는 원동력이 된다. 종이와 물감의 수입은 현저하게 증가되어 재료의 구입이 용이해졌으며, 국산 프레스 업체가 늘어나서 롤러와 국산 툴을 생산하게 됨으로써 60~70년대의 장비와 재료 문제는 상당 부문 해소되었다. 또, 몇몇 대학에 판화과가 생기고 문화센터와 예술의 전당, 국립현대미술관, 각 대학의 교육원이 생겨나면서 판화 교육이 확대되고 미술잡지에 판화 관련 기사들이 늘어나면서 일반의 인식도를 높이는데 크게 일조를 하게 되었다.

판화공방, 판화 전문화랑

판화에 있어서 공방의 중요성은 아무리 강조해도 지나치지 않을

만큼 판화발전에 있어서 핵심적인 부분이라 할 수 있겠다. 그러나, 21세기를 맞은 현재에도 우리 나라에는 기술적 노하우와 규모, 기획 능력 등을 고루 갖춘 공방 하나 없는 실정이고 작가의 생산능력에만 의존하는 판화의 유통은 초보적인 단계에 머무를 수밖에 없을 것이다. 100년 이상의 전통을 가진 유럽의 공방들은 작가들에게 수준 높은 기술을 제공해왔고, 반대로 작가들의 창의성은 공방의 기술자들에게 새로운 기법을 개발하도록 자극을 주었다. 로트렉, 피카소 등이 이러한 협력관계 속에서 많은 걸작들을 만들어냈으며, 작가와 공방, 화상의 상호협력 속에서 유럽 판화의 전통이 형성되었던 것이다.

또한, 60년대까지만 해도 유럽 판화에 비해 기술적 노하우가 크게 뒤떨어진 상태였던 미국의 판화가 중흥을 맞은 것도 공방과 창의적인 프린터들의 역할이 두드러졌다고 볼 수 있겠다. 미국 최초의 공방인 ULAE(Universal Limited Art Edition)를 필두로 곧이어 설립된 타마린드 공방은 숙련된 프린터들을 훈련시킴으로써 미국 판화 중흥의 중요한 역할을 하게 된다. 이곳을 거친 프린터들이 각 지역에서 공방을 설립하고 판화를 보급했으며, 미국 판화의 중흥에 결정적인 역할을 한 타일러 같은 창의적 프린터도 타마린드 출신이었다. 이들은 미국의 일류 예술가들을 끌어들여 판화를 만들기 시작했으며, 유럽이 전통적 판화의 기법에 안주하고 있을 때 새롭고 창의적인 방법으로 – 테크닉, 기법, 작품의 크기, 또는 에디션의 방법(도판69)에 있어서 – 판화를 만들기 시작함으로써 미국의 판화가 오히려 유럽의 판화에 앞서가는 계기를 만들게 되었다. 이렇게 많은 기술적 노하우와 장비, 우수한 재료 등이 필수요건인 판화는 아무리 작가가 창의적이라 하더라도 혼자의 힘만으로 좋은 판화와 완결된 에디션을 찍는

데 한계가 있는 것이고 좀더 풍부한 장비와 재료, 기술인력인 스텝진이 필요하다고 볼 수 있겠다.

그러나 이렇게 전문적인 공방은 작가-공방-화랑-고객으로 연결된 유통구조가 원활하게 형성될 때까지 튼튼한 자본의 뒷받침이 필요하다 하겠다. 미국도 역시 판화에 대한 인식이 열악했던 공방설립의 초기에는 포드 재단 등의 출자가 큰 역할을 했던 것으로, 개인의 소규모 자본이나 예술적 의욕만으로는 불가능한 일이었다. 우리의 경우에 있어서도 수준 높은 공방의 설립은 판화인들에게 절실했던 문제였지만 여러 가지 현실적 요인 때문에 실패를 거듭해왔다고 볼수 있겠다.

첫 번째 원인은 단기적으로 수익을 낼 수 없는 사업에 자본을 투자한다는 것은 우리 나라 기업인의 상식으로 있을 수 없는 발상이라고 볼 수 있고, 이익추구에 관계없이 문화사업에 출자한다는 사명감 없이는 불가능한 일이었다.

두 번째는 공방을 이끌어 갈 기술인력이 전무했기 때문이었다. 80년대 이전에도 외국에서 기술을 습득한 판화가나 공방경영을 시도했던 작가가 없었던 것은 아니었지만 대부분 작가의 개인작업실을 크게 벗어나는 수준이 아니었고, 작품을 하는 작가는 폭넓은 테크니시언이라고 볼 수 없기 때문에 외국의 공방과는 개념 자체가 크게 달랐던 것이다. 지금도 이러한 사정이 크게 달라진 것은 아니어서 국내에서 대학 판화과를 졸업했거나 외국에서 판화를 습득한 많은 재원이 있기는 하나 그들의 거의 100%가 작가 지망생이기 때문에 훈련된 프린터는 여전히 절대적으로 부족한 상태이다.

세 번째는 판화에 대한 수요가 부족하고 유통구조가 제대로 확립

되어 있지 않은데 있다. 공방은 수요가 있어야 운영이 가능한 것이고 화랑은 그 수요를 창출해야 공방과의 원활한 관계가 이루어지는 것이지만, 화랑은 다량을 싸게 판매하는 전략으로만 판화를 이용했지 그 가치와 효용성을 알리고 상식적인 수요를 창출하는 데는 별 관심이 없었다. 또 일반의 뿌리깊은 일품예술에 대한 선호도 그러한 기형적인 유통구조에 일조를 하고 있다고 볼 수 있겠다.

이러한 풍토 속에서 몇몇 작가와 몇 안되는 프린터가 스스로 공방을 운영하려 시도해 보았지만 어려움에 부딪칠 수밖에 없는 상황이었다. 우리 나라에서 최초로 공방이 시작된 것은 80년대 들어서였지만 70년대 초에도 공방의 필요성을 절감한 일군의 작가들에 의해 공동작업실 겸 공방의 운영이 시도된 적이 있었다.

강국진을 주축으로 김구림, 최태신, 여운 등이 기술보급과 장비사용의 문제점 등을 해결하기 위해 시설물을 설치하고 판화강습 등을 개설해 판화보급에 일익을 할 계획을 세웠으나 결실을 보지 못하고 곧 문을 닫게 되었다. 그후로도 간혹 소극적인 시도가 있어 왔으나 우리의 여건 속에서 공방을 지속적으로 운영한다는 것은 어려운 일이었다.

그러나, 이러한 어려움 속에서도 1980년대에는 여러 공방이 설립되고 나름대로의 판화 확산에 크게 기여하게 된다. 최초의 공방은 1980년 11월에 김구림이 문을 열었다. 그 후 90년대까지 김태호공방(1982), 서울판화공방(1989), 윤인근공방(1990), 장석태공방(1990), 고도판화공방(1990) 등이 차례로 문을 열었으며, 90년대에 P&P공방(1991), 가나판화공방(1991), PS공방(1992), API공방(1993) 등 서울에서 판화공방이 연이어 개설되었다. 그리고 몇몇 지방에도 90

년대 들어 공방들이 개설되었지만 규모나 사업면에서 공방이라기보다 작업장의 수준이었다.

김구림과 김태호 역시 활발한 활동을 하는 화가, 판화가로서 사업으로 공방을 운영한다는 것은 무리가 있었고, 작업장이 주된 목적이었으며 공방사업은 부수적인 것이었다. 이 공방들은 얼마 되지 않아 곧 문을 닫게 된다. 그러나 김구림과 김태호 공방에서 프린터로 일하던 장석태, 윤인근이 각각 독립하여 공방을 만들었고, 비슷한 시기에 개설된 서울판화공방, 고도판화공방 등이 기술제공을 하고 찍어주거나 작가를 초빙해서 에디션을 만들어주는 본격적인 사업으로서 공방을 운영하기 시작했다. 이 공방들은 우리 나라에 판화의 에디션 개념을 정립시킨 공헌이 있다 하겠다.

장석태와 윤인근은 우리 나라 최초의 프린터라고 볼 수 있는 사람들로 작품은 하지 않고 작가들에게 기술제공만을 하는 본래적 의미의 프린터였다. 김구림과 김태호공방에서 폭넓게 기술을 익힌 그들이 수주 받은 판화를 찍는 일만 했다면, 서울판화공방과 고도판화공방(도판70)은 작가를 끌어들여 판화를 찍게 해서 판권료를 지불하고 판화 전문화랑을 운영하는 등 스스로 판로를 개척하며 공방을 운영하려했던 본격적인 공방이었다.

황용진에 의해서 설립된 서울판화공방은 처음에는 수강생들을 받아 판화교육과 보급에도 힘을 기울였으나, 곧 화가들을 끌어들여 사업을 시작했으며 공방 옆의 공간을 화랑으로 개조해서 서구적 의미의 공방사업을 시작했다. 그러나 90년대 말 IMF 사태로 경제적 어려움을 맞게 되어 문을 닫게 되고 현재는 벽제로 공방을 옮겨 운영중이다.

고도판화공방은 원래 고도갤러리라는 판화 전문화랑을 국내 최초로 개점하고 운영하던 중 공방의 필요성을 절감하고 곽남신이 운영하고 있던 개인공방을 인수하여 기술적 지원을 받고 공방사업에 뛰어들게 된다. 판화작가들의 에디션을 만들고 전시회를 열어주는 등의욕적인 활동을 펼치던 이 공방 역시 90년대 후반의 경제적 어려움을 이기지 못하고 문을 닫고 말았다.

나머지 공방들은 대부분 아직 운영되고 있으나, 화랑 운영의 성공에 힘입어 그나마 에디션 제작의 명맥을 잇고 있는 가나판화공방 외에는 큰 활동이 없는 셈으로, 80년대 말에서 90년대 중반까지가 우리 나라 공방들이 가장 크게 활동했던 시기였다.

따라서, 판화 전문화랑들의 설립도 비슷한 시기에 몰려 있어서 공방과 판화 전문화랑의 공생관계가 느껴진다. 가나그래픽스, 갤러리 고도, 갤러리 메이, 갤러리 그린, 갤러리 SP, 코 아트 갤러리, 김내현 화랑 등이 당시에 개점했던 갤러리들이었는데 김내현 화랑만 전문화랑으로서의 명맥을 유지하고 있을 뿐이고, 경제난으로 인한 공방의 쇠퇴와 함께 현재는 대부분 문을 닫거나 다른 분야의 예술을 함께 취급하고 있어 판화유통의 위축을 실감할 수 있다. 그러나 70년대에 대구에서 개점해 일찍부터 판화보급에 열성을 보이고 있던 맥향화랑은 서울에서 판화 전문화랑의 약세와는 달리 대구지역을 기반으로 서울에서까지 꾸준히 활동을 벌이고 있는 유일한 지방 화랑이라고 볼 수 있다. 화랑의 설립자인 김태수는 90년대에 들어서면서 〈서울판화미술제〉와 〈판화진흥회〉의 설립에도 관여해 최근까지도 판화진흥회의 회장을 역임하면서 판화보급에 열성을 보이고 있는 인물이다.

미술대학 판화과의 신설과 교육 아카데미

80년대 후반부터 많은 유학생들이 대거 귀국하게 되면서 자연스럽게 판화계에는 여러 가지 긍정적인 변화가 생기게 되었고, 우리 판화의 허약했던 기초가 어느 정도 다져지는 계기가 되었다. 이들이 배워온 다양한 테크닉이 대학 교육과 공방을 통해 유포됨으로써 자연히 장비와 재료를 구할 수 있는 소스를 얻게 되었으며, 국산 프레스도 영세하기는 하지만 여러 브랜드의 동·석판 모델을 갖게 되었다. 또한 동판화 툴, 롤러 등도 질 좋은 국산이 개발되었다. 재료 역시 미술재료 수입의 자유화에 힘입어 다양하게 수입되었기 때문에 그 동안 판화발전에 가장 큰 장애요소였던 테크닉, 장비, 재료 등의 고질적인 문제가 대부분 해결된 셈이다.

이러한 여건이 재빨리 성숙될 수 있었던 가장 큰 이유는 판화인구의 폭발적 증가와 80년대 후반의 경제성장에 힘입은 판화수요의 증가에 있다고 하겠다. 판화인구의 증가와 저변 확대에 가장 큰 역할을 한 것은 몇몇 대학의 판화과 신설이었고, 각 대학의 평생교육원과 문화센터의 판화강좌 개설이었다. 대학에서 판화과를 개설했다는 것은 이제 판화가 완전히 독립된 장르로서 대접받게 되었다는 것을 의미하며 지금까지 개인적 욕구와 의욕에 의해서만 산발적으로 시도되었던 판화의 테크닉이 체계적인 교육을 통해서 정립될 수 있었다.

83년 최초로 대학원에 판화과를 개설한 학교는 성신여자대학교였다. 그러나, 서울대, 홍대, 이대 등 순수계열의 미술대학이 있는 대학들에서는 이미 70년대부터 학부에 4학기에서 6학기에 걸쳐 판화과목을 개설하여 판화교육을 실시하고 있었으며, 지방에서도 대부분의

미술대학에서 판화과목을 개설하고 있는 상태였다. 그러나, 학부에 정식으로 판화과가 개설된 것은 88년에 와서였고, 홍익대학교와 추계예술대학이 동시에 판화과를 신설했으며, 같은 해 서울대학교에서는 대학원에 판화전공을 개설하였다.

또, 90년대 중반쯤에는 이화여자대학교에도 대학원에 판화전공을 개설하게 된다. 홍익대학교도 90년대 중반에는 대학원까지 판화과를 개설하게 되어 대학에서 판화교육의 비중이 점점 높아지고 있음을 실감할 수 있다. 따라서, 일반에게도 판화교육의 장이 크게 열리게 되었으며, 과천 국립현대미술관이 10개반에 이르는 판화교실을 운영하고 있는 것을 비롯하여 예술의전당, 홍익대학교 미술교육원 등이 판화교실을 운영하고 있고 각 대학의 평생교육원, 언론매체의 문화교실, 몇몇 개인공방 등이 많은 수는 아니지만 일반인을 위한 판화교육을 하고 있다.

하지만, 가장 먼저 일반인을 대상으로 판화교육을 실시한 장소가 프랑스 문화원이었음을 알고 있는 사람은 많지 않은 것 같다. 이 문화원에서는 80년 초에 이미 문화강좌의 일환으로 짧은 기간 동안이지만 양주혜가 맡았던 판화교실을 운영했으며, 이것이 아마도 공적 기관이 일반인을 대상으로 실시한 최초의 판화교실이었던 것 같다.

이렇게 확대된 교육의 기회는 판화의 저변을 이전과는 비교할 수 없을 정도로 확산시키는 역할을 하게 되었고, 이러한 교육이 거의 외국에서 제대로 판화교육을 받은 세대들에 의해 주도됨으로써 정통적인 테크닉은 물론 첨단매체에 의한 테크닉, 오리지널 판화의 개념, 에디션, 판화유통 등 이제까지 대강 넘겨왔던 판화의 여러 핵심적 요건들이 상당 부문 제자리를 잡기 시작했다고 보여진다.

참고로 창설 당시와 그 이후 판화교육을 맡고 있는 각 대학 교수진을 살펴보면 성신여자대학교 대학원이 김태호와 하동철(미국), 이후에 김용식(미국), 홍익대학교가 이인화(일본), 곽남신(프랑스), 이승일, 김승연(미국), 이후에 임영길(미국), 송대섭, 추계예술대학이 임순(미국), 박광열(일본), 서정희(프랑스), 이후에 강승희, 정원철(독일), 서울대학교가 한운성(미국), 하동철(미국), 이후 윤동천(미국), 이화여자대학교가 김형대, 장화진(미국), 이후에 강애란(일본) 등으로 거의가 외국에서 판화를 전공한 사람들이었다.(괄호 안은 학위를 취득한 나라)

국제전, 국내·외 단체전, 공모전

80년대에서 경제가 위기를 맞게 되는 90년대 중반까지는 우리 판화의 팽창기로서 특히 기술적인 면과 양적인 면에서 괄목할 만한 성장을 이룬 시기라고 할 수 있겠다. 수많은 개인전과 그룹전이 새로운 세대들에 의해서 열렸으며 국제전, 대규모 기획전, 공모전 등이 빈번해졌다. 또한 경제적 호황을 맞으면서 미술품의 거래가 활발해졌고 따라서 판화의 가치에 대한 인식과 거래가 늘어나기 시작했다.

판화에 대한 수요의 증가는 주거환경의 변화도 큰 역할을 한 것으로 보여지는데 아파트로 바뀐 생활공간이 판화의 평면적이고 장식적인 측면과 궁합이 맞았다. 더구나, 콘도, 호텔 등 대형 레저공간들이 생겨나면서 대량으로 그림을 걸기에는 안성맞춤의 장르가 판화였다. 공방의 설립이 이 기간 중에 집중해 있는 것도 이러한 현상과 무관하지 않을 것이다.

80년대에는 국립현대미술관, 문예진흥원, 호암미술관 등 굵직한 기관에서 우리 나라 판화계를 정리하는 대규모 기획전을 연달아 기획한 것이 특기할 만한 사항이었다. 앞서 언급한 〈한국 판화 드로잉 대전〉은 당시에 부각되고 있었던 드로잉에의 관심에 힘입은 바 크지만 국립현대미술관이 판화에 대한 대규모 기획전을 연 것은 처음 있는 일로서 한국 판화의 새로운 지평을 여는 사건이라고 볼 수 있겠다. 바로 다음 해인 1981년에 한국 문화예술진흥원이 미술회관에서 〈한국 판화대전〉을 기획함으로써 미래의 판화를 중요한 장르로 부각시키고 있다.

또, 85년 호암미술관에서 열린 〈한국 현대 판화—어제와 오늘전(도판71)〉은 앞의 두 전시와 마찬가지로 우리 판화의 현재를 가늠해보는 전시회로서 93년 국립현대미술관에서 개최된 〈한국 현대 판화 40년전〉의 예고편격인 전시회였다. 이 기획전에는 작고 작가, 원로 작가와 국내·외에서 활약하고 있는 주요작가 41명의 작품 100점을 선정하여 한국 현대판화의 역사를 조감할 수 있도록 했다.

국제적인 공모전으로는 80년에 창설된 공간 국제 소형판화 비엔날레와 1981년 서울 국제 판화비엔날레로 명칭을 변경하고 부활한 동아 국제 판화비엔날레를 들 수 있겠다. 공간 국제 소형판화 비엔날레는 그 크기를 10㎝×10㎝로 제한한 획기적인 기획으로 국내·외의 주목을 받았는데, 판화가 갖는 미세한 표현과 소형판화의 밀도와 집중력에 그 초점을 맞춘 기획전시였다. 이 전시는 우편으로 간단하게 보낼 수 있는 운송의 용이함, 적은 비용과 공간으로 국제전을 열 수 있는 사무의 편이성 등 여러 가지 이점을 잘 조화시킨 기획으로 큰 성공을 거두었다. 국제적으로도 거의 전래가 없었던 이러한 참신한 기

획으로 첫회에 28개국 758점의 판화가 응모되는 성과를 거두었다. 그러나 이 전시는 처음부터 비엔날레로 출발한 것은 아니었다. 《공간》지를 발행하고 있던 김수근이 각 분야의 걸출한 작가들을 찾아서 수상하던 〈공간 대상〉의 일환으로 마련한 〈국제판화상〉이 이러한 소형판화 국제전으로 치뤄지고 성공을 거두자 공간 국제 소형판화 비엔날레로 명칭을 바꾸고 지속적으로 시행하게 된 것이었다. 카탈로그 대신 《공간(도판72)》 11월호에 특집형식으로 수상작과 입선작 전부를 게재한 책머리에 국제판화전 개최의 변을 다음과 같이 적고 있다.

"이 공모에서 특히 판화의 규격을 10㎝×10㎝로 규정한 것은 현대 세계에서의 대형화를 향한 일반적인 시류와는 달리 작은 것 속에서의 예술행위의 밀도, 회화성의 집중력을 보다 더 찾아보자는 의미에서였으며, 그 뜻은 상당한 성과를 거두었다."[29]

응모작 중 217점의 입선을 뽑았고, 11명의 매입상, 5명의 대상을 선정했는데 서독, 미국, 중국, 일본의 작가 4명과 함께 뽑힌 한국측 대상은 장영숙이 수상했다.

이 전시회는 계속 내리막길을 걸으며 92년까지 7회에 걸쳐 존속되었는데, 공모전에서 대상을 수상한 한국측 작가는 2회에 김형대, 김태호 3회에 이영애 4회에 전경자, 손철호 5회에 강승희, 이재호 6회에 정상곤, 김연규 7회에 윤갑용, 이종근이었다.

9년만에 부활된 서울 국제 판화비엔날레는 23개국 135명의 작가와

29) 공간 편집부, 〈제5회 공간대상(국제판화상)〉, 《공간》, 1990년 11월, P.8

국내작가 23명이 초대되었으며, 한운성이 한국측 대상을 차지했다. 그러나, 초대작가의 분포는 70년대에 비해 크게 달라지지 않았으며, 김상구, 장영숙, 한운성 등이 젊은층으로 새로운 작가는 포함되지 않았다. 하지만, 제4회 비엔날레에는 윤미란, 하정애, 홍재연, 곽남신, 이완호, 이인화, 김영철, 박광진, 장화진 등 새로운 세대가 대거 포함되어 있었고, 횟수를 거듭할수록 새로운 얼굴들의 활약이 두드러진다. 4회 때의 한국측 대상은 윤미란이었고, 7회까지의 한국측 수상자는 5회 김태호 6회에는 강애란이 대상을 차지했다. 90년 7회 비엔날레의 대상은 윤명로였고, 8회에는 시상제도를 폐지했으며, 이 전시를 마지막으로 서울 국제 판화비엔날레는 더 이상 존속하지 않았다.

오광수는 제4회 비엔날레에 대한 《공간》지의 기고에서 다음과 같이 이 국제전의 방향에 대해 충고하고 있다.

"또 하나 제안해두고 싶은 것은 최근 국제전의 추세가 실험의 무대로서 제공되고 있다는 점을 의식하지 않으면 안 된다는 것이다. 다시 말하면, 실험적인 판화를 수용할 수 있는 태세를 정비하지 않으면 안 될 것이라고 본다. 지나치게 전통적인 판법에 안주하려는 태도는 국제적인 추세에 비추어서 국제전이 갖추어야 할 방향성에 다같이 걸맞지 않게 보인다."[30]

실제로 제3회전에서 김구림 작품의 철거소동은 판화가 갖는 복수

30) 오광수, 〈회화적 메시지로서의 판화의 의미와 문제점〉, 《공간》, 1983년 9월, p.72

성을 오리지널 판화의 움직일 수 없는 요건으로 제시한 주최측과 판화를 찍는다는 표현의 수단으로만 해석한 작가의 개념이 맞선 사태로서 씨의 위와 같은 지적은 그러한 사건에서 유래된 것이었다. 이 사태는 고소사태까지 이르는 불상사로 발전했고, 결국 서로 양해를 구하는 선에서 마무리되었다. 그러나 92년 이후 이 전시가 유야무야 자취를 감출 때까지 실험적인 판화는 받아들여지지 않았다.

81년에 창설된 〈중화민국 국제 판화전〉은 초대와 공모를 겸한 국제전으로서 당시 회화분야의 빈번한 교류에 힘입어 우리 나라 작가들이 초대와 공모분야에 대거 참여하게 된다. 1회전에 재일 교포 작가인 곽덕준이 교육부장관상을 수상함으로서 동경 국제 판화비엔날레에 이어 판화가들이 국제적으로 진출할 수 있는 또 하나의 루트가 생긴 셈이 되었다. 이후 4회까지 이경성, 윤명로, 이일(평론가)이 차례로 국제 심사위원으로 참여하게 되는데, 2회에 김익모가 문화건설부장관상을 수상한 것을 제외하고는 3, 4회에 수상자는 없었다.

그 밖에 80년대에 기억할 만한 큰 전시회는 83년 류블리아나 미술관의 큐레이터인 지바가 직접 내한하여 작가를 선정한 〈한국 현대 판화전〉, 81년 코펜하겐의 갤러리 후셋(Gallerihuset)에서 열린 〈한국 현대 판화전〉, 86년 일본 호카이도 도립 근대미술관과 한국 국립현대미술관의 공동주최로 호카이도와 서울에서 교류형식으로 개최 전시한 〈프린트 어드벤처〉, 같은 해 시모노세키 시립미술관에서 열린 〈한일교류 현대판화전〉 등을 들 수 있겠다.

유고슬라비아의 리스바에서 개최된 〈한국 현대 판화전〉은 당시 냉전상태에서 국교가 없는 동구권에서의 전시라는데 큰 의의가 있었고 유럽에서는 유서 깊은 판화전인 류블리아나 국제 판화비엔날레에 우

리 작가들이 진출할 수 있는 길을 열게 되었다. 이 전시를 계기로 1990년 미술회관에서 〈유고슬라비아 현대 판화전〉이 열리게 되었으며, 류블리아나에서도 두 번째 〈한국 현대 판화전〉이 답례 형식으로 열리게 되었다. 이후 이론가인 이용우가 류블리아나 판화비엔날레의 심사위원, 운영위원으로 참가하게 되어 우리 작가들의 동구권 진출의 교두보 역할을 하게 되었으며, 90년대에 김승연, 정원철, 정상곤 등이 연속적으로 수상함으로서 한국 판화의 위상을 알리고 있다.

20명의 한국 판화가를 코펜하겐에 초대해서 열린 〈한국 현대 판화전〉은 애초에 코펜하겐 전시만을 계획했으나 덴마크의 주요도시를 순회하는 전시로 발전했으며, 문화교류가 없었던 북유럽에 처음으로 한국 미술을 알리는 계기가 된 전시였다.

또, 한·일교류가 계속 확대되면서 1986년 시모노세키 시립미술관에서 〈한·일교류 현대판화전〉이 양국작가 각 20명씩의 참여로 열렸으며, 일본 호카이도 도립근대미술관과 한국의 국립현대미술관이 공동 주최하여 호카이도와 서울에서 연속적으로 열린 〈프린트 어드벤처〉는 실험성과 작품의 규모면에서 판화의 새로운 얼굴을 보여준 전시였다. 설치와 첨단 매체까지 동원된 〈프린트 어드벤처〉는 전적으로 판화에 대한 새로운 사고를 개진한 전시회로서 90년대 이후 점점 판화의 개념이 확산되어 가는 징후를 보여주었다. 이경성은 호카이도 도립근대미술관에서 있었던 이 전시의 특별강연에서 판화는 복수적인 특징으로 인해 예술민주화의 앞잡이로서의 의미를 확립하는 것으로 오늘의 융성을 이룰 수 있었다고 이야기하면서 판화의 개념확산에 대해 다음과 같이 말하고 있다.

"복수성이라는 개념에 의해서 판화를 규정한다면 조각에 있어서의 복수성이나 또는 소프트웨어의 양산에 의해 늘 복수성을 갖는 비디오 아트나 컴퓨터 아트와의 관계는 어떻게 파악해야 할지… 이렇게 생각한다면 이들은 결코 간단치 않지만 반대로 그렇기 때문에 판화라는 개념이 지닌 가능성은 아직도 무한의 것이라고 할 수 있다. 얼마전 기스손야라는 작가가 동경 비엔날레에서 상을 탄 작품은 비디오 모니터를 판화화한 것이었다. 또, 오늘날 백남준과 같은 작가는 비디오 아트와 판화를 강하게 결부시켜 표현 메디아로 취급하고 있다. 즉, 판화라고 무의식적으로 불리어지는 것이 이미 고전적인 기술의 세계에서 메디아로서의 자각이 요구되는 시기에 도달한 것이다."[31]

80년대에는 우리의 미술시장이 경제발전의 가속도를 업고 점점 확대됨으로써 많은 외국 작가들의 국내전이 열리게 되었다. 더구나 판화는 운송과 전시회 개최의 편리함으로 인해 타분야의 전시회에 비해 월등하게 많은 외국 작가들의 전시가 그룹전과 개인전의 형식으로 열렸는데 조사자료에 의하면[32] 80년부터 89년까지의 10년 사이에 78회의 외국 작가들의 판화전이 조사되었다. 이렇게 빈번했던 이벤트가 판화를 알리고 붐을 조성하는데 크게 일조한 것은 사실이었지만, 내용적으로는 우리 나라의 경제호황을 틈타서 상업적 목적에서 이루어진 전시회가 많은 수를 차지하고 있었다. 소위 국제적인 보따리 장사의 손에서 나온 판화들이 가짜 시비를 불러일으키기도 했고,

31) 이경성, 〈판화가 현대미술에 끼친 영향〉,《선미술》, 1986년 29호, p.83
32) 곽남신, 〈외국작가 국내전의 문제점과 화랑의 역할〉, 한국 문화예술진흥원 예술총서 13호, 1990, p.187

작가들의 판화와 구별되는 싸구려 상업적 판화가 아무런 정보없이 작가들의 판화와 뒤섞여 구분없이 판매되었다. 이러한 전시들은 오히려 판화는 벽을 장식하는 싸구려 미술품이라는 인식을 일빈에게 심어주는 역작용을 낳기도 했다. 그러나, 그 중에는 미술관이나 제대로 된 화랑의 좋은 기획전도 다수가 포함되어 있었으며 유명작가들의 오리지널 판화를 소개함으로써 판화저변의 확대에 크게 기여하기도 했다. 워커힐 미술관의 87년 〈실험하는 현대판화―일본의 경우〉와 88년 〈실험하는 현대판화―유럽, 미국의 경우〉는 〈프린트 어드벤처〉와 맥을 같이하는 전시로서 다른 전시들이 정통적 판법의 오리지널 판화를 소개하는 전시였다면, 판화의 새로운 개념을 소개하는 흔치않은 기획이었다고 보여진다.

이러한 전시 외에도 많은 국제전과 단체전이 열렸고, 판화인구가 증가됨에 따라 여러 판화그룹들의 활동도 두드러지게 되었는데, 특히 지방에 많은 판화그룹이 결성되었으며, 서울과 격차는 있었지만 지방판화의 뿌리를 내리고 있었다. 학교별 학맥의 병폐는 지적되어야 할 사항이지만, 〈홍익판화가협회〉는 꾸준히 회원전과 지방순회전을 계속하면서 많은 홍대출신의 판화가를 배출하고 있었으며, 적지 않은 판화인을 배출한 성신여자대학교는 84년에 〈성신판화〉를 결성하고 대학원 출신의 구성원으로 지금까지 꾸준한 활동을 하고 있다. 또한 〈서울판화회〉, 〈이화판화회〉 등이 학맥 중심으로 결성되었으며 〈서울 프린트 클럽〉, 〈프린트 미디어〉 등의 그룹이 생겨났다. 70년대에 활발하게 전개되던 언론사 중심의 민전은 80년대에 큰 역할을 하지 못한 반면, 〈한국현대판화가협회〉가 81년에는 공모전을 실시하여 신진작가 발굴에 나서게 된다. 이 해에 〈한국현대판화가협회〉는 교류

전, 회원전, 공모전을 동시에 개최하는 대규모 전시회로 거듭나게 되었는데 미국, 영국, 한국의 교류전 형식으로 열린 이 전시회에 특히 영국측에서 런던왕립미술학교 출신의 50년간 작품을 전시해 영국 최고의 미술학교 출신들의 작품을 한눈에 조감할 수 있었다.

공모전은 초기의 수상자였던 박광진, 연영애, 임영길, 권성옥, 김익모, 고송화, 송중덕, 윤미란, 하정애, 정일 등 많은 신진작가들을 배출했으며, 수상자들을 판화가협회 회원으로 받아들였다. 이 공모전은 현재까지 매년 실시하고 있으며, 운영위원회 심의방식과 공모전의 수상자들을 회원으로 받아들여 현재 170명 가량의 회원으로 이루어진 대규모 협회로 발전하게 되었다.

또, 〈국전〉이 민간단체인 한국미술협회로 이관됨에 따라 새롭게 출발했던 〈한국미술대전〉은 86년 5회전부터 판화부를 신설해서 독립된 장르로서 공모를 실시함으로 판화의 위상을 높이는 한편, 중요한 신인 등용문의 역할을 하게 되었다. 86년의 첫 번째 수상자는 이인화였고 이후 강애란, 이선원, 신장식, 정미영, 강승희, 김연규 등의 수상자를 배출하며 80~90년대를 통해 활발한 활동을 하는 판화가들을 배출했다.

민중미술과 목판화

유신 이후 암울하게 이어지던 우리의 현대사는 민중미술이라는 특이한 한국적 미술상황을 만들어내게 되었다. 그나마 80년대에 위안으로 삼을 수 있었던 일은 파행적으로 전개되던 정치상황과는 달리 유래없는 경제성장이었고, 기적적인 경제성장의 배면에는 일반 서민

과 노동자 계층의 눈물겨운 희생이 그 밑거름이 되었다고 볼 수 있겠다. 이러한 시각이 정치권에 대한 민주화 투쟁과 연계되면서 노동자와 소외계층의 삶의 권리를 찾아주자는 의식이 널리 확산되었고, 일각에서는 공산주의 이데올로기적인 성격을 띠고 과격한 양상으로 전개되었다.

민중의 삶에 주목한 미술이 처음으로 얼굴을 내민 것은 앞서 언급하였듯이 〈현실과 발언〉이었으며, 그 후에 수많은 그룹, 단체들이 조직되면서 점차 그 세력을 확장해 나갔다. 그러나 민중미술운동은 〈현실과 발언〉, 〈임술년〉 등 자본주의 사회에 풍자적이고 제도권 미술에 비판적인 지적 성향의 유파와 미술의 소통방식에 주목하여 소외계층에 대한 문화운동의 성향을 지닌 그룹의 두 가지 형태로 발전하게 된다. 〈두렁〉이나 〈광주자유미술인협의회(이하 광자협으로 표기)〉가 후자의 성격을 띤 그룹들이었다. 이 그룹의 멤버들 대부분은 대학시절에 문화운동을 벌였던 사람들이었고, 여러 제조회사들의 노동조합과 관계를 가지면서 탈춤반, 연극반, 미술교실을 시도했고, 이러한 경험들을 모아서 공동벽화, 판화, 민화 등의 장르를 시민미술학교의 형태로 모색하게 된다.

목판화는 이러한 목적을 위해 아주 유용한 분야였으며, 작품을 양산해서 여러 사람이 공유할 수 있는 판화의 복수적 성향과 대중이 쉽게 다가갈 수 있는 친근한 이미지 때문에 민중미술의 작가들이 선호했던 장르 중의 하나였다. 따라서 〈두렁〉과 〈광자협〉이 시민미술학교를 통해 가장 왕성하게 작품을 생산해낸 것도 목판화였다. 또한, 민중운동에 필수적인 책자, 포스터, 전단 등에 힘있고 간결한 목판화를 주로 사용하였다.

특히, 강렬한 선과 형태로 민중의 삶과 애환, 분노를 표현했던 오윤의 목판화는 민중판화의 전형(도판73)이 되었다. 그는 40의 나이에 요절했지만 대부분 민중판화가들의 작품이 오윤의 아류이거나, 그곳에서 파생된 것이라고 볼 수 있을 만큼 그의 위치는 중요한 것이었다. 그의 판화는 해학과 민중적 신명, 한이 날카로운 칼맛을 통한 표현적인 선을 통해 형식과 내용의 탁월한 통일을 보여주고 있다. 그의 독창적인 이미지 이면에는 우리 민화, 불화, 탱화, 풍속화의 형식이 반영되어 있고, 이러한 형식을 통해 민중적 정서를 효과적으로 응축시키고 있다.

그 외에 민중미술에서 많은 목판화와 고무판화가 양산되었으나 대부분 예술로서의 형식적 요건을 갖추지 못한 것이었고 소통의 새로운 방식에 대한 의의, 또는 역사적 의미로서 평가될 수 있겠다. 그 중 작가로서 우리에게 기억될 수 있는 사람은 이철수, 홍성담 등을 들 수 있겠고, 대부분의 민중미술의 판화가 목판화임에 반해 유일하게 동판화를 제작하였던 민정기를 꼽을 수 있겠다.

이철수의 판화는 민중미술 계열에서 발간하던 책의 표지나 삽화, 포스터 등에 널리 사용되어 일반적으로 대중에게 알려진 작가인데 서민의 애환을 담은 간결한 선과 힘있는 형태의 목판화들은 오윤의 기법에 힘입은 바 크다. 그러나 그는 90년대 들어서면서 이야기를 담은 극히 절약된 선묘로 이루어진 판화로 '선(禪)판화(도판74)'라는 장르를 개척하여 대중적으로 선호도가 높은 인기작가가 되었다.

홍성담은 약간 다른 방식으로 자신의 색깔을 만든 목판화가였다. 그의 선들은 구불구불하고 해학적이며 많은 인물의 포즈가 화면을 채우는 나이브한 느낌의 판화(도판75)들이다. 삽화적 느낌이 강한

그의 판화들은 그가 이끌고 있었던 〈광자협〉이 개설한 〈시민미술학교〉에 참여했던 비미술인들에게 많은 영향(도판76)을 주었다. 이렇게 목판화 운동을 통해서 민중의 자각을 유도하고자 하는 시도는 노신(魯迅)을 중심으로 모였던 1930년대의 중국 목판화 운동이 그 모델이 되지 않았나 하는 느낌이고, 실제로 당시 이 운동에 참여했던 사람들 사이에서도 노신의 목판화 운동을 학습하는 경향이 있었다. 따라서 민중미술의 목판화는 노신과 그 주위의 목판화가들이 전형으로 삼았던 케테 콜비츠의 영향과 당시 중국 목판화가들의 영향이 엿보인다.

민정기(도판77)는 좀 독특한 경우로 〈현실과 발언〉이 결성된 초기에 에칭과 드라이 포인트로 제작된 판화들을 발표했는데, 다른 민중계열의 목판화처럼 메시지가 강한 표현적 느낌은 들지 않지만, 우울하고 음습한 느낌이 드는 삶의 어두운 구석을 독특한 이미지로 묘사했다.

1980년대의 판화 작가

1980년대 후반에서 1990년대 중반에 이르는 시기는 판화계의 대폭적인 세대교체가 이루어진 때이고 그 이전과는 비교도 되지 않을 만큼 많은 작가들이 등장하여 판화계를 풍성하게 하고 있다. 또, 포스트 모더니즘이라는 지배적 시대정신은 다양한 양식을 폭넓게 수용함으로써 고전적 양식에서 개념적 양식까지, 정통적 기법에서 첨단 매체까지 극도로 다변화된 성향의 작가들을 양산하게 되었다.

따라서 이렇게 다양한 폭을 가지고 있는 많은 작가들을 일목요연하게 언급하기는 거의 불가능한 일이고 또, 아직도 활동하고 있는 작

가들이기 때문에 주요 기획전, 국제전, 개인전 등의 빈도수를 분석하여 활동상을 점검해 보는 것으로 80년대 이후의 작가론을 대신하고자 한다.

물론, 화단의 주류적인 입장에 속해 있지 않은 작가나 과작을 하지만 좋은 작품을 발표하는 작가도 있을 수 있지만, 주요 기획전과 국제전의 출품자들은 그때그때 여러 평론가 및 전시회 기획자들의 검증을 거쳐서 선발된 것이기 때문에 참여도를 분석해 봄으로써 제한된 시기의 활동적인 작가들을 가늠해보는 한 가지 척도는 될 수 있을 것이다.

먼저 80년대 상반기에 큰 기획전이었던 〈한국 판화 드로잉 대전(국립현대미술관, 80년)〉, 〈한국 판화 대전(문예진흥원 미술회관, 81년)〉, 〈한국 현대 판화—어제와 오늘(호암미술관, 85년)〉의 판화 부문 초대작가 중 세 번 전부 초대받은 작가는 강국진, 강환섭, 권영숙, 김구림, 김봉태, 김상구, 김정자, 김태호, 김형대, 문승근, 배륭, 백금남, 서승원, 송번수, 윤명로, 이상욱, 이완호, 이항성, 장영숙, 하동철, 한운성 등 21명이었고, 김민자, 김선, 김정수, 문창식, 오세영, 이강소, 이성자, 이순만, 이은산, 조준영, 진옥선, 최종태, 홍재연, 황규백, 곽남신, 김종학, 석란희, 신지식, 최영림, 곽덕준이 두 번에 걸쳐 출품하고 있다. 한 번만 출품했던 작가는 김윤신, 김진석, 김청정, 노재황, 신현광, 심문섭, 이병용, 이세득, 이용길, 이자경, 정인전, 정찬승, 조국정, 최인수, 한기주, 한묵, 유강열, 박래현, 정규, 김상유, 김차섭, 김현실, 윤미란, 이우환, 이인화, 이일, 장화진, 정완규, 전년일이었다.

분포를 살펴보면 김상구, 하동철, 백금남, 이완호, 이순만, 홍재

연, 신지식, 곽남신, 이은산, 문창식 등이 80년대 상반기에 활발한 활동을 하고 있는 새로운 얼굴임을 알 수 있다. 또 백금남, 이순만, 조준영, 신지식 등 디자인에 종사하는 작가들의 판화가로서의 활동도 흥미롭다. 한 번만 출품한 작가들 중 상당수는 판화작업을 지속적으로 하고 있다고 볼 수 없는 작가들이지만 한묵, 유강열, 박래현, 정규, 김상유, 김차섭, 김현실, 윤미란, 이우환, 이인화, 이일, 장화진, 정완규 등 몇몇 작고 작가, 원로 작가, 외국 체류 작가 또는 새롭게 등장한 세대들이 포함되어 있었다.

다음으로 80년부터 92년, 기획이 종료될 때까지 여섯 번에 걸친 〈서울 국제 판화비엔날레〉와 〈한미 판화 드로잉 교류전(샌프란시스코, 83년)〉, 〈한일 판화교류전(시모노세키 시립미술관, 86년)〉, 〈프린트 어드벤처(호카이도 도립미술관, 86년)〉, 〈한국 현대 판화전(유고 리스바, 83년)〉, 〈한국 현대 판화전(코펜하겐, 81년)〉 등 11건의 국제적인 전시회를 분석해 보면 좀더 젊은 세대의 신진작가들을 만날 수 있다.

먼저 7회 이상 출품한 작가는 김태호, 김형대, 김상구, 서승원, 윤명로, 장영숙, 이인화, 장화진, 한운성이었고, 5회 출품자는 김봉태, 신지식, 하동철, 곽남신, 이상욱을 들 수 있겠다. 4회는 백금남, 석란희, 윤미란, 3회는 권영숙, 송번수, 진옥선, 김차섭, 임영길, 김영철, 이완호, 홍재연, 지석철 2회 출품자는 강국진, 곽덕준, 박광진, 김상유, 황규백, 이선원, 김구림, 손철호, 정미영, 이은산, 강애란, 정일(도판83)이었다. 앞서 언급된 김상구, 하동철, 백금남, 곽남신, 신지식, 이완호, 홍재연 등은 여전히 국제전에도 활발한 참여를 하고 있으며 이인화, 윤미란, 임영길, 지석철(도판82) 등이 앞의 기획전

(도판 83) 정일, 「Communication Ⅱ」, 석판화, 27×27cm

(도판 84) 이영애, 「Wind Beneath my wings 95-1」, 1995년, 에칭·아콰틴트, 117×162cm

(도판 85) 구자현, 「造化 속에서」 1995년, 석판화, 137×201cm

SEOUL

PRINT ART FAIR

서울판화미술제

3.25-4.5.95

예술의 전당 한가람미술관

주최: 한국판화미술진흥회, 예술의 전당 후원: 문화체육부, 신경그룹, '95미술의해조직위원회

(도판 86)
〈서울판화미술제〉
창립행사 팜플렛 표지,
1995년

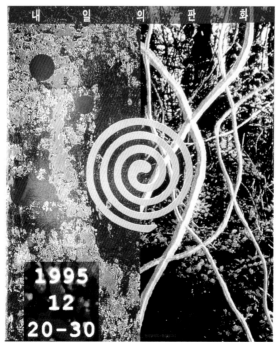

(도판 87)
〈내일의 판화〉
첫회 팜플렛 표지,
1995년

(도판 88) 김용식, 「영원과 한계」, 1995년, 석판화, 100×80cm

(도판 89) 송대섭, 「갯벌」, 1996년, 혼합기법, 100×200cm

(도판 90) 곽남신, 「구멍 – 들꽃」, 1999년, 아콰틴트, 60×60cm

(도판 91) 강애란, 「Reality & Virtual Reality Ⅳ」, 1999년, 컴퓨터출력, 설치, 240×264cm

(도판 93) 김승연, 「Night Landscape-9406」, 1994년, 메조틴트, 45×60cm

(도판 94) 정원철, 「대석리 사람들 05」, 1995년, 리놀륨판화, 160×120cm

(도판 95) 오이량, 「존재-점, V. B」, 1998년, 에칭, 90×60cm

(도판 96) 강승희, 「DAY BREAK-9591」, 1995년, 에칭·아콰틴트, 50×70cm

(도판 97) 신장식, 「아리랑-기쁜 날」, 1993년, 목판, 76×102cm

(도판 98) 정상곤, 「발산-현상」, 1997년, 디지털프린트, 190×130cm

(도판 99) 김익모, 「몽상적 풍경 9852」, 1998년, 목판

(도판 100) 서정희, 「생명-국화」, 1999년, 플렉시글라스에 스크린판화

(도판 101) 황용진, 「A HUMAN 92802」, 석판화, 100×70cm

과 다른 분포를 보이며 활발한 활동을 하는 새로운 작가군이다.

한 번 출품한 작가들 중에는 90년대에 주역이 된 더욱 새로운 작가층을 만날 수 있는데 문창식, 이재호, 강준, 오이량, 정상곤, 황용진, 강승희, 김승연, 윤동천, 박광열, 김익모, 이상조 들이 그들이고 대부분의 출품 시기가 80년대 말에서 90년 초에 몰려 있다.

또 조사된 152건의 개인전을 대상으로 이 기간 중 가장 많은 전시회를 개최한 작가는 김상구(도판78), 이목일, 박광열로 4회의 전시회를 열고 있다. 3회를 개최한 작가는 석란희, 황규백이었고 장영숙, 이인화(도판80), 김태호, 하동철(도판81), 배상하, 곽계정, 이성자, 정일, 홍재연(도판79), 곽남신, 이영애(도판84) 등이 2회의 개인전을 열었다. 한 번의 개인전이 기록되어 있지만 그 중에서 지속적으로 판화 작업을 하고 있는 새로운 작가들은 양주혜, 구자현(도판85), 고송화, 안정민, 정원철, 송대섭, 정신공, 강애란, 윤효준, 송심이, 김익모, 김한국, 정연희, 박광진, 최미아, 이상조, 임순, 유병호, 서상환, 신경희, 신장식 등과 요절함으로서 유일한 개인전이 된 오윤이 있었다. 이러한 자료를 통해 알 수 있듯이 80년대 후반은 우리 나라 판화계의 대폭적인 세대교체가 이루어지고 있는 시기라고 볼 수 있겠다.

6. 변모하는 판화 – 1990년대

새로운 매체의 확산과 설치미술 – 비엔날레 신드롬

90년대 이후는 우리 미술이 커다란 변화를 겪은 시기였다. 88 서울 올림픽 이후 90년대 초까지의 경제 호황에 힘입은 국제화, 비디오, 영상, 컴퓨터, 사진 등 뉴미디어의 급속한 확산, 설치미술의 강세와 회화의 쇠퇴, IMF 사태로 인한 화랑가의 위축, 글로벌리즘의 기치 아래 급속도로 번져가는 비엔날레 신드롬 등이 그러한 변화의 주된 내용이었고 강력한 이슈로 기록될 만한 미술 운동은 더 이상 존재하지 않았다고 볼 수 있겠다. 사실 전 세계적으로도 신표현주의 이후 포스터모던의 담론이 확산되면서 주도적인 미술운동은 소멸된 상태였고 미술내적인 담론보다 사회와의 연관성이나 인문학적 담론을 담은 모호한 내용주의가 큰 흐름을 이루고 있다. 또 비엔날레 중심의 미술판은 전시 기획자와 큐레이터를 권력 구조의 중심에 올려 놓았으며 개별적인 작품보다도 오히려 전시의 개념을 중요시하는 경향이 지배적 흐름이 되었다.

우리 미술이 90년대에 가장 큰 도약을 성취한 것은 국제 사회의 네트워크에 편승할 수 있었던 것이었다. 올림픽이 열리면서 유명 평론가, 큐레이터들의 방한이 빈번해졌고 우리 작가들의 해외 진출 폭도 넓어졌으며 구미 각국에서 잘 나가는 작가들의 방한러시가 이루어졌다. 이것은 우리 나라의 경제규모가 커지면서 때마침 미국과 유럽 경기의 불황으로 한국 시장이 크게 부각되었기 때문이고 재벌 그룹과 상업화랑들의 무분별한 외국작품 구입도 구미 작가와 화상들의 호기

심을 자극하는 계기가 되었다. 유럽과 미국 시장에서 "한국 딜러들은 봉이다" 하는 농담이 오고갈 정도로 그들은 외국 작품을 고가로 사들였고 그것을 더욱 고가로 한국 고객에게 판매함으로써 화상들은 엄청난 이익을 얻게 되었다. 따라서 화랑 중심의 미술계 구도가 90년대 초반에 서서히 자리를 잡아가기 시작했으며 화랑들도 구미 각국의 아트페어에 적극 참여함으로써 세계의 미술 시장에 얼굴을 내밀기 시작했다. 그러나 90년대 상반기부터 시작된 경기 불안과 97년 IMF 사태로 이러한 화단의 장밋빛 설계는 일거에 무너지기 시작했으며 큰 화랑들도 문을 닫거나 규모를 축소하게 되었다. 화랑의 거래는 거의 중단되었고 화랑을 중심으로 움직이던 미술계가 비엔날레라는 새로운 권력구조에 그 중심축을 옮겨놓게 되었다. 사실 비엔날레라는 국제전 형식이 새로운 것은 아니었다. 베니스 비엔날레가 그 유구한 역사를 자랑한다면 이 늙고 활력을 잃어가는 비엔날레에 대한 대안으로 파리의 35세 미만 청년 비엔날레가 60, 70년대에 주요 이슈를 형성했고 70, 80년대에는 카셀 도큐멘타가 세계 미술의 핵이 되기도 했다. 유럽 중심의 비엔날레에 대항해서 상파울로 비엔날레가 제3세계의 비엔날레로 그 기치를 높인 적도 있었다. 그러나 80년대 중반쯤 와서는 모든 비엔날레가 특별한 이슈 없이 지리멸렬한 물량주의의 공허한 담론만을 재생산함으로써 비엔날레 무용론이 팽배하기도 했다. 하지만 90년대 중반 이후는 글로벌리즘, 신자유주의 경제 등의 논리로 인해 지구촌 문화가 강조되면서 비엔날레는 다시 새로운 대안으로 각광받기 시작했다. 카셀은 여전히 세계화 담론의 중심축 역할을 하고 있었고 베니스 비엔날레도 새롭게 체제를 정비하고 거듭나고 있었다. 또한 전 세계적으로 우후죽순처럼 비엔날레 설

립붐이 이루어져 현재 전 세계에 크고 작은 것을 합쳐서 120여 개의 비엔날레가 존재하고 있다고 한다. 이러한 현상은 작가들의 잦은 이동과 여러 지역 큐레이터들의 이합집산을 빈번하게 했고 유목주이라는 새로운 용어로 글로벌리즘의 이상을 구축하려고 했다. 그러나 이러한 경향이 미술문화의 세계화에 꼭 긍정적인 역할을 한 것만은 아니었다. 이용우는 비엔날레의 새로운 문화창출에 대한 긍정적인 면을 열거하면서 아래와 같은 문제점을 지적하고 있다.[33]

"이러한 아름다운 기여에도 불구하고 오늘날의 비엔날레 열병을 긍정적인 시각에서 구체적으로 열거하는 데는 한계가 따른다. 그것은 전 세계 비엔날레가 거의 공통적으로 보여주는 본질적 문제들, 이를테면 각 비엔날레가 담고 있는 전시 문맥이 그 치열한 경쟁의식에 비해서 서로 구별되지 않는 유니폼 문화를 생산하고 있다는 문제가 건강한 비엔날레 문화를 가꾸는데 제한을 부른다. 그리고 비엔날레의 대중적 인기도와 예술계의 과열로 인하여 본래의 목적에서 벗어나 지나치게 비대해지고 권력구조화 되는 문제가 집중적으로 거론된다. 비엔날레의 생산라인이 할리우드의 블록버스터 스타일의 물량주의와 대중적 인기에 영합하는 것과 비슷하다는 문제가 또한 본질을 흐리게 한다."

우리 나라도 96년 광주 비엔날레의 설립으로 비엔날레 문화에 동참해 아시아 미술의 중심지로서 기치를 내걸었으며 그후 서울시의

33) 이용우, 〈비엔날레의 농번기와 그 빈약한 수확률〉, 《월간미술》, 2001년 4월, p. 170

〈미디어 시티 2000〉, 〈부산 국제 아트 페스티벌〉 등 여러 개의 대규모 국제전이 연이어 기획되었다. 광주 비엔날레는 화랑주도의 국제화가 주춤하던 시기에 외국의 전시 기획자들과의 연계를 이어갔으며 베니스 비엔날레의 한국관 설립과 함께 3회 연속 특별상 수상(전수천, 강익중, 이불)은 비엔날레 신드롬을 더욱 가속화시키는 동기가 되었다. 이러한 대규모 국제전들을 통해 비디오, 영상, 컴퓨터, 사진 등의 뉴미디어 미술이 급속하게 확산되면서 컴퓨터 인터렉티브, 디지털 이미지, 영상애니메이션 등 새로운 테크놀로지가 속속 미술로 편입, 장르 파괴, 퓨전 아트 등이 새로운 영역을 확보하고 설치, 퍼포먼스 등이 초강세를 띠면서 80년대까지 주류를 이루던 평면회화가 거의 존폐가 논의될 만큼 위축되었다.

판화도 경제불황으로 인한 시장의 축소, 평면의 몰락과 같은 운명을 걸으면서 심하게 위축되었다. 더구나 경기 호황 때 판화의 밝은 미래를 꿈꾸며 논의되던 판화 미술제가 95년 출범했지만 IMF 사태로 말미암아 곧 운영에 어려움을 겪게 되었으며 아직까지도 활로를 찾지 못하고 명맥을 이어오고 있다.

이러한 상황 속에서도 판화는 뉴미디어가 갖는 복수성과 맞물려 새로운 미디어로 영역을 넓혀가기 시작했으며 캐스팅, 모울딩 등 조각의 방법은 물론이고 설치의 형식으로까지 그 방법을 확산시켜 나갔다. 이러한 경향은 젊은 판화가들이 95년 시작해서 97년까지 3회에 걸쳐 대규모 이벤트를 벌렸던 〈내일의 판화〉에서 표면화되었고 현재의 상황과 미래의 판화에 대한 진지한 모색이 이루어졌다.

또한 90년대에는 해외의 중요한 판화비엔날레, 트리엔날레 등 대규모 국제전에서 젊은 작가와 중견 미술인이 대거 수상을 기록함으

로써 판화 또한 진정한 글로벌 시대를 열어간 시기였다. 그러나 이런 가운데서도 위작 판화와 오리지널 판화의 개념에 대한 혼란으로 곳곳에서 유통의 시시비비가 벌여졌고 이것은 우리 미술계가 아직 판화 유통의 ABC 조차 제대로 갖추지 않았음을 보여주는 사례로 기록되었다. 이에 〈한국현대판화가협회〉는 1997년 오리지널 판화의 정의를 공표하였다. 이것은 우리 판화의 지적 성장과 판화 유통의 질서를 확립하는 데 꼭 필요한 조치였지만 이미 판화는 오리지널 판화 개념의 한계를 넘어서 그 영역을 무한히 넓혀가고 있었다.

〈한국 현대판화 40년전〉과 〈판화미술제〉, 주요 기획전

90년대 초반의 가장 중요한 이벤트는 국립현대미술관이 기획한 〈한국현대판화 40년전〉이었다. 우리 나라 현대 판화의 도입기인 1950년대부터 1990년 초까지를 망라한 이 전시회에는 전 장(場)까지 언급되었던 작가 중 97명의 작품 143점이 전시되었다. 또한 윤명로의 연대기적인 약사와 한국 현대 판화 연표가 실려 있어서 거의 정리되지 않았던 우리 현대 판화의 역사를 정리한다는 의미있는 전시회였고 본고도 윤명로의 기술과 연대표에 상당 부문 도움 받은 바 크다. 아울러 약진하고 있는 판화예술을 현대 미술의 중요한 장르로서 공인했다는데 의의를 둘 수 있겠다.

IMF의 터널을 지난 1999년 국립현대미술관은 다시 한 번 비중있는 판화전을 기획한 바 있는데 〈한국 현대판화 스페인 순회전〉이라는 제목으로 스페인에 한국 판화의 흐름을 소개한 것이 그것이었다. 초기에 활약했던 원로로부터 30대에 이르는 비중있는 판화 작가 26명

의 작품 52점을 선발하여 출품작 중 상당 수를 컬렉션함으로써 거의 전무하다시피했던 판화예술을 국립현대미술관의 소장품 목록에 올리게 된다.

그 밖에 주요 기획전으로는 서울시립미술관이 159명의 판화가를 초대한 대규모 전시회인 〈서울 현대 판화대전〉을 92년에 기획했고 서울신문사가 97년에 〈서울 현대 판화 초대전〉이라는 타이틀로 25명의 중견 작가를 초대하여 기획전을 열었다. 또 2000년에는 대전시립미술관이 개관 기념으로 〈한국 판화의 전개와 변모〉를 기획하여 69명의 대작을 전시했고 같은 해 청주에서는 인쇄출판박람회를 기념하여 157명의 판화 작가를 참여시켜 〈현대 판화 위상전〉을 열었는데 이 전시회에는 처음으로 충북, 경남, 광주, 대구, 대전, 부산, 울산, 인천, 전북, 제주 등 지방의 판화협회 회원이 초대되어 일부 서울 작가들과 합동전을 갖게 되었다. 이것은 서울 중심으로 짜여져 있던 작가 분포가 전국적으로 확산되어가고 있음을 보여준 색다른 이벤트였다.

외국과의 교류전으로 1992년의 〈한일 현대판화 교류전〉, 1994년 〈수원—아사히카와시 교류전〉, 1998년에 〈한국현대판화가협회〉가 개최한 호주와의 교류전 등을 들 수 있겠다. 〈한일 현대판화 교류전〉은 신세계 미술관이 기획한 전시로 서울과 나고야에서 번갈아 열렸고 94년의 〈수원—아사히카와시 교류전〉은 일본 愛知縣미술관에서 열렸으며 수원시와 아사히카와시와의 교류전이었으나 한국측은 수원시의 작가뿐만 아니라 서울 지역의 작가를 주축으로 선발했다. 또 호주와의 교류전은 〈한국현대판화가협회〉가 30주년을 기념하여 호주 판화가 50명을 초대하여 서울시립미술관에서 합동전을 연 것인데 2000년에

는 한국 작가를 선발하여 멜버른에서 답례전을 개최하였다. 〈유고슬라비아 현대 판화전〉도 1990년 미술회관에서 큰 규모로 열렸는데 다음 해 〈한국 현대 판화전〉이 교환형식으로 류블리아나 국제 판화예술센터에서 개최되었다. 이러한 교류를 통해 우리 작가들이 유럽 지역에서 권위를 인정받고 있는 류블리아나 판화비엔날레에 참가할 길이 열리게 되었으며 평론가 이용우는 몇 차례 심사위원과 커미셔너로 참가하여 우리 작가들의 수상에 큰 역할을 하게 된다.

이런 가운데 서울시립미술관은 해마다 열리는 〈서울 현대미술 초대전〉에 판화 부문을 두고 꾸준히 원로, 중견 작가들을 초대하여 전시회를 열고 있었으며, 〈한국현대판화가협회〉, 〈홍익판화가협회〉, 〈성신판화회〉, 〈서울 프린트 클럽〉, 〈이화판화회〉 등이 꾸준히 활동을 계속하고 있었다.

그러나 다른 무엇보다도 1990년대에 가장 중요한 사건은 〈서울 판화 미술제(도판86)〉의 출범이었다. 드디어 1995년에 〈판화 진흥회〉가 결성되고 세계적인 판화유통망 구축을 염두에 두고 판화 미술제가 57개 국내·외 화랑, 공방과 유관업체의 참여로 예술의전당에서 막을 연 것이다. 이것은 여타 장르에 비해 자리잡지 못했던 판화 유통을 바로 잡기 위한 시도였고 아울러 판화의 질적, 양적 도약을 목표로 한 것이었다. 판화 미술제의 태동에는 판화가 김상구의 헌신적인 노력이 있었고, 그가 판화 미술제의 설립에 그렇게 열성을 보인 것은 프랑스의 판화 아트페어인 〈SAGA〉를 보고 우리 판화의 발전을 위한 모델로 삼았기 때문이었다.

첫 회에는 각 화랑의 부스도 수준 높은 작품을 들고 나왔고 특별전으로 마련한 40세 이하 작가 54명의 작품을 전시한 선정 작가전도

젊은 판화가를 지원한다는 본래의 취지에 걸맞게 알찬 내용으로 꾸며졌다. 그러나 곧 이어 경제불황과 IMF 사태로 인하여 판화 미술제는 어려움을 겪게 되고 본래의 취지와 의욕이 상당히 꺾인 채로 현재까지 운영되고 있다. 그러나 아직 판화의 ABC가 제대로 자리를 잡지 못하고 판화 인구가 일천한 한국에서 이러한 아트페어를 만들었다는 사실은 대단한 일이었고 본래의 목적에 걸맞게 운영된다면 우리 판화 발전에 커다란 기여를 할 수 있음은 분명한 사실이다.

또한 〈서울판화미술제〉를 운영하는 모체인 〈판화미술 진흥회〉는 96년에 '벨트(Belt)'라는 신인 발굴 시스템을 만들고 97년 서울판화미술제에 이들을 데뷔시켰다. 공보 방식은 1, 2차 심사를 통해 5-6명의 신인을 선발한 후 각자 화랑을 제공하여 개인전을 개최한 뒤 여기서 최종적으로 2명의 수상자를 결정하는 방식이었다. 2명의 선정작가는 판화 미술제의 부스를 제공받았다. 이것은 이제까지의 공모전 관행으로 볼 때 획기적인 것으로 여타의 신인 공모전이 한두 개의 작품을 보고 수상자를 결정하고 상금을 제공하는 데 그치는 것에 비해서 작가의 작품 세계와 의도를 총체적으로 점검한 후 몇 번의 단계를 거쳐 선발하고 선발 후에도 화상들과의 커넥션을 통해 실질적으로 미술시장에 데뷔시킬 수 있다는 이점이 있었다.

판화개념의 확산과 〈내일의 판화〉

90년대 들어서 뉴미디어와 설치미술이 크게 강세를 보이기 시작함으로써 판화도 다양한 미디어의 테크놀로지를 받아들이거나 아예 새로운 미디어 자체를 판화 개념으로 포함시키는 경향이 곳곳에서 나

타나기 시작했다. 또 설치미술의 한 방편으로 판화 매체를 이용하는 사례가 늘어났다. 물론 판화의 정통적 방법들을 무시하고 유행적인 상황에 따라 방만한 실험만을 일삼는 경향도 있었지만 판화 영역의 확대, 개념의 검증, 판화기법의 창의적 응용 등을 통해 현대미술의 다른 장르와 발전적 조우를 꾀한다면 회의적인 방향으로 생각할 필요가 없음은 물론이다.

판화개념의 확장은 찍는다는 문제와 복수 제작에 대한 문제의 두 가지 실험으로 이루어져 왔다. 모노타입은 찍는다는 관점이 강조되고 에디션의 문제는 무시된 경우이다. 또 판의 영역을 확대하면서 저부조 형태인 엠보싱, 조각의 방법인 캐스팅, 모울딩 등도 찍어낸다는 개념에 포함시킬 수 있겠다. 반면 복수제작의 영역에서 볼 때는 복제할 수 있는 모든 것을 판화의 영역으로 간주할 수 있다. 복사, 디지털 이미지와 컴퓨터 프린트, 필름, 옵셋인쇄, 청사진, 심지어는 대량 생산되는 공산품까지도 판화의 영역으로 생각하는 작가도 생겨나고 있다. 사실 형성된 고정관념이라는 것은 항상 창의적인 예술가들에 의해 깨트려지게 마련이고 그 때마다 예술은 그 한계를 넓혀왔다. 이것까지가 판화고 이것은 판화가 아니다 라는 개념보다는 새로운 예술 형태를 보여주기 위해 여러 미디어와 폭넓은 개념을 효율적으로 사용하는 예술가에게 관대해야 할 것이다.

윤동천은 〈현대 판화의 위상과 전망〉이라는 글에서 판화의 가까운 미래를 전망하며 이러한 현상에 관해 다음과 같이 언급하고 있다.[34]

34) 윤동천, 〈현대판화의 위상과 전망〉,《월간미술》, 1993년 6월호.

"뻔한 결론이지만 점차 기계적 이미지, 새로운 미디어를 채용하는 젊은 작가군이 늘어날 것이고, 그럴수록 점점 더 기존의 손에 의한 작업의 의의가 상대적으로 존중될 것이다. …(중략)… 기능(기술)에서 예술로의 이행 과정이 필연적이었듯이 필연적으로 판화 혹은 새로운 미디어의 요구와 필요성에 의해 테크놀로지도 발전할 것이다. 테크놀로지가 발달하면 할수록 예술로서의 새로운 미디어가 창출될 것이고 그만큼 판화의 영역은 넓어지고 깊어질 것이다. 때문에 나에게 있어 판화는 아직도 여전히 '새로운 시각 매체'이다."

그러나 우리 나라는 아직 정통 판화의 개념에 대한 이해와 오리지널한 판화를 제대로 찍어낼 만한 기술적 노하우조차 부족한 상태이다. 따라서 우리는 이러한 전통판화를 육성함과 동시에 새로운 판화 개념에 대한 실험적 양상을 수용해야 하는 이중고에 시달리고 있다고 볼 수 있겠다. 우리 현실에 대한 이러한 고민을 해결해 보고자 시도한 판화운동이 1995년 시작된 〈내일의 판화〉(인사, 종로 갤러리 전관)였으며 1997년까지 3회의 규모 큰 시위성 전시회를 통해서 젊은 세대에게 상당한 영향력(도판87)을 미치게 된다. 사실 이 전시회의 운영위원들은 현재 판화계에서 활발하게 활동하는 40대의 작가들이 주축을 이루고 있었으며, 전원이 대학에서 미술교육을 담당하고 있는 교수들이었으므로 차세대의 판화를 만들어간다는 계몽적, 또는 교육적 의도가 강한 전시회였다. 강애란(도판91), 김용식(도판88), 박광열(도판102), 송대섭(도판89), 서정희(도판100), 윤동천(도판104), 황용진(도판101), 곽남신(도판90) 등의 작가와 정영목, 윤익영 등 평론가가 포함되었고 이 전시의 운영진(3회에서는 정원철과

정상곤이 가세했다)은 지속된 토론을 통해 매번 전시의 개념을 설정했으며, 95년에는 정통판화와 실험성을 수용하되 에디션을 낼 수 있는 작품, 96년에는 100호를 기준으로 한 대형판화, 97년에는 확장된 개념의 판화로 방향을 잡고 전시의도에 맞는 젊은 작가들을 초대함으로써 우리 판화의 해결과제를 짚어보려 했다. 90년대 초반부터 경기상승을 타고 판화붐이 조성되면서 그것을 상업적 수단으로만 바라보는 시각이 지배적이었고 무분별한 첨단매체의 동원이나 입체물로의 확대가 유행하는 상황 속에서 어떻게 하면 우리 판화의 정통성을 확보하고 질적인 향상을 이룰 수 있을까 하는 것이 이 전시의 본래 목적이었지만 젊은 세대에 미친 표면적인 영향은 판화의 대형화와 판화개념의 확장이었다.

1999년 이 전시의 운영위원들이 상 갤러리의 도움으로 개최한 〈오프 프린트(off Print)〉는 내일의 판화전의 마무리 같은 성격의 전시회였다. 작가가 부스 하나씩을 배정받은 대형전시였는데 전시의 성향은 컴퓨터, 사진, 설치 등의 방법이 포함된 실험적 양상으로 이미 판화의 개념이라기보다 큰 카테고리의 미술로서 논의되어야 마땅한 것이었고 장르의 구분은 의미가 없는 것이었다. 박영택은 1997년의 마지막 전시 카탈로그에 〈내일의 판화전〉을 다음과 같이 정리하고 있다

"판화의 독자적인 표현 양식과 영역 확보를 위해 1995년 첫 회를 치룬 〈내일의 판화전〉이 올해로 3회 째를 맞이하면서 그 시한적 전시의 삶을 마감한다. 겨우 3회로 그치는 아쉬움이 있지만 또한, 그 시기에 있어 때늦은 감이 있지만 이 모임은 각기 매회 나름의 판화에 대한 고민과 확장에 부심한 심정들을 전시형태로 꾸미고 작가들을

섭외하고 스스로가 자신들의 안타깝고 절박한 아쉬움을 토로하는 장을 빌여갔다고 보여진다. 판화의 현대적 모색과 표현의 고유성이란 두 측면을 함께 추구하고자 했던 이들은 사실 그 발상자체가 모순되기는 하다. 탈장르는 기존 장르개념을 불식하고 통합적 차원으로 넘어가 그 장르의 개별성과 특수성을 지워나가는 것이라면 이들에게 있어 오늘날 우리의 판화란 사실 그 판화에 대한 올바른 장르 개념조차 제대로 이해되고 있지 못한 상황에서 탈장르적 상황을 함께 맞이해야 하는 그런 모호함을 지닐 수밖에 없었다는 생각이다. 따라서 두 가지를 동시에 아우를 수 밖에 없다고 보여진다. 그렇지만 그것이 우리 판화계의 초상이고 실정임을 부인할 수 없을 것이다. …(중략)… 이제는 좁은 의미의 심미적인 것에 국한하는 것이 아니라 넓은 의미에서 시각적 이미지를 통한 전달로 '미술/판화'를 인식하는 것이 중요하리라고 보여진다."

판화저널과 출판물

90년대의 양대 이벤트였던 〈서울 판화미술제〉와 〈내일의 판화〉는 판화의 발전을 위해서 전문지의 발간이 필수적이라는 생각으로 《판화저널》의 창간을 시도했다. 진흥회는 95년 〈판화미술제〉의 개최와 더불어 《판화》라는 무크지를 발간했으나 2회까지 발간하고 중단하였다. 또 내일의 판화도 95년 창립전을 개최하면서 《프린트 비전》을 창간하고 의욕적인 규모의 잡지를 발간(도판92)하였다. 그러나 역시 경제적 어려움과 저변의 빈약함으로 인해 더 이상 이어가지 못했다.

한운성이 77년 《판화세계》를 발간한 이후 10년 후쯤인 88년 홍대

와 추계예대의 판화과가 설립되었고 좀더 전문적인 기법서가 요구되었다. 따라서 90년대 초에는 몇몇 기법서가 발간되었고 판화기법의 전문화에 기여하게 된다. 프랑스의 오래된 《판화용어사전》과 기법책인 《판화(L'éstampe)》를 번안하여 합본한 《판화예술의 세계》는 서승원의 감수로 5권짜리 방대한 전집으로 발간되었다. 또 곽남신의 두 권짜리 역사, 기법서인 《동판화와 목판화》, 《석판화와 스크린 판화》가 출간되었으며 간단한 기법책으로는 구자현의 《판화》가 출판되었다. 또 이즈음에 《세계의 판화》, 《한국의 판화》 등 화집류가 출판되었고 미술시대가 발간했던 《현대미술 작가선집－판화 작가편》은 판화가 24명의 평론과 작품사진을 게재한 작가별 모음집이었다. 〈한국현대판화가협회〉는 96년 전시 대신 《96 한국 현대판화》라는 연감을 만들어 배포하기도 했는데 판화연감은 이 때가 처음이었다. 이러한 모든 것이 판화 강국인 일본의 전문 잡지, 기법, 역사, 화집, 연감 등의 출판수준에 비하면 아직은 걸음마 수준이라고 볼 수 있겠지만, 여건과 저변이 확보되지 않은 상태에서 경제적 어려움을 겪으면서 만들어낸 귀중한 시도들이라고 볼 수 있겠다.

오리지널 판화개념의 대두

우리 판화가 80년대에 기하급수적인 양적팽창을 이루었다고 하나 서구 판화의 근대적 개념인 오리지널 판화의 정의가 정립되고 판화의 유통과정에 대한 논의가 이루어진 것은 최근의 일이었다. 이미 다른 여러 나라의 권위있는 단체에서 발표한 오리지널 판화의 정의를 참고하여 〈한국현대판화가협회〉가 우리 나름의 오리지널 판화의 정

의를 발표한 것은 1997년으로 바로 어제의 일이었다. 이것은 누차 판화의 위작시비와 오리지널 판화에 대한 분쟁이 여러 차례 법정까지 비화된 이후의 일이었다. 80년대초 김구림 공방의 기계 메커니즘을 이용한 판화 90년대 환기 화운데이션의 김환기 사후 판화, 오윤의 사후판화, 그리고 갤러리 서미의 위작시비 등 판화에 대한 심심치 않은 파동들이 아직까지도 판화에 대한 개념을 일반 화랑과 작가, 큐레이터까지도 정확하게 갖고 있지 못하다는 것을 말해주고 있다. 이러한 시시비비를 통해 오리지널 판화가 무엇이냐 하는 기본개념의 필요성이 대두되었고, 〈현대판화가협회〉의 조치는 이러한 필요에 응한 것이다.

앞서 언급한 바와 같이 현대 판화 도입기의 우리 판화가들은 복수 예술의 개념보다 여러 다양한 메커니즘을 이용한 판화의 표현방식에 더 흥미를 느꼈으며 판화를 매체의 확장으로만 생각했다. 더구나 공방과 서구적 판화유통 시스템이 전무했던 우리 미술계로서는 당연한 귀결이었다. 따라서 작가는 판 제작부터 프린팅까지 모든 과정을 혼자서 해야 하는 수공적 단계에 머물러 있었기 때문에 소량을 찍을 수밖에 없는 상태였다. 더구나, 프레스나 기타 부대장비, 재료 등이 절대 부족한 상태에서 많은 부분을 비슷한 대용품으로 제작해야 하는 어려움으로 인해 판화의 제작은 일품회화보다 더욱 많은 공정과정을 요하게 된다. 따라서 정식으로 판화의 수주를 받는 상업적 공방이 생기는 80년대 말까지는 에디션의 개념이 전무했다고 볼 수 있다. 물론 일부 작가들이 소량의 에디션을 찍고 판을 파기하는 국제적 룰을 지켜서 작업하기도 했지만, 대부분의 작가, 화랑, 미술관 등에서도 이러한 문제에 별 신경을 쓰지 않았다. 더구나 작품의 유통과정과 개

념이 제대로 정비되어 있지 않았으니 작품의 가격도 천차만별이었다. 아래와 같은 일화는 80년 당시의 판화유통의 허술함을 대변해주고 있다.

"국내의 판화가들은 대체로 유화와 판화를 겸하고 있는 게 상례다. 한 화상은 "판화의 적정가는 그 작가의 유화 호당 가격의 1/20로 계산해 이를 크기에 따라 적용시키고 있다."라고 말한다. 그렇게 계산해볼 때 가령 호당 가격이 30만원이라 하고 판화의 크기를 유화 호수로 계산해 3호 정도라면 약 5만원선이 된다. 물론, 한판을 20~30매 찍었을 경우이고, 액자를 계산하지 않았을 때이다."[35]

판화의 가격이 작품의 질, 작가의 유명도, 판종, 에디션, 작품크기, 기법 등을 감안한 시장원리에 의해 결정되고 있는 서구적 모델의 유통질서에 비해 터무니 없을 정도라고 할 수 있는 수준이었다.

오리지널 판화에 입각한 유통질서의 확립을 시도한 최초의 화랑은 신세계 화랑이었다. 1990년 이 화랑에서는 처음으로 한운성, 하동철, 최미아, 정상곤, 이선원, 윤동천, 신장식, 송대섭, 박동윤, 박광열, 김상구, 김봉태, 곽남신, 고길천, 강애란, 강승희 등 16명의 작가를 초대하여 장석태공방에서 50장의 에디션을 만든 후 각 작가에게 판권료를 지불하고 판권을 화랑이 소유했다. 'Edition 50 – 생활속의 판화'라는 부제가 붙은 이 전시는 서구적 개념의 판화유통을 시도한 최초의 기획이었고, 그후 공방을 이용한 판화유통의 선례가 되었다. 92년 갤러리 고도에서 9명의 작가를 초대해서 기획한 전시도

35) 박영남, 〈판화시장은 왜 고민하고 있는가〉, 《계간미술》, 1980년 겨울호, p. 113

(도판 102) 박광열, 「공간의 기억」, 1992년, 혼합기법, 100×70cm

(도판 103) 안정민, 「심신 산천에 백도라지」, 1996년, 목판, 117×232.8cm

(도판 104) 윤동천, 「주는 말(부분)」, 1995년, 혼합기법

(도판 105) 김종억, 「내소사」,
1998년, 목판, 128×37cm

(도판 106) 박상수, 「기원-동시성」, 1998년, 에칭·아콰틴트, 30×85cm

(도판 107) 박정호, 「4월 Ⅲ」, 1998년, 메조틴트, 20×50cm

(도판 108) 박영근, 「만찬」, 1998년, 목판, 160×130cm

(도판 109) 양만기, 「DARWIN-설악 38」, 1995년, J.Print, 30×50×20cm

(도판 110) 백승관, 「Misty-Shade of Evolution」, 1996년, 포토에칭·아콰틴트, 82×200cm

(도판 111) 유희경, 「Page 32」, 2000년, 석판, 200×88cm

(도판 112) 정환선, 「출근」, 석판화, 98×200cm

(도판 113) 서희선, 「SPACE」, 1994년, 석판화

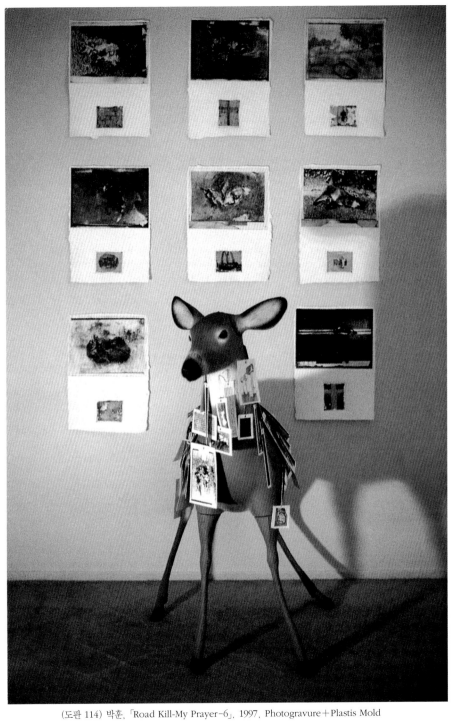

(도판 114) 박훈, 「Road Kill-My Prayer-6」, 1997, Photogravure＋Plastis Mold

(도판 115) 여동헌, 「Baby Tomado Ⅱ」, 1997년, 입체 스크린판화, 31×27×5cm

(도판 116) 정경희, 「EGO」, 2000년, 꼴라그래피·혼합기법

(도판 117) 김들래, 「Dream by Myself」, 2000년, 에칭·아콰틴트, 50×157cm

(도판 118) 한지석, 「My Epitaph」, 2001년, 사진복사, 설치

신세계화랑의 경우와 동일한 형태의 것으로 비교적 초기에 이루어진 이벤트였다. 이러한 전시들을 통해 90년대에는 서서히 판화유통에 대한 개념이 생기고 아시아 초유의 판화 아트 페어인 〈서울 판화미술 제〉까지 생기게 되지만, 아직도 판화유통의 상식이 완전히 정착되지는 않은 듯하다. 더구나 90년대 후반의 경제악화로 판화시장은 완전히 움츠러들게 된다.

국제전 수상 러시, 국내 공모전

올림픽 이후 우리 미술의 국제적인 네트워크가 형성되면서 국내 작가들의 해외진출 폭이 이전과는 비교도 되지 않을 만큼 넓어졌다. 아시아와 제3세계 작가들에게 문을 걸어 잠그고 있던 미국과 유럽의 유명 미술관에서 우리 작가들의 전시회가 심심치 않게 열리게 되고, 유럽의 권위있는 비엔날레에서 수상자를 낸다던가, 굴지의 아트페어에서 좋은 판매 실적을 올리는 등 해외에서 거둔 성과도 괄목할 만한 것으로서 우리 미술의 위상이 국제 사회에서도 점차 좋아지고 있는 것이 사실이다. 이러한 추세에 발맞추어 판화도 국내 판화계의 위축과는 상관없이 많은 작가들이 이 기간 동안 국제적인 전시에서 수상함으로써 한국 판화의 우수성을 국제 사회에 알리고 있다.

2001년 〈서울 판화미술제〉는 이들 수상자를 모아서 〈해외 국제판화제 수상 작가전〉을 열었는데, 여기에 초대된 작가들은 대체로 우리 판화계의 주축을 이루는 30, 40대 작가들이었다. 초대 작가들은 주로 유럽쪽의 판화비엔날레, 트리엔날레 등에서 활약하고 있는 작가와 일본의 국제전에서 활약하고 있는 두 부류로 나눌 수 있겠는데,

첫 번째 작가군은 류블리아나 판화비엔날레와 크라코프 판화트리엔날레, 비엘라 국제 판화트리엔날레, 이비자 국제 판화트리엔날레, 노르웨이 국제 판화트리엔날레 등 유럽의 여러 국제전에 수상하며 활약하고 있는 김승연(도판93), 정원철(도판94), 정상곤, 오이량(도판95), 이영애, 곽남신 등을 들 수 있겠다. 주로 일본의 가나가와 국제 판화트리엔날레, 와카야마 국제 판화비엔날레, 고찌 국제 판화트리엔날레, 삿뽀로 국제 판화비엔날레 등에서 수상을 기록하고 활약하고 있는 작가군은 강승희, 박영근, 박상수, 신장식(도판97), 유권열, 정환선 등으로 초대에서 누락된 작가까지 합치면 적지 않은 숫자이고, 우리 나라 판화 인구를 생각해 볼 때 실제로 대단한 성과라고 볼 수 있겠다. 더구나 수상 내용도 이전과는 다른 양상이어서 여러 작가가 유수한 국제전의 최고상을 획득하고 있다. 가장 많은 국제전 수상 기록을 가지고 있는 김승연은 비엘라 국제 판화전, 이영애가 비톨라 국제 판화 트레엔날레, 오이량이 아갈트 국제 판화 페스티벌, 정상곤이 류블리아나 국제 판화비엔날레, 그리고 유권열이 가나가와 국제 판화트리엔날레에서 대상을 기록하고 있다. 유권열은 국내 판화과 출신의 신인이었고 정상곤은 대형 디지털 프린트로 가장 유서 깊은 비엔날레에서 수상함으로써 보수적인 유럽 판화계도 판화 개념의 변모와 새로운 미디어의 확산을 거부할 수 없는 추세로 받아들이고 있음을 짐작케 한다.

국내의 공모전은 아직도 여전히 신인들의 등용문으로 유효한 것은 사실이었으나 판화계의 침체로 말미암아 공모전 등단 이후 지속적으로 활동할 수 있는 무대가 형성되지 않아 신인들의 활동은 오히려 위축된 상태이다. 따라서 몇몇 대학의 판화과 설립 이후 기하급수적으

로 불어난 젊은 세대의 판화가들이 정통 판법을 외면하고 새로운 미디어를 도입하는 유행적 상황에 흡수되는 원인 중의 하나가 바로 이렇게 미래의 비전이 불투명하다는 데 있다. 다시 말해 정통 판법을 어렵게 익혀 보았자 일반의 인식은 긍정적이지 못하고 펼칠 마당은 없는 것이 현실인 것이다.

한국현대판화가협회가 공모방식을 일신하여 대형판화, 실험적 판화를 받아들이기 시작함으로써 신인 등용문의 주도적 역할을 하고 있다. 또한 앞서 밝혔듯이 판화 진흥회가 '벨트'라는 전혀 다른 방식의 공모를 실시함으로써 새로운 신인 등용을 시도하고 있다. 그러나 대한민국 미술대전이 민전 이양과 동시에 그 권위를 상실하고 최근까지 그치지 않는 잡음이 관전 시대의 악습을 되풀이함으로써 그 존폐가 논의될 정도이고 나머지 여타 공모전도 뚜렷한 대안 없이 그저 명맥을 유지하고 있는 듯 보인다. 또한 화랑과 미술관의 기획이 주도적 역할을 수행함으로써 상대적으로 일회적 작품을 보고 수상자를 결정하는 방식은 복권에 비유될 정도로 젊은 작가들에게조차 그 가치를 잃어가고 있는 것 같다. 구미 각국의 공모전이 벌써 오래 전에 그 효용가치를 잃은 것을 생각하면 당연한 추세라는 생각도 든다. 그러나 2000년을 넘긴 현재에도 여전히 미술대전은 봄, 가을로, 한국현대판화가협회는 연례 행사로, 지방자치제 실시 이후 우후죽순처럼 생겨난 지방의 공모전도 판화 부문을 두고 수상자를 양산하고 있다.

90년대의 작가와 새로운 세대

판화 인구의 팽창을 통해 시장이 형성되고, 공방과 판화 전문화랑,

판화 미술제 등이 설립되면서 판화계가 활기를 띠게 되자 90년대 초반의 분위기는 매우 희망적이었다. 더구나 70, 80년대에 약진을 계속한 미국 판화계와의 잦은 화랑간 교류도 더욱 판화계를 들뜨게 만들었다. 그러나 곧이어 불어닥친 극심한 경제 불황과 세계화의 구호 속에 점점 주도권을 행사하고 있는 물량주의 설치작품, 비엔날레형 대형 작품의 유행 속에서 판화는 서서히 위축되어 현재까지도 그 활로를 찾지 못하고 있는 듯하다. 이러한 현상은 문예진흥원의 연도별 전시목록 자료를 분석해 보면 초반과 후반의 부침을 어느 정도 짐작할 수 있다.

91년도 문예진흥원 자료는 53건의 서울지역 판화가의 개인전과 38건의 지방 개인전을 기록하고 있다. 또 외국 작가의 개인전도 13건, 8건을 각각 기록하여 한 해 동안 총 112건의 개인전이 기록되어 있다. 이것은 70, 80년대에 비하여 판화계가 놀라울 만큼 팽창한 모습을 보여 주며 특히, 지방에도 판화붐이 확산되어 가고 있는 모습을 보여준다. 이러한 모습은 경제적 어려움을 겪으면서도 IMF 직전인 96년까지 어느 정도 유지된다. 96년의 자료를 보면, 서울지역의 국내작가 개인전과 외국 작가의 개인전이 각각 64건, 6건이 기록되어 국내 작가 개인전은 조금 늘은 반면 외국 작가의 개인전은 조금 줄었다. 또 지방은 34건과 5건으로 점차 줄고 있는 추세를 보여준다. 그리고 IMF 터널을 지나온 99년에 와서는 서울지역의 개인전이 38회에 불과했고 외국 작가의 개인전은 단 1회에 그쳤다. 또 지방의 개인전은 19회, 2회를 기록하여 총 60건으로 91년에 비해 절반 수준밖에 되지 않았다. 더구나 외국 작가들의 화랑 기획전 내용을 살펴보면 대부분 〈세계 유명 판화전〉 등의 타이틀이 붙은 소장품전이나 외국 보

따리 장사들의 짐 속에서 나온 커머셜 판화였다. 이것은 80년대 후반 여러 대학의 판화과가 창설되어 90년대에 많은 전문 판화가가 배출되었고 수많은 판화 전공자들이 유학을 마치고 귀국하였다는 것을 생각하면 90년대 초의 의욕적인 상황에 비해서 얼마나 판화계가 위축되었는가를 보여주는 단적인 예가 될 것이다. 또한 경제 호황 때 봇물처럼 밀려들어오던 유명 외국 판화가들의 작품 거래가 거의 중단되었음을 보여준다. 물론 문예진흥원의 자료가 누락과 오기가 많고 아주 정확한 것은 아니라고 해도 대략의 판도는 짐작할 수 있다.

그러나 어쨌든 이 기간 동안에 판화계의 구조는 많은 변화를 겪으며 선진화되었으며 작품의 기술적 수준도 괄목할 만큼 향상되었다. 작품의 내용도 다양해져서 가장 판화적인 이미지―각 판종의 특징적인 이미지―를 다루는 작가로부터 페인팅적인 스케일을 도입한 작가, 컴퓨터를 이용하는 작가, 캐스팅 등 오브제를 다루는 테크닉을 구사하는 작가, 설치로의 확대, 재료의 다양화, 책의 방식에 이르기까지 다양한 목소리를 내기 시작했다. 이러한 변화는 80년대 후반부터 90년대에 걸쳐 판화계의 대폭적인 세대교체가 이루어졌기 때문에 가능한 것이었다.

90년대에서 현재에 이르는 활동적 작가들 중에서 윤명로, 서승원, 김봉태, 김형대 등은 우리 판화계의 초기 세대라고 볼 수 있는 작가들로서 바로 그 뒤를 잇는 하동철, 한운성, 송번수, 김상구, 이승일, 백금남, 김태호, 홍재연, 이인화, 장영숙, 장화진 등과 우리 판화계의 윗세대를 형성하고 있다. 여기에 외국에서 활동하고 있는 한묵, 황규백, 곽덕준, 김구림 등을 포함시킬 수 있겠다.

두 번째 세대는 80년대 후반부터 90년대에 걸쳐 귀국한 유학세대와

그 동년배로서 이 세대들은 현재 대학 판화교육의 중추적 역할을 맡고 있으며 우리 판화의 도약과 판화개념의 확산에 이바지한 바 크다. 또 이들은 각자의 유학 생활을 통해서 국제적인 감각을 익혔기 때문에 자연스럽게 국제적인 활동도 두드러지는 세대라고 볼 수 있겠다. 박광열, 김승연, 김용식, 김익모(도판99), 곽남신, 송대섭, 신장식, 서정희, 황용진, 강승희(도판96), 송중덕, 박동윤, 안정민(도판103), 이상조, 강애란, 이영애, 이종협, 임영길, 임영재, 정미영, 허은영, 문창식, 구자현, 이상록, 이은산, 백순실, 이선원, 이인현, 윤동천, 윤여걸, 석영기, 이철수, 김종억(도판105), 김준권, 정원철, 정상곤(도판98), 최미아, 고길천 등과 90년대에 들어선 후에 활동을 시작한 박상수(도판106), 이성구, 이윤선, 박성진, 오이량, 이민경, 박정호(도판107), 박영근(도판108), 김란희, 김연규, 양만기(도판109) 등이 두 번째 세대로 함께 분류될 수 있는 작가들로서 90년대의 중심축을 이루는 작가들이다.

90년대 중반 이후 새롭게 얼굴을 내민 작가들은 오히려 위에 거론된 작가들보다 나이가 많은 경우도 있으나 거의 대학에 개설되었던 판화과에서 순수한 판화전공을 한 세대들이다. 각종 공모전과 기획전에서 두각을 나타내고 있는 이들은 새로운 감수성, 새로운 매체, 그리고 정통 판화 사이에서 갈등하고 있는 세대라고 볼 수 있겠다. 더구나 선배들의 대부분이 전문 판화가라기보다 회화의 새로운 방법을 찾아서 판화를 익힌 작가들이었던데 반해 하나의 장르로서 독립된 판화의 카테고리 안에서 사고가 형성된 세대였다. 따라서 여태까지 판화 밖에서 판화 안으로 들어가려는 시도였지만 이들의 사고는 판화 안에서 판화 밖으로의 개진일 수밖에 없고 오히려 선배 세대보

다 더 판화라는 카테고리 안에서 부자유스러울 수도 있다는 생각이 든다.

현재 꾸준한 활동을 벌이고 있는 신진 작가들은 백승관(도판110), 강동석, 유희경(도판111), 정환선(도판112), 유권열, 서희선(도판113), 박훈(도판114), 하원, 여동현(도판115), 노현임, 이주학, 김들래(도판117), 차재홍, 한경화, 김효숙, 한지석(도판118), 김이진, 김현정, 정은아, 정미선, 이천욱, 이수연, 정경희(도판116) 등이고 그 이외에도 계속 새로운 작가들이 등장하고 있다. 국내 판화과를 마치고 유학을 떠났던 신진들도 속속 귀국하고 있어 이들의 행보는 2000년대 우리 미술의 중요한 변수가 될 것이다.

7. 우리 판화의 미래

지금까지의 기술(記述)로 알 수 있듯이 도약을 거듭하던 우리의 현대 판화는 90년대 후반부터 상당한 침체국면에 처해 있는 것이 사실이다. 이것은 근대와 현대에 걸쳐 미술의 대명사처럼 여겨져 왔던 평면회화의 추락과도 연관이 있는 것으로, 판화는 분명히 판화 고유의 표현방법을 가지고 있지만 회화와 그 맥을 같이 하고 있기 때문이다. 그러나 이러한 일반적인 요인이 아니더라도 우리 판화계는 내부적으로 해결해야 할 몇 가지 문제점을 안고 있는 것으로 보인다.

첫째는 판화예술에 대한 개념의 혼란과 일반적 인식의 후진성에 있다. 우리 나라 현대판화의 도입은 몇 백 년의 전통을 가진 유럽이나 우리와 비슷한 때에 현대판화를 적극적으로 도입하기 시작한 미국의 입장과도 또 다른 것으로서 당시 화가들이 회화의 표현 영역을 넓히고자 하는 의도에서 이루어졌다. 50, 60년대의 그들에게 판화는 하이 테크놀로지의 '새로운 시각매체'였던 것이다. 그러나 판화인구가 늘어나고 판화에 대한 수요가 증가되기 시작하면서 판화 유통 시스템과 오리지널 판화의 개념이 거론되기 시작했으며 대중적 예술매체로서의 가능성이 부각되었다. 경제 호황과 맞물려서 기업체, 콘도, 호텔 등에 다량의 판화수요가 창출되었고 아파트의 증가로 값싼 그림에 대한 중산층의 욕구도 커지고 있었다. 화랑은 이렇게 새롭게 형성된 부가 가치를 놓칠 리 없고 이에 따라 기술적 노하우 없이 갑작스럽게 생겨난 공방들은 그 영세성으로 인해 맡은 작품을 찍어주는 단순작업에 매달리게 됨으로써 판화의 질적 저하와 상업적인 측면만

을 부각시키는 원인이 되었다. 덕분에 판화를 취급하는 화랑이 늘어나고 판화의 구매자를 늘리는데는 일조하게 되었지만 기업체의 선물용, 혹은 콘도나 호텔에 걸리는 예쁘고 장식적인 판화를 양산하게 되어 일반의 판화에 대한 인식을 왜곡시키는데 결정적인 역할을 했다고 볼 수 있겠다. 더구나 화가들까지도 판화에 대한 뚜렷한 개념 없이 자신의 그림을 제공하고 복수화시키는 수단(복제판화라 한다)으로만 공방을 이용하는 경향이 있었고 이것은 상업적 목적을 위한 화랑의 부추김에도 그 원인이 있었다.

대부분의 미술인들이 현재 판화의 위축을 경제 불황의 여파로 진단하고 있지만 정작 중요한 원인은 언급한 바와 같이 판화예술에 대한 올바른 인식의 부재에 있다. 더구나 창의적 매체로서의 판화와 커머셜 판화를 구별 없이 뭉뚱그려 버렸다는 것이 판화예술의 앞길을 막는 핵심적인 장애요소인 것 같다. 물론 회화나 여타 미술의 장르도 마찬가지겠지만 자본주의 사회에서 예술품의 유통은 중요한 것이다. 그러나 판화는 그 복수예술로서의 특성과 대량생산의 가능성으로 인해 회화의 화랑유통과는 그 의미가 좀 다르다고 볼 수 있다. 그리고 이 복수예술로서의 특성이 좀더 대중에게 좋은 작품을 제공할 수 있다는 판화의 덕목이 될 수도 있지만 커머셜한 대중적인 이미지를 대량배포할 수 있다는 상업적 이익과도 맞아떨어지는 것이다. 그것은 그저 대량으로 생산되는 상품과는 달리 적당히 예술의 아우라를 품고 대중의 어리숙한 문화욕구를 채워주는 '액자'로서의 역할도 큰 몫을 차지하고 있다. 따라서 화랑이 이 '액자'와 창의적인 작품을 구분 없이 팔 때 모든 작품은 '액자'가 되어버리고 마는 것이다. 심지어 화단에서 화가로서의 자부심을 가지고 있는 화가들조차도 백화점의

사은품으로 제공되는 싸구려 판화까지 서슴없이 찍어서 유포함으로서 그러한 혼란을 부채질하고 있다. 그렇게 찍은 판화가 예술적 향기를 간직할 리 없고 그것을 선물로 받아든 일반 대중이 판화를 가치있는 것으로 생각할 리 없음은 뻔한 이치이다. 그러나 커머셜 판화도 판화의 중요한 영역으로 일본과 미국, 유럽에서도 수많은 커머셜 판화가 존재하고 있다. 그리고 커머셜 판화의 발달은 예술적 판화의 기술적 기반을 넓힐 수 있고 판화의 저변을 확대한다는 의미에서 부정적으로만 생각할 일은 아니다. 하지만 중요한 것은 그 양자를 뒤섞지 않는 일일 것이다.

　두 번째 해결과제는 80년대 말부터 우리 나라의 대학에 판화과가 설립되어 판화가를 대량 양성했다는 데 있다. 물론 판화과의 설립은 판화의 저변을 확대하고 판화 장르의 위상을 높일 뿐만 아니라 제대로 테크닉을 익힌 판화가들을 배출한다는 긍정적인 기여를 생각할 수 있으며 판화 선진국들도 모두 대학에 판화과를 두고 있다. 그러나 판화과의 교육이 대부분 방대한 테크닉을 가르치는데 시간을 할애함으로써 판화를 회화표현의 확장으로 보았던 윗세대와는 달리 새롭게 배출된 판화가들이 폭넓게 예술에 대해서 사유할 수 있는 시각을 축소시켰다는데 문제의 소지가 있다. 판화가들이 그러한 시각을 가질 때 판화는 소극적 매체로서 여러 개를 찍어내는 그림이라는 카테고리 안으로 축소되고 말 것이다. 미국이나 유럽의 판화과는 테크닉보다도 창의적인 사고를 중요시하고 방대한 테크닉의 숙련은 공방의 몫인 것을 생각할 필요가 있다. 판화과에 입학한 학생들이 테크니시안이 되려는 의도는 거의 없고 대부분 작가 지망생임을 감안할 때 판화과의 교육을 테크닉 위주의 교육에서 미술이라는 전체 카테고리

속의 판화교육으로 전환할 필요가 있다. 그렇지 않다면 대학 미술분야에 3-4학기 정도의 판화과목을 운영하고 대학원에 전공을 두는 것이 더욱 합리적일 수도 있겠다. 현대 판화를 이끌고 있는 중요한 작품들은 좋은 작가와 창의적인 프린터가 협력한 작품이라는 것을 생각할 때 판화 테크닉 위주의 교육으로 판화가를 배출한다는 생각은 수정되어야 할 것이다.

세 번째 과제는 뉴미디어와 대규모 설치미술의 유행 속에서 판화라는 매체가 어떻게 살아 남을 수 있을까 하는 문제가 남는다. 이것은 비단 우리 나라만의 문제가 아니라 70~80년대 판화붐을 선도하던 미국도 미술이 대형화, 이벤트화되면서 회화와 판화의 입지가 줄어들어 판화과가 축소되거나 뉴미디어와의 연계가 고려되고 있다고 한다. 아마도 새로운 미디어와 테크놀러지가 발전할수록 새로운 미디어를 이용하는 작가가 늘어날 것이고 판화도 이러한 추세에 유연하게 대처해야 할 것이다. 물론 새로워 보이려는 욕구 하나로 무분별하게 판화의 영역으로 미디어를 끌어들이거나 판화의 개념을 엉뚱한 영역으로 무작정 확대시키는 방만한 태도도 경계해야 할 요소임은 분명하다.

판화는 타 장르로 표현할 수 없는 독특한 표현영역을 가지고 있고 필름, 디지털 이미지와는 판이하게 다른 수공적 아름다움을 가지고 있다. 이러한 특성은 지금과 같이 물량주의적 스펙터클의 시대, 디지털의 시대에 더욱 소중하게 지켜야 할 판화의 특성이고 또한 판화는 복수적이고 기계 테크닉적인 측면으로 인하여 사진, 컴퓨터 등의 뉴미디어와 쉽게 결합할 수 있는 유연한 개념의 매체라는 것을 생각하면 이 두 가지는 다 함께 꾸려나가야 할 판화예술의 과제라는 생각이

든다. 기법의 정통성은 판화의 독특한 아름다움과 깊이를 제공하고 실험적인 시도들은 판화의 폭과 가능성을 넓혀주는 역할을 할 수 있기 때문이다.

이러한 어려운 상황에도 불구하고 우리 작가들은 국제적인 전시회에서 꾸준히 두각을 나타내고 있고 해마다 판화과를 졸업하고 있는 의욕적인 젊은 인재들을 보유하고 있다. 또 판화대국인 일본에서도 유래가 없는 〈서울 판화 미술제〉가 열리는 등 판화예술에 대한 많은 잠재력을 가진 나라이다. 뿐만 아니라 우리 나라는 판화에 관한한 세계 최고의 목판인쇄 전통을 가지고 있는 나라로서 종이예술에 대한 깊은 이해와 감수성을 보유하고 있다. 이러한 잠재력을 바탕으로 위에서 지적한 문제들—판화에 대한 일반의 편협한 시각과 유통 마인드, 판화인들의 폭넓은 시각을 확보한다면 판화는 '새로운 시각매체'로서 여전히 힘찬 도약을 계속할 수 있을 것이다.